그림 속 별자리 신화

그림 속 별자리 신화

선과 악, 성과 사랑,
욕망과 이성이 뒤얽힌
**어른을 위한
그리스 로마 신화**

김선지 지음

아날로그

밤하늘의 별자리를 따라
어른이 되어 다시 읽는 그리스 로마 신화

까마득한 옛날부터 인류는 별들을 어떤 동물이나 인간의 형태로 상상해 무리를 지어 나누고 재미있는 이야기를 덧붙였다. 이렇게 만들어진 별자리를 이용하면 별을 더 쉽게 찾고 그 위치를 잘 기억할 수 있어 이를 지도 삼아 어두운 밤바다를 항해하고 먼 길을 떠날 수 있었다. 그래서 사람들은 별자리를 밤하늘의 지도, 혹은 하늘의 이야기책이라 불렀다.

별자리는 지도 역할뿐 아니라, 농사에 중요한 절기를 파악하는 데 이용되는 등 인류의 실생활과도 밀접한 관련이 있었다. 그뿐 아니라 사람들은 별자리가 인간의 삶과 운명, 그리고 사후세계와도 연결되어 있다고 믿었다. 그리하여 천체 현상을 관찰해 운과 미래를 예측하려는 점성술이 발전했고, 고대신화나 옛 민간신앙에서는 인간이 죽어 별자리가 되는 이야기가 심심찮게 등장했다. 사람들은 이렇듯 우리 삶에 중요한 부분이었던 별자리

에 대해 다양한 신화와 설화를 만들어냈고, 이로 인해 인류는 전 세계에 걸쳐 별자리에 얽힌 매혹적인 이야기의 유산을 갖게 되었다.

현대인은 별이 고대인이 생각한 것처럼 천구에 고정되어 있는 불멸의 존재 혹은 천상의 세계가 아니라 가스와 먼지로 이루어진 성간 물질이 중력 수축함으로써 만들어졌다는 것, 인간의 삶처럼 태어나서 노쇠하고 소멸한다는 사실을 알고 있다. 고대인이 신화적 상상으로 별을 보았다면, 이제는 과학적 지식을 가지고 별을 보게 된 것이다. 하지만 오늘날에도 우리는 여전히 별자리 운세와 별자리에 따라 타고난 성격 유형을 믿는다. 아직도 밤하늘의 별자리는 과학 지식을 초월한 어떤 신비한 매력으로 다가오는지도 모른다.

기원전 수천 년경 메소포타미아의 유목민이 푸른 초원을 따라 가축을 데리고 이동하는 유목생활 속에서 별자리를 관측하기 시작했고, 이 별들을 동물과 연관시키면서 최초의 별자리가 만들어진다. 기원전 3,000년경 이미 천체관측용 건물을 갖추고 있었고 복잡하고 세밀한 수학적 계산이 가능했던 고대 바빌로니아에서는 천구 위 태양이 지나가는 길인 황도를 따라 12궁을 만들었다. 춘분점을 기점으로 태양이 그리는 황도를 정확히 30도씩 12등분해 12개의 별자리 이름을 붙인 것이다. 이 바빌로니아의 황도 12궁이 고대 그리스에 전승되어 그리스 신화와 결합되었고, 마침내 서양의 고대 별자리인 황도 12궁이 완성되었다.

사실 세계의 여러 문화권은 각각의 별자리를 갖고 있다. 1922년 국제천문연맹IAU에서는 서양의 별자리를 중심으로 88개를 채택해 공식적으로 사용하기로 결정한다. 오늘날 우리가 그리스 신화와 연결된 별자리를 배우는 것은 이 때문이다. 별자리에 얽힌 흥미로운 신화는 이에 매혹된 많은 예술가들이 문학과 미술, 음악에서 즐겨 다룬 주제이기도 하다. 특히 때로는 숨막히게 아름답고 때로는 기이하기도 한 별자리 신화는 고대에서 현대에 이르기까지 수많은 화가와 조각가를 사로잡은 모티프였다.

이 책에서는 봄, 여름, 가을, 겨울의 대표적인 계절 별자리와 황도 12궁에 얽힌 그리스 로마 신화를 중심으로 미술작품들을 살펴보았다. 봄철의 처녀자리, 여름철의 백조자리, 거문고자리, 헤라클레스자리, 가을철의 페르세우스자리, 겨울철의 오리온자리 등 사계절에 잘 보이는 별자리와 양자리, 황소자리, 쌍둥이자리, 게자리, 사자자리, 궁수자리, 염소자리, 물병자리, 물고기자리 등 황도 12궁의 별자리까지, 그와 관련 있는 신화와 이를 묘사한 그림과 조각에 얽힌 이야기를 하나씩 하나씩 풀어냈다.

'그림'과 '별자리 신화'가 이 책의 두 가지 핵심 코드다. 별자리 신화를 중심으로 그림을 통해 어른이 되어 다시 읽는, 어른을 위한 그리스 로마 신화다. 신화는 인간 세상에서 일어나는 온갖 것, 선과 악, 성과 사랑, 욕망과 이성, 반목과 화해, 시기와 질투, 거짓과 위선, 교만과 두려움, 이기심과 이타심, 편견과 허영, 이 모든 것의 원형을 담고 있다. 다소 황당하고 그저 재미

있는 이야기일 뿐인 듯하지만, 그 안에는 무궁무진한 상징과 의미가 깊숙이 숨어 있다. 예술가들은 이 흥미진진하고 박진감 넘치는 삶과 죽음의 드라마를 자신의 독창적인 작품으로 시각화했고, 그 덕분에 우리는 그림 속에서 수많은 표상들을 찾아내는 쏠쏠한 재미를 누릴 수 있다.

신화를 터무니없이 꾸며낸 옛이야기로만 읽는 데 그치지 않고 그 속에 담긴 영롱한 뜻과 의미를 감지해낸다면, 힘겹고 복잡한 인생을 살아가기 위해 필요한 지혜와 조언을 얻을 수 있지 않을까? 그 옛날 여행자들이 밤하늘 별자리를 보고 길을 찾았듯 독자들이 가끔이라도 별을 올려다보며 마음의 길을 찾고 평온함을 누리면 좋겠다.

봄처녀 페르세포네의 처녀자리가 밝게 빛나는
봄의 생기 가득한 5월에
김선지

✴ **차례**

Constellation 1 　**처녀자리**

고귀하고 순수한 아름다움
: 별처녀 아스트라이아와 봄처녀 페르세포네

Constellation 16 물고기자리

인간은 왜 끊임없이 괴물을 상상할까?
: 티폰과 키마이라, 케르베로스

처녀자리

VIRGO

고귀하고 순수한 아름다움

별처녀 아스트라이아와 봄처녀 페르세포네

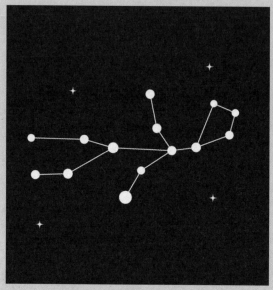

처녀자리

처녀자리의 주인은 고결한 정의의 여신 아스트라이아다.
봄을 불러오는 아름다운 처녀 페르세포네의 별자리이기도 하다.

봄이 오면 겨울철 별자리는 서쪽 하늘 아래로 기울고, 목동자리의 아르크투루스, 처녀자리의 스피카, 사자자리의 데네볼라가 빛을 뽐내며 등장한다. 이 세 개의 별은 봄의 대삼각형을 이뤄 봄철의 다른 별자리를 찾는 데 유용하게 쓰인다. 봄철 별자리에는 사자자리, 작은사자자리, 살쾡이자리, 목동자리, 왕관자리, 사냥개자리, 처녀자리, 까마귀자리, 머리털자리, 천칭자리, 바다뱀자리, 육분의자리, 컵자리 등이 있다. 그중에서도 처녀자리는 단언 돋보이는 봄철의 대표 별자리다.

처녀자리는 천구상에서 태양이 지나는 길인 황도대에 놓인 12개의 별자리를 뜻하는 '황도 12궁' 중 하나다. 봄철에 남쪽 하늘에서 볼 수 있으며 여인이 가로로 누워있는 모습이다. 북두칠성 국자자루의 곡선을 따라 남쪽으로 30도 정도 내려오면 목동자리의 알파별 아르크투루스가 보이고, 다시 그만큼 남쪽으로 더 내려가면 처녀자리의

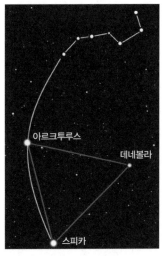

봄의 대곡선과 봄의 대삼각형

처녀자리((ⓒ천문우주기획)

알파별 스피카를 쉽게 찾을 수 있다. 북두칠성의 자루에서 시작해 아르크투루스를 지나 스피카까지 이어지는 곡선을 봄의 대곡선(그림에서 노란색 선)이라고 부른다. 가을에 태양이 근처를 지나가기 때문에 추분점이 이 별자리에 있고, 처녀자리는 태양이 황도의 반대편에 가 있는 봄에 잘 보인다.

처녀자리는 다양한 문화권의 여러 여신과 연관된 이야기를 가지고 있다. 메소포타미아 문명권의 이시타르, 고대 이집트의 이시스, 고대 그리스의 아테나를 비롯해 정의의 여신 아스트라이아, 농경과 곡물의 여신 데메테르의 딸 페르세포네 등이다. 이 중에 가장 일반적으로 받아들여진 기원설은 아스트라이아와 페르세포네 관련 신화다.

마지막까지 인간 곁을 지킨 여신

제우스와 티탄족의 여신 테미스 사이에서 태어난 아스트라이아는 정의의 여신이다. 한 손에는 법률의 여신이었던 어머니 테미스에게 물려받은

천칭(저울)을 들고 정의와 불의를 공정하게 판단했으며, 다른 한 손에는 칼을 들고 인간 세상의 죄를 엄중하게 처벌했다. 만약 저울과 칼이 공평무사함을 무시하고 강자에게 유리하고 약자에게 불리하게 쓰인다면 그보다 무서운 흉기는 없을 것이다. 아스트라이아는 그리스 신화의 디케 여신과 동일시되며 로마 신화에서는 유스티티아Justitia로 불렸다. 정의를 뜻하는 영어 단어 'Justice'는 여기서 나왔다. 오늘날에도 세계 여러 나라의 법원 앞에는 천칭과 칼을 쥐고 있는 아스트라이아 조각상이 법과 정의의 상징으로 세워져 있다.

로마 시인 오비디우스가 쓴 『변신 이야기』에 따르면, 태초에 인간은 크로노스(사투르누스)가 다스리는 황금시대에 살고 있었다. 이 시대에는 신과 인간이 어울려 같이 살며 죄와 고통, 폭력과 전쟁이 없는 평화로운 삶을 누렸고, 먹을 것이 풍족해 애써 일할 필요도 없었다. 그러다 제우스가 아버지 크로노스를 제거하고 세상을 다스리면서 은의 시대가 도래했다. 은의 시대에는 추위와 더위가 생기고 땅을 힘들여 경작하는 수고를 해야 했으며, 농업으로

스위스 베른법원 앞 정의의 여신상

잉여 생산량이 늘자 인간들 사이에 다툼과 갈등이 생겼다. 그러자 신들이 모두 하늘로 올라가버렸는데, 아스트라이아만은 사람들을 교화하며 인간 세상을 떠나지 않았다. 청동시대가 되자 인간은 더욱 사악해졌고 청동으로 무기를 만들어 전쟁까지 벌였다. 이어서 철의 시대에는 불의와 폭력, 살육, 황금 숭배가 극도에 이르렀고, 끝까지 지상에 머물며 정의를 설파하던 아스트라이아마저 결국에는 하늘로 올라가 별자리가 되었다. 바로 순수와 결백을 상징하는 처녀자리다.

제우스는 그녀가 손에 들고 있던 저울도 하늘에 올려 처녀자리 바로 옆에 천칭자리로 만들어 인간들이 그 업적을 기억하게 했다. 처녀자리와 떼려야 뗄 수 없는 천칭자리는 황도 12궁 중 물병자리와 함께 생명체를 나타내지 않는 별자리다. 동양에서는 항수라고 불렀다. 항수는 재판과 송사에 관계된 별자리라고 하니, 동서양 모두 공통적인 의미를 담고 있다는 사실이 재미있지 않은가.

아스트라이아는 '별아가씨', 혹은 '별처녀'라는 뜻으로 무결점의 고결하고 깨끗한 성품을 지닌 여신이다. 아마도 아스트라이아는 인간의 오욕칠정을 갖고 온갖 말썽을 일으키는 그리스 신 중에서 가장 신다

천칭자리(ⓒ천문우주기획)

운 품격과 고귀한 덕목을 갖춘 신일 것이다. 신이라면 모름지기 아스트라이아 정도의 품격은 갖추어야 하지 않을까? 신화에 따르면, 아스트라이아는 언젠가 지상으로 돌아와 제2의 황금기 유토피아 사회를 다시 건설하고 인간의 고통을 종식시킬 것이라고 한다.

아스트라이아는 서양 문화권에서 오랫동안 이상향에 대한 꿈의 상징이었다. 로마 시인 베르길리우스는 아스트라이아의 귀환을 희망하는 시를 썼다. 영국 르네상스 시대에는 엘리자베스 1세 여왕의 통치를 새로운 황금시대로 보았고, 러시아에서는 엘리자베타 여제, 예카테리나 대제를 아스트라이아와 동일시하기도 했다. 정의로운 사회와 이상향은 인간이 항상 꿈꾸고 희망하는 것이다. 예술가들도 예외일 수는 없다. 화가들은 그들의 작품에서 아스트라이아를 어떤 모습으로 표현했을까?

진·선·미를 구현한 서명의 방

바티칸궁에는 라파엘로 산치오Raffaelo Sanzio(1483~1520)와 그의 제자들이 그림을 그린 네 개의 방이 있는데, 이를 '라파엘로의 방'이라고 부른다. 콘스탄티누스의 방, 엘리오두루스의 방, 세냐투라의 방, 보르고 화재의 방으로 구성되어 있다. 이 중 세냐투라의 방, 즉 서명의 방은 교황 율리우스 2세가 이 개인 사무실에서 문서를 결재하고 서명했기 때문에 붙은 이름이다. 이 방의 네 벽면에는 각각 인간의 네 가지 지식인 철학, 신학, 시, 법률을 상

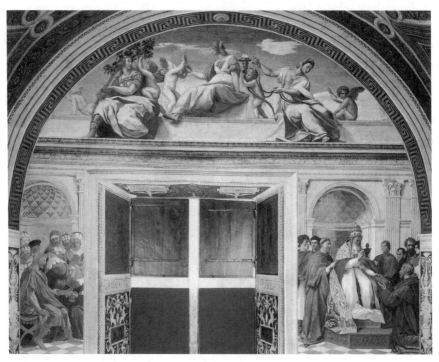

라파엘로 산치오, 〈기본적 덕목, 신학적 덕목, 법〉(서명의 방 벽면화 상단)

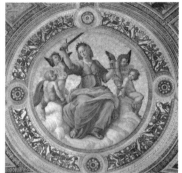

서명의 방 천장화 서명의 방 천장화 중 〈정의〉

징하는 라파엘로의 '아테네 학당', '성체논쟁', '파르나소스', '기본적 덕목, 신학적 덕목, 법'의 대형 프레스코화가 그려져 있다. 이 네 개의 벽화는 각각 철학, 신학, 시, 법률을 뜻하는 여성들이 그려진 네 개의 원형 천장화와 연결된다. 또한 이 원형 천장화들은 다시 옆에 있는 사각형 그림들과 내용이 이어진다. 벽과 천장 그림이 동일한 주제를 반복하고 있다. 천장화의 틀은 우주의 모습을 형상화한 정교한 기하학적 패턴으로 디자인되어 있다. 라파엘로의 프레스코화는 부드럽고 세련되게 묘사된 직물, 만져질 듯 생생한 피부 등 그 섬세한 표현으로 시선을 사로잡는다. 대칭적인 구성과 안정감 있게 배치된 인물로 인해 조화와 균형미 또한 돋보인다.

그럼 이 중에서 정의의 여신 아스트라이아와 관련 있는 법률의 도상학적 의미를 하나씩 살펴보자. 서명의 방 네 번째 벽의 프레스코화 상단 루넷 Lunette(아치형의 반원 공간)에는 법률(정의)과 관계된 기본적 덕목과 신학적 덕목

이 세 명의 여인과 아기천사로 의인화되어 있다. 각각의 여인은 기본적 덕목인 용기·사리분별·절제를, 아기천사들은 신학적 덕목인 자비·희망·믿음을 뜻한다. 왼쪽의 갑옷 입은 여인은 불굴의 용기를 의미하는데, 왼손으로는 사자를 쓰다듬고 오른손으로는 검은 떡갈나무를 잡고 있다. 그 옆에서는 자비의 아기천사가 나뭇가지를 잡아 도토리를 따고 있다.

중앙에 앉은 여인은 사리 분별을 상징하며, 야누스처럼 두 개의 측면 얼굴을 가지고 있다. 천사가 들고 있는 거울을 들여다보고 있는 젊은 여인의 얼굴은 지혜와 현재의 지식을 뜻한다. 반면 뒤쪽을 보고 있는 노인의 얼굴은 경험에 근거해 옳은 판단을 하려고 과거를 돌아보는 것을 의미한다. 그의 판단은 희망의 아기천사가 든 횃불에 의해 더욱 빛난다. 마지막으로 오른쪽에 앉은 여인은 절제를 상징한다. 절제를 뜻하는 굴레를 쥔 채 손으로 천상을 가리키는 믿음의 아기천사를 돌보고 있으며 절제가 천국에 이르는 길임을 상징한다. 루넷 아래 중앙의 문 양쪽에는 법을 주제로 한 벽화들이 있다. 왼쪽의 그림은 동로마제국 황제 유스티니아누스가 세속법을 의미하는 법전을 받는 장면, 오른쪽 그림은 교황 그레고리오 9세가 신학적 율법을 상징하는 교령집을 전달 받는 모습이다. 이 그림들은 유스티니아누스 황제는 시민법을, 교황 그레고리오 9세는 교회법을 확립했음을 뜻한다. 이 벽면 프레스코화의 주제인 법학은 바로 위 천장의 저울과 칼을 든 여인, 즉 정의의 여신으로 연결된다.

라파엘로는 서명의 방을 통해 무엇을 말하려고 한 것일까? 철학, 신학(종교), 시(예술), 법률(정의)이 하나로 통합된 세계다. '아테네 학당'을 통해 합리

적 진리를, '성체 논쟁'을 통해 초자연적 진리를, '기본적 덕목, 신학적 덕목, 법'을 통해 선을, '파르나소스'를 통해 아름다움을 표현하려 했다. 진리와 선, 아름다움이 융합된 세상은 인간이 이루고자 하는 최고의 이상향이 아닌가! 라파엘로는 경건한 종교적 신앙과 르네상스 인본주의, 예술이 완벽하게 구현된 세계를 그리고자 한 것이다.

나치가 사랑한 아스트라이아

16세기의 화가 루카스 크라나흐Lucas Cranach the Elder(1472~1553)는 가톨릭을 지지하는 작센 선제후의 궁정화가로 일하는 동시에 종교개혁의 선구자인 마틴 루터와도 절친한 친구로 지냈다. 한마디로 가톨릭과 프로테스탄트의 중간에서 균형을 잡은 매우 정치적인 인물로, 비텐부르크 시장까지 지냈다.

크라나흐는 알브레히트 뒤러Albrecht Dürer(1471~1528), 한스 홀바인Hans Holbein(1497~1543)과 함께 독일 르네상스 시대를 대표하는 거장으로서 사업가적 능력도 탁월했다. 자신의 이익을 위해 정치와 종교를 적절히 유리하게 이용할 줄 아는 장사꾼 기질을 발휘했고, 비텐베르크에 작품을 대량생산하는 큰 공방을 차려 성공을 거두기도 했다. 특히 특유의 곱슬한 머리채와 베일로 살짝 가린 색슨계 여인의 누드는 당시 대중 수요에 대한 부응이었다.

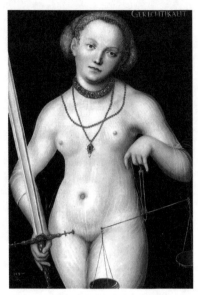

루카스 크라나흐, 〈정의의 알레고리〉, 1537년

일찍 감각적인 누드에 눈뜬 이탈리아와 달리, 북유럽에서는 아직 종교적 엄숙주의가 강해 나체를 그리는 일이 쉽지 않았다. 크라나흐는 16세기 초 르네상스 양식을 접한 이후부터 여인 누드를 시작했는데, 에로틱한 누드를 마음껏 그릴 수 있는 신화 주제를 좋아했다. 크라나흐는 뜬금없이 커다란 모자를 쓰고 투명한 베일을 걸친 누드 그림으로 유명하다. 그의 누드는 작은 머리, 좁고 가냘픈 어깨, 높이 붙은 가슴과 허리, 사춘기 소녀 같은 조그마한 가슴, 호리호리한 마른 몸매 등이 특징이다. 살찌고 관능적인 여인 대신 날씬하고 작은 체구의 여인들을 그렸던 후기 고딕양식을 이어받음으로써 크라나흐는 독특한 여인상을 탄생시켰다. 그가 그린 여인 누드는 종전의 풍만한 누드와 매우 다르다. 어떤 이들은 크라나흐의 누드가 아직 성숙하지 않은 소녀 같은 마른 몸매와 가슴을 갖고 있어 전혀 관능적이지 않다고 하지만, 그의 작품을 보면 볼수록 화가가 분명 감각적인 누드 묘사에 관심을 가졌을 것이라는 생각이 든다. 관능도 보는 이의 시각에 따라 다른 것이 아닐까? 적어도 크라나흐에게는 호리호리한 이런 여인들이 그의 비너스였을지도 모

른다. 크라나흐의 누드가 낯설거나 이상해 보인다면, 그것은 우리의 눈이 보티첼리나 라파엘로의 비너스에 익숙해져 있고, 독일 르네상스가 이탈리아 르네상스 미술보다 열등하다는 주류 미술사의 흐름이 심어놓은 편견 때문일 것이다.

크라나흐의 〈정의의 알레고리〉는 아스트라이아를 묘사한다. 다른 화가의 아스트라이아가 대부분 옷을 걸치고 있는 반면, 크라나흐의 아스트라이아는 마치 비너스 같은 모습으로 표현되어 흥미롭다. 정의의 여신답게 오른손에 칼자루를, 왼손에 저울을 들고 있지만, 얇고 투명한 베일을 통해 은은히 내비치는 발가벗은 몸이 에로틱한 느낌을 준다. 정의의 알레고리로서 아스트라이아를 그리려고 한 것이 아니라, 누드를 그리기 위해 정의의 여신을 이용한 것같이 보일 정도다. 머리카락은 당시 중세 여인의 헤어스타일을 보여준다. 기독교에서는 전통적으로 여인의 머리카락을 성적인 유혹의 매개체로 보고 내보이는 것을 금했다. 그래서 여인들은 대부분 긴 머리카락을 땋아 뒤로 감아 올려 베일이나 모자 등으로 완전히 가렸는데, 비록 머리카락을 직접적으로 내보일 수는 없었지만 베일을 각종 화려한 구슬, 끈, 리본 등으로 꾸몄다. 크라나흐의 아스트라이아는 베일에 장식용 보석이나 리본을 달지는 않았지만 화려한 목걸이 장식으로 꾸며 근엄한 정의와 법률의 여신이 아니라 세속의 여인처럼 보인다.

몇백 년 후, 게르만계 백인 여성을 이상적 여인상으로 본 나치가 크라나흐의 여인 누드를 매우 좋아해 그의 작품들이 약탈 미술품 리스트에 오르게 된다. 크라나흐의 작품 속에는 분명 독일 민족의 특징적 요소가 있었고, 이

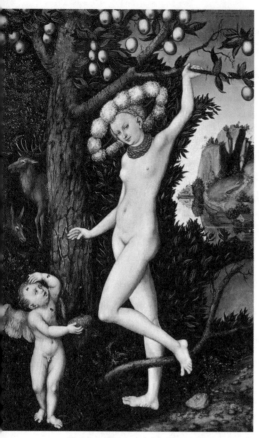

루카스 크라나흐, 〈비너스에게 불평하는 큐피드〉,
1525년

때문에 나치 지도자들은 뒤러, 홀바인 등과 함께 크라나흐를 위대한 독일 미술가로 찬양했다.

히틀러는 자신의 고향인 오스트리아 린츠에 '총통 미술관'을 세우기로 계획하고, 나치의 2인자 헤르만 괴링을 앞장세워 세계 각국에서 500만 점의 미술품을 약탈했다. 입체파, 초현실주의, 다다이즘, 표현주의 등 현대미술을 혐오한 히틀러는 퇴폐미술전을 열어 조롱했고 일부는 소각해버리거나 팔아치웠다. 반면에 르네상스 거장들, 북유럽 미술, 19세기 사실주의 미술은 좋아했다. 크라나흐의 그림 역시 독일인의 정서에 맞는 이상적인 예술이라고 생각했다. 희대의 전쟁범죄자, 학살자로 역사에 남은 히틀러가 불의를 처단하고 선을 실현하는 크라나흐의 정의의 여신 같은 여성상을 숭배했다는 것은 모순적이지 않은가! 편집증적 미치광이였던 히틀러는 아마도 자신을 정의의 사도쯤으로 생각한 것 같다.

아스트라이아가 떠난 타락한 인간 세상

살바토르 로사Salvator Rosa(1615~1673)는 대부분의 예술가들이 경제적으로 귀족 후원자나 교회에 종속되어 있던 시대에, "나는 순전히 나 자신의 만족을 위해 그림을 그린다. 나는 나의 열정에 이끌려 붓을 움직이며, 열정에 따라 그림을 그릴 때 엑스터시를 느낀다."고 선언했다. 오늘날에는 당연하게 들리는 말이지만, 예술가의 독립성을 주장하는 것은 당시로서는 혁명적이었다. 이런 점에서 로사는 17세기 이탈리아에서 가장 독특한 개성을 지닌 예술가였다.

로사의 작품 〈아스트라이아, 결백과 순수의 여신〉은 철의 시대에 인간들의 타락과 불의에 실망한 정의의 여신이 지상을 떠나가는 장면을 담았다. 얼핏 하늘로 올라가는 여인이 성녀, 혹은 성모 마리아처럼 보여 이 그림을 종교화로 착각하게 한다. 그러나 저울을 든 것으로 보아 그녀가 정의의 여신임을 알 수 있다.

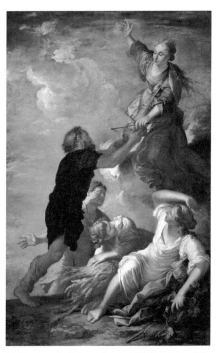

살바토르 로사, 〈아스트라이아, 결백과 순수의 여신〉, 1665년경

두 쌍의 목동 커플이 정의의 여신이 자신들을 떠나는 것을 슬퍼하며 그녀를 올려다보고 있고, 특히 한 명은 아스트라이아의 손을 잡아끌며 만류하는 듯하다. 두 쌍의 남녀와 여신이 안정적인 삼각 구도를 이룬다.

정의가 이 땅을 떠난다면, 힘없는 농부들은 어떻게 부조리하고 험한 세상을 헤쳐 나갈 것인가. 이 그림은 기독교적 희망과 복음에 대한 로사의 반발과 인간 세상에 대한 비관주의를 표현한 것인지도 모른다.

죄지은 자, 반드시 벌 받을지니!

피에르 폴 프루동Pierre-Paul Prud'hon(1758~1823)은 19세기 프랑스 신고전주의 화가로 다비드의 제자였고, 나폴레옹의 비 조세핀의 총애를 받아 궁정 화가가 되었다. 고전주의 양식에 속하면서도 우아하고 관능적인 분위기를 풍기는 작품 때문에 스승 다비드는 그를 로코코 거장 프랑수아 부셰와 비교하며 못마땅하게 여겼다고 한다.

프루동은 알레고리의 귀재였다. 19세기 화가 들라크루아가 "프루동의 진정한 천재성은 알레고리에 있다. 이것이 그의 제국이며 그의 진정한 영역이다."라고 평가할 정도다. 〈죄악을 뒤쫓는 정의의 여신과 복수의 여신〉역시 알레고리로 가득 차 있다. 원래는 파리 최고재판소 법정을 장식하기 위해 제작 주문받은 것으로, 죄와 처벌이라는 다분히 교훈적 주제가 프루동의 개성에 의해 재미있게 표현되어 있다.

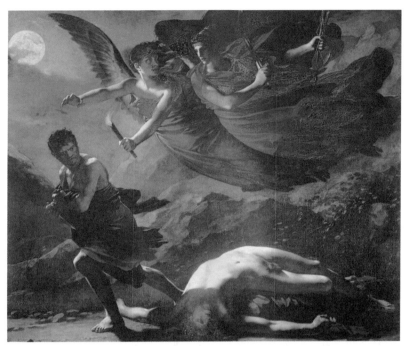

피에르 폴 프루동, 〈죄악을 뒤쫓는 정의의 여신과 복수의 여신〉, 1808년

　방금 칼로 사람을 죽이고 재물을 빼앗은 흉악범이 도망가고 있고, 하늘에 아스트라이아의 어머니이자 역시 정의의 여신인 테미스와 복수의 여신 네메시스가 그를 처벌하려고 뒤쫓고 있다. 남자의 험상궂은 표정과 두 여신의 결의에 찬 표정 묘사가 압권이다. 법정에 서서 심판을 받기 전에 이 그림을 올려다본 이들은 과연 무슨 생각을 했을까?

봄을 불러오는 페르세포네

산천이 파릇파릇 깨어나는 봄은 생명력이 약동하고 새로운 시작에 대한 희망이 꿈틀거리는 시기다. 페르세포네는 봄을 불러오는 신선하고 순수한 처녀다. 처녀자리는 대지와 곡물, 생장의 여신 데메테르의 딸 페르세포네와도 관련이 있는 별자리다.

어느 날 페르세포네가 바다의 요정들과 함께 꽃밭에서 놀고 있는데 아주 예쁜 수선화가 눈에 띄었다. 꽃을 꺾으려 발걸음을 옮기자 갑작스레 땅이 갈라지면서 저승의 신 하데스가 탄 검은 마차가 나타나 그녀를 낚아채 하계로 들어가버린다. 페르세포네의 아름다운 자태에 첫눈에 반해 그녀를 납치한 것이다. 이 장면은 19세기 영국의 화가 월터 크레인Walter Crane(1845~1915)의 〈페르세포네의 운명〉에 잘 묘사되어 있다.

페르세포네가 감쪽같이 사라진 후 데메테르는 슬픔에 빠져 딸을 찾아 헤맨다. 지구상에 일어나는 모든 것을 환히 볼 수 있는 태양신 헬리오스만이 범인이 누구인지 알고 있었고, 비탄에 젖은 어머니에게 하데스와 제우스의 은밀한 거래에 대해 귀뜸해준다. 사실 페르세포네의 눈길을 끈 수선화는 동생 하데스를 위해 제우스가 꾸민 계략이었다. 제우스는 자신도 수많은 여인을 농락한 바람둥이였는데 그것도 모자라 다른 이의 못된 짓까지 도운 것이다.

이 사실을 알게 된 데메테르가 대지를 돌보지 않자 땅은 메마르고 곡물이 자라지 않았다. 이로 인해 사람들은 굶주림으로 고통받았다. 그러자 신

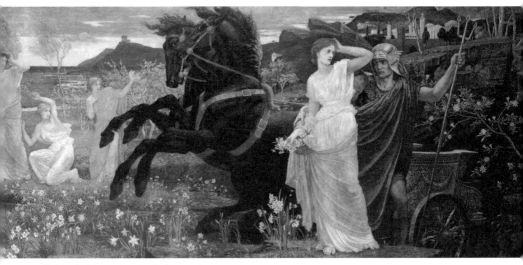

월터 크레인, 〈페르세포네의 운명〉, 1877년

들의 제왕 제우스는 헤르메스를 하계에 보내 하데스를 설득하게 했고, 하데스는 페르세포네가 지하세계에 머무는 동안 아무것도 먹지 않는다면 지상으로 돌아갈 수 있도록 하겠다고 말했다. 그러나 아내를 돌려보낼 생각이 없었던 하데스는 지상으로 올라가려는 페르세포네에게 석류를 주었고, 그녀는 그만 석류 씨 네 알을 먹고 만다. 이 때문에 그녀는 일 년 중 네 달은 죽음의 세계에서 살게 되었다.

대지의 여신 데메테르가 페르세포네와 떨어져 사는 기간은 땅이 황폐해지는 불모 또는 죽음의 시간이다. 페르세포네가 지상으로 다시 올라와 어머니와 함께 지내는 봄은 대지가 되살아나 활기를 띠고 곡물이 생장하고 열매를 맺는다. 어머니 데메테르가 대지의 여신이라면 페르세포네는 씨앗

의 여신이다. 처녀자리는 봄이 되면 동쪽 하늘에 나타나기 때문에 고대인
은 지하세계에서 올라오는 페르세포네의 모습으로 상상한 것 같다. 처녀자
리를 아스트라이아가 아닌 페르세포네와 엮으면 알파별 스피카는 그녀가
손에 보리 이삭을 들고 있는 모양새로 해석된다. 스피카는 '곡물의 이삭'이
라는 뜻으로, 옛사람들은 밤하늘에 스피카가 뜨면 씨 뿌릴 시기가 된 것이
라고 짐작했다고 한다.

생명과 죽음의 영원한 순환

에벌린 드 모건Evelyn de Morgan(1855~1919)의 〈페르세포네를 위한 데메테
르의 애도〉에서 데메테르는 곡물의 여신답게 옥수수 이삭으로 머리가 뒤
덮여 있다. 그녀 주변에는 붉은 양귀비 꽃잎이 떨어지고 있다. 바위투성이
의 황량한 풍경을 배경으로, 여신은 절망에 빠져 무릎을 꿇고 두 손으로 머
리를 감싸쥔 채 몸을 웅크리고 있다. 석양빛이 화면 전체를 비추고 있어 쓸
쓸함을 더한다. 데메테르의 슬픔으로 메마름과 황폐함이 곧 대지를 삼켜버
릴 것이다.

프레더릭 레이턴Frederick Leighton(1830~1896)의 〈페르세포네의 귀환〉에
서는 지상의 찬란한 햇빛 속에서 데메테르가 두 팔을 벌려 페르세포네를
맞이하고 있고, 헤르메스의 안내를 받아 동굴 밖으로 나가려는 찰나의 페
르세포네는 어머니를 향해 팔을 뻗치고 있다. 이 순간부터 자연은 다시 푸

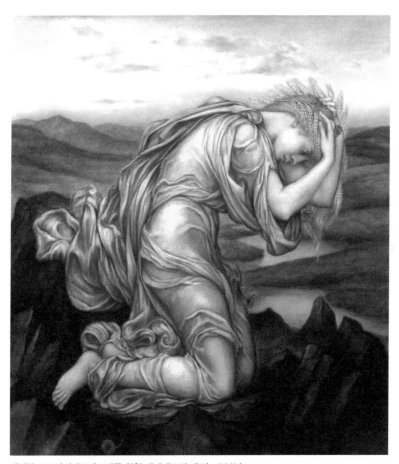

에벌린 드 모건, 〈페르세포네를 위한 데메테르의 애도〉, 1906년

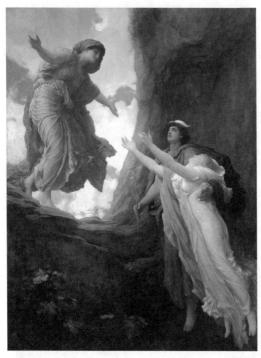

프레데릭 레이턴, 〈페르세포네의
귀환〉, 1891년

르름과 활기를 되찾을 것이고 생명의 부활이 시작될 것이다. 그리고 때가
되면 또 꽃이 지고 잎이 떨어지며 세상은 차가운 무채색으로 변할 것이다.

페르세포네 신화는 생장과 소멸이 서로 배타적이지 않고 공존함을 암시
한다. 죽음 속에 생명이 있고, 생명 속에 죽음이 있다. 페르세포네가 하계
에 머무는 4개월은 죽음의 시간이 아니라, 얼어 있던 땅속의 씨앗이 싹을
틔우기 위해 기다리는 시간, 재생을 위한 시간이라고도 볼 수 있다. 페르세
포네 이야기는 고대 그리스인이 계절의 변화, 그리고 인간과 자연의 죽음

과 재생의 영원한 순환을 설명한 방식이었다.

오늘날에는 계절 변화가 지구 축의 기울기 때문이라는 것이 과학적 상식이다. 그러나 고대 그리스인은 자연의 변화를 과학적 분석이 아니라 시적상상으로 이해하려 했고, 덕분에 우리는 이토록 매혹적인 신화의 유산을 갖게 되었다.

여인 강탈은 고대의 결혼 관습인가, 성 착취인가?

페르세포네 신화는 생성과 소멸의 자연 순환에 대한 은유 외에 심리학적·사회사적 관점으로도 해석할 수 있다. 페르세포네가 지하세계로 가는 것은 어머니로부터 독립해 자기 세계를 찾아가는 심리적 홀로서기의 과정을 상징한다. 하데스의 세계는 죽음을 뜻하지만 자아를 발견하는 일은 죽음의 고통을 통해 이루어지는 것이며, 그것은 페르세포네가 자신의 성장과 성숙을 위해 겪어야 할 통과의례다.

페르세포네의 납치와 같은 여성 강탈 신화는 고대사회의 결혼과 집단의식에 대한 우화로도 볼 수 있다. 고대인은 결혼이 신랑에 의한 일종의 납치라고 생각하는 경향이 있었다. 그리스 신화에는 하데스의 페르세포네 납치 말고도 수많은 납치혼이 등장한다. 제우스는 물론, 레다의 아들 카스토르와 폴리데우케스도 신부를 약탈했다. 신화에 고대의 관습과 사고가 반영되었다고 볼 수 있다.

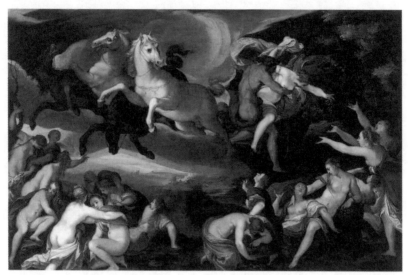

요제프 하인츠, 〈페르세포네의 납치〉, 1595년

알렉산드로 알로리, 〈페르세포네의 납치〉, 1570년

한편, 페르세포네 또는 에우로페의 납치, 레다와 백조, 사비니 여인의 강탈 같은 주제는 서양 미술사에서 오랫동안 남성의 시선으로 다뤄져왔다는 비판을 받고 있다. 대부분의 남성 미술가들이 남성의 관점에서 강간, 성폭력을 에로티시즘, 혹은 성애의 측면으로 표현했기 때문이다. 현대적 관점에서 특히 여성주의 시각에서는 이런 류의 신화들이 성 착취의 역사로 읽힌다.

요제프 하인츠Joseph Heintz the Elder(1564~1609)의 작품처럼 대부분은 페르세포네가 납치당하는 순간을 소란스러운 구성과 폭력의 분위기로 묘사한다. 그런데 어찌된 일인지 알레산드로 알로리Allesandro Allori(1535~1607)의 페르세포네는 그리 심각해 보이지 않는다. 절박한 납치의 순간에도 마치 "아, 참, 이거 뭐야."라는 듯한 심드렁한 표정을 짓고 있어 페르세포네의 격렬한 저항을 표현한 그림들과는 대조적이다. 대체 페르세포네의 표정이 왜 저럴까? 일부러 코믹한 상황을 연출하려고 한 것은 아닐 테고, 극적인 얼굴 표현에 서툴렀던 것일까? 아니면 화가가 납치 행위의 폭력성에 대해 우리의 현대적인 가치 판단과 다른 인식을 갖고 있었던 것일까? 어쩌면 알로리는 이 상황을 남녀 간 애정의 줄다리기 정도로 생각했는지도 모른다. 이런 시각은 앞서 소개한 월터 크레인의 〈페르세포네의 운명〉에서도 나타난다. 그림 속 페르세포네는 불쑥 나타나서 자신을 어디론가 데려가려는 낯선 이를 보고도 그다지 놀란 것 같지는 않으며 그저 조금 어리둥절한 표정을 지을 뿐이다.

사실 그리스 신화는 남성 지배적인 가부장 사회가 확립된 청동기 시대의

문화적 산물이다. 이후 인류 역사상 가장 강력한 이데올로기였던 가부장제는 지금까지도 우리 사회를 완강하게 떠받치고 있는 주춧돌이다. 어쩌면 그리스 신화는 오랫동안 우리 사회가 여성을 대해왔던 관점과 방식을 일목요연하게 보여주는 축소판이라 할 수 있다. 헤라를 질투에 미친 표독한 아내, 아프로디테는 매춘부로 서술했고, 페르세포네는 지하세계의 여왕이라기보다는 납치를 운명으로 순순히 받아들이는 수동적인 희생자로 그렸다.

이렇듯 페르세포네 이야기는 다양한 시각에서 해석이 가능하다. 자연 순환을 은유할 수도 있고, 개인의 심리적 성숙 과정을 상징하기도 하며, 고대의 결혼 풍습을 반영하는 동시에 성 착취 역사의 산물로도 볼 수 있다. 이것이 무궁무진한 의미와 상징이 담긴 신화의 가치다.

백조자리

CYGNUS

에로티시즘, 인간의 가장 원초적 본능
제우스와 스파르타 왕비 레다

백조자리

제우스는 백조로 변신해 레다와 사랑을 나누고
그 사랑을 기념하기 위해 백조자리를 만들었다고 한다.
우리나라에서는 한여름밤 볼 수 있는 백조자리,
머리 위 높이 우아한 백조가 날아가는 듯한 모습이다.

여름밤 더위에 지쳐 하늘을 올려다보면, 은하수가 어두컴컴한 심연의 밤 하늘 한가운데를 가로질러 꿈같이 흐르고 거대한 백조가 강 위를 유유히 날아간다. 그리고 별의 강을 사이에 둔 연인 견우와 직녀가 애틋한 눈빛으로 서로를 향해 반짝거린다. 한 별자리를 이루는 별들은 밝은 순서에 따라 그리스 알파벳을 사용하여 알파별(α별), 베타별(β별), 감마별(γ별), 델타별

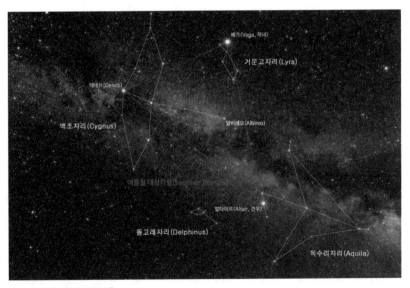

여름의 대삼각형 (ⓒ염범석)

백조자리(ⓒ천문우주기획)

(δ별), 엡실론별(ε별)이라고 하는데 백조자리의 알파별은 데네브다. 이 백조자리의 꼬리 부분에 위치한 데네브는 '암탉의 꼬리'라는 뜻을 가진, 청백색 초거성으로 백조자리에서 가장 밝게 빛난다. 백조의 부리 부분에 해당하는 두 번째 밝은 별(베타별) 알비레오는 '부리'라는 뜻이다. 백조자리의 별들은 십자 형태로 배열되어 있어 북십자성이라고도 불린다. 데네브는 독수리자리의 알타이르(견우성), 거문고자리의 베가(직녀성)와 함께 거대한 삼각형을 이루는데, 이것이 바로 여름의 대삼각형이다. 이는 여름철 별자리들을 찾는 데 길잡이로 이용된다. 여름철 별자리에는 거문고자리, 독수리자리, 백조자리, 화살자리, 여우자리, 방패자리, 돌고래자리, 헤라클레스자리, 전갈자리, 뱀주인자리, 뱀자리, 궁수자리가 있다.

신화에 따르면, 백조자리는 제우스가 백조로 변신한 모습이다. 제우스는 헤라에게 들키지 않기 위해 이번에는 백조로 변신해 스파르타의 아름다운 왕비 레다를 유혹해 사랑을 나눈다. 백조자리는 제우스가 레다와의 사랑을 기념하기 위해 만든 별자리라니, 이 천하의 난봉꾼 신에게도 낭만이 있었나 보다.

폼페이 유적지의 레다와 백조 침실 벽화

2,000년 전 베수비오 화산이 폭발해 파괴된 고대 로마 도시 폼페이의 한 부유층 저택 침실에서 도발적인 레다와 백조 주제의 벽화가 발견되었다. 관람자는 고급스러운 샌들을 신고 한쪽 다리를 드러낸 채 그윽하게 바라보는 너무도 생생한 레다의 시선과 마주치게 된다. 백조로 변신한 제우스는 레다의 무릎 위에 앉았고, 레다는 그를 위해 옷을 들어올리고 있다.

신화는 제우스가 스파르타의 왕비를 속이고 취했다고 하지만, 관능적 메시지를 암시한 이 벽화만 놓고 보면 과연 제우스의 강압에 의한 겁탈인지, 실제로 누가 유혹했는지 알 수가 없다. 사실 고대사회에서는 오늘날 이슈가 되는 이 복잡한 문제에 대한 인식조차 없었을 테니까. 성은 그저 자연스러운 충동으로 여겨졌다. 폼페이 유적지 곳곳에서 발견된 벽화들에서도 이런 성애를 묘사한 그림이 적지 않다. 노골적인 에로티시즘을 표방한 벽화 이미지는 당시 상류층 저택에서 흔히 볼 수 있는 것

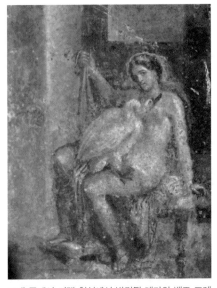

고대 폼페이 저택 침실에서 발견된 레다와 백조 프레스코화

이었다.

　이렇듯 레다와 백조는 고대 그리스 로마 시대부터 벽화와 조각상 주제로 다뤄졌지만, 종교적 엄숙주의를 표방하는 중세 기독교 사회에서는 잠시 자취를 감췄다. 그러다 르네상스에 와서 이 주제가 다시 레오나르도와 미켈란젤로 등 거장 미술가들의 관심을 끌었고, 오늘날에도 많은 현대 예술가들이 회화와 조각으로 재현하며 그 맥을 잇고 있다. 성애, 혹은 성적 욕망은 인간의 가장 원초적인 본능이자 삶의 원천적 에너지로, 레다와 백조 주제가 이를 표현하기에 매우 적합하기 때문이다. 예술가들은 같은 주제를 가지고 각자 어떤 색깔과 느낌으로 해석했을까?

레오나르도와 미켈란젤로, 누가 더 위대한가?

　레오나르도 다빈치Leonardo da Vinci(1452~1519)와 미켈란젤로 부오나로티 Michelangelo Buonarroti(1475~1564)는 각각 '레다와 백조' 주제로 그림을 그렸으나 원작들은 모두 소실되고 모작들로만 그 모습이 전해진다.

　레오나르도는 르네상스 건축의 거장 도나토 브라만테와 함께 건축한 밀라노의 스포르체스코 성의 해자를 떠다니는 백조들을 수없이 스케치했고, 여러 점의 〈레다〉를 그렸다. 그는 똑같은 구성으로 각각 백조와 흑조와 함께 있는 두 가지 버전의 〈레다〉를 남겼는데, 레다와 흑조라니 역시 레오나르도다운 창의적 상상력이다. 흑조가 그려진 〈레다〉는 발가벗은 채

레오나르도 다빈치의 〈레다〉 모사작(흑조)

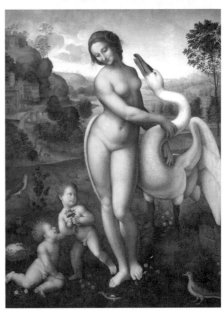

레오나르도 다빈치의 〈레다〉 모사작(백조)

서서 흑조를 두 팔로 껴안고 얼굴엔 야릇한 미소를 짓고 있다. 여체의 곡선이 부드럽게 묘사되어 있고, 왼쪽 아래의 땅에는 알에서 깨어난 네 명의 아기들이 있다. 신화에 따르면, 레다는 제우스와 사랑을 나눈 후에 그날 밤 다시 남편 틴다레오스와 교접했다. 클리타임네스트라와 폴리데우케스는 틴다레오스와의 사이에서 태어난 자식이고, 트로이 전쟁의 원인이 된 헬레네와 카스토르는 제우스의 자식들이라고 한다. 레오나르도 특유의 배경 풍경이 매우 정교하고 정성스럽게 그려진, 완성도 높은 그림이다.

레다 역시 모나리자를 비롯한 레오나르도 그림 속 인물의 얼굴에서 나타나는 기이하고 알 수 없는 신비로운 미소를 띠고 있다. 심리학자 지그문트 프로이트는 사생아로 태어난 레오나르도가 아버지 부재의 영향으로 어머니 카타리나와 깊은 애착관계에 있었고, 어머니에 대한 성적 욕망의 금기와 무의식의 억압 때문에 동성애자가 되었다고 분석했다. 프로이트는 레오나르도의 작품 속 여인들이 자애롭고 따뜻한 동시에 관능적이고 요염한, 이중적이고 모순적인 미소를 짓고 있는 것도 레오나르도와 어머니 사이의 관계에서 비롯되었다고 본다. 이는 레오나르도의 대표작 〈모나리자〉와 〈세례 요한〉 등에서 표현된 인물들이 여성인 동시에 남성의 모습이며, 어딘지 모르게 마음을 불안하게 만드는 기묘한 미소를 띠고 있는 이유이기도 하다는 것이다.

한편, 제자가 동판화로 모사한 미켈란젤로의 〈레다와 백조〉는 인간의 육체에 대한 해부학적 연구가 정밀한 터치로 표현되어 있다. 레오나르도의 레다가 여성적 곡선의 여체를 강조했다면, 미켈란젤로의 레다는 남성적 근

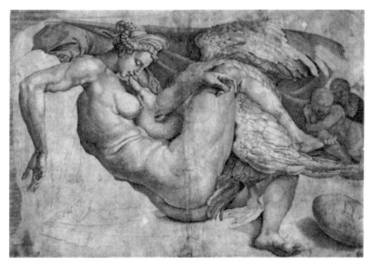

미켈란젤로의 〈레다와 백조〉 동판화 모사작, 16세기

육을 가지고 있다. 젖가슴 부분이 없었다면 얼굴, 팔과 엉덩이에서 허벅지에 이르기까지 그 튼실한 근육 때문에 남성의 몸으로 오해할 정도다. 이런 남성적 뼈대와 근육질의 여성은 미켈란젤로의 작품에 공통적으로 나타나는 특징이다. 당대의 라이벌이었던 레오나르도는 여성에 대한 그의 해부학적 지식이 형편없다고 비판하기도 했다.

정말 레오나르도의 말처럼 미켈란젤로는 여성의 누드를 묘사하는 능력이 부족했던 것일까? 아니면 여체의 해부학적 형태 자체에 아예 관심이 없었던 것일까? 여성 모델을 구하기 어려워 남자를 모델로 했기 때문이라는 설도 있다. 16세기 미술사가 조르조 바사리에 따르면, 미켈란젤로는 남성의 알몸에 경외심이 있었고, 신이 창조한 원래의 모습에 가깝게 표현하기 위해

나체로 그리기를 좋아했다고 한다. 여성보다는 남성의 신체적 아름다움을 선호하는 미적 취향을 가졌다는 것이다. 실제로 미켈란젤로는 여자에게 무관심했고 여성 혐오증도 갖고 있었다. 이 때문에 그가 동성애자였다는 설도 있다. 그러나 교회는 동성애를 죄악으로 여겼기에 독실한 가톨릭 신자였던 미켈란젤로는 늘 자신의 동성애적 성향을 괴로워하며 억눌렀다고 한다.

또한 미켈란젤로는 성 자체에 대해서도 근본적으로 금욕적 태도를 지니고 있었는데, 이는 한 사제의 논문이 그에게 깊은 영향을 미쳤기 때문이다. 논문에서는 섹스가 정신적 활력과 두뇌 활동을 약화하고 육체적 건강에도 해악을 끼치므로 성적 욕구를 엄격히 억제해야 한다고 했고, 미켈란젤로의 종교적이고 고지식한 성격으로 보건대, 이것을 철저히 신봉하고 스스로 육체적 쾌락을 멀리하는 삶을 실천했을 것이다.

사실 근육질 남성의 몸은 여성 누드보다 조각하기가 훨씬 더 어렵다. 피부 아래의 힘줄, 근육 및 정맥에 대한 해부학적 지식이 훨씬 더 많이 필요하기 때문이다. 이러한 여러 가지 사실로 볼 때, 미켈란젤로가 여성을 남성처럼 묘사한 것은 여성의 몸을 표현하는 기술이 부족했다기보다는 그의 동성애적 성향, 혹은 기술적 난이도가 높은 남성의 몸을 표현하는 데 만족감을 느꼈기 때문이라는 것이 더 합리적 판단이다.

고개를 숙이고 V자로 몸을 구부린 레다의 자세는 메디치 예배당의 조각상 〈밤〉을 재현한 것이다. 16세기 이탈리아 르네상스의 후원자인 메디치가의 로렌초 데 메디치의 지원 아래 조각가로서의 재능을 꽃피운 미켈란젤로는 로렌초가 죽은 후 그의 무덤과 그의 동생 줄리아노 데 메디치의 무덤

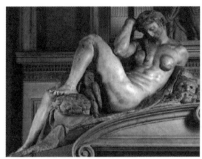
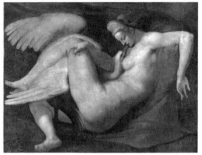

미켈란젤로, 〈밤〉, 1526~1531년　　　　　미켈란젤로의 〈레다와 백조〉 모사작, 16세기

을 장식하는 조각상을 제작한다. 그중 줄리아노의 석관 위에 놓인 〈밤〉은 눈을 감은 채 손을 머리에 대고 깊은 잠에 빠진 여인 조각상인데, 후에 이 포즈로 다시 레다를 그렸다.

　한편, 유화로 모사된 미켈란젤로의 〈레다와 백조〉에는 동판화 모사작에 비해 좀더 부드럽고 여성적인 몸의 곡선이 표현되어 있다. V자 구성의 이 유화 모사 작품은 루벤스의 〈레다〉에 직접적인 영향을 주었다. 얼굴을 내 려뜨린 채 사랑의 열락에 빠진 듯한 레다와 그녀의 은밀한 곳에 몸을 깊숙 이 들이밀고 지그시 올려다보며 입 맞추려는 백조가 어지럽게 얽혀 있다.

　레오나르도의 레다는 은은한 미소, 백조와의 미묘한 교감, 여성 신체 고 유의 곡선과 S자 포즈, 윤곽선을 부드럽게 처리한 스푸마토 기법에 의해 다 정한 느낌과 우아한 분위기가 감돈다. 반면, 미켈란젤로의 레다는 신화적 스토리텔링이나 어떤 정서적 개입보다는 인간 육체, 특히 남성 몸의 해부 학적 묘사에 대한 관심에 중점을 둔 것처럼 보인다. 그에게는 인간의 신체

자체를 미학적으로 표현하는 것이 최우선이었을지도 모른다. 레다와 백조가 에로티시즘을 표현하는 대표적 주제기는 해도 각자가 떠올리는 관능의 대상은 이렇게나 다를 수 있다.

사실, 레오나르도와 미켈란젤로는 작품뿐 아니라 외모와 성격도 완전히 달랐다. 레오나르도는 근육질의 몸, 균형 잡힌 체격의 빼어난 미남이었고, 성품이 온화하고 친절한 사람이었으며, 화려한 패션을 좋아한 멋쟁이였다. 세상을 탐구하고 삶의 비밀을 알고자 했던 자유인 레오나르도는 그다지 종교적이지도 않았으며 세속적 쾌락을 즐겼다. 반면, 땅딸막한 키에 등이 살짝 굽은 볼품없는 체격에 동료 조각가에게 맞아 코까지 부러진 미켈란젤로는 평생 외모 콤플렉스를 지니고 살았다. 성격도 괴팍하고 까탈스러워 툭하면 다투기 일쑤였고, 늘상 입에 불평을 달고 살았으며, 가까이 지내는 친구나 제자도 없었다. 그는 멋진 옷은커녕 며칠째 갈아입지도 않은 먼지 쌓인 작업복을 입고 장화를 신은 채 잠을 잤다. 음식도 작업하면서 우물거리는 빵 한 조각과 포도주 한 모금이면 충분했고, 신앙심이 깊어 세속적 쾌락에는 전혀 관심이 없던 금욕주의자였다.

그러나 레오나르도와 미켈란젤로 모두 다방면에 재능을 지닌 만능인을 뜻하는 '르네상스적 인간'이었다. 오늘날까지도 사람들 사이에서 두 사람 중 누가 더 위대한 미술가인지에 관한 논쟁이 일기도 한다. 그러나 분명한 것은 둘 모두 서양미술사의 가장 높은 봉우리로서 현재에도 최고의 찬사를 받는 예술가라는 점이다.

페이스북 검열에 걸린 루벤스,
적나라한 에로티시즘의 클림트

　미켈란젤로 레다의 V자 구성은 페테르 파울 루벤스Peter Paul Rubens (1577~1640)의 〈레다와 백조〉와 구스타프 클림트Gustav Klimt(1862~1918)의 〈다나에〉 등에서 반복적으로 모사된다. 루벤스는 미켈란젤로의 튼실한 근육질 레다를 특유의 풍만하고 밝은 살결의 여체로 오마주했고, 클림트는 강렬한 에로티시즘으로 번역했다.

　특히 루벤스는 미켈란젤로의 영향을 많이 받았다. 루벤스는 한 세기 전의 이탈리아 르네상스 거장 미술가들의 작품을 연구하고 모사하기 위해 로마로 갔다. 그는 로마에서 미켈란젤로의 〈레다와 백조〉를 보았고, 이를 바탕으로 1601년, 1602년에 각각 두 가지 버전의 모사작을 제작했다. 그러나 미켈란젤로와 루벤스의 레다는 매우 다르게 보인다. 미켈란젤로가 레다를 딱딱한 남성적인 몸으로 표현한 반면, 루벤스는 육감적이고 부드러운 굴곡이 있는 여성의 신체로 묘사했다. 루벤스의 두 작품도 비슷해 보이지만 다른 면도 있다. 1601년 버전은 붓놀림이 느슨하고 세부 묘사를 하지 않았으며 색상이 어둡다. 1602년 작품에서는 풍경, 백조, 레다의 머리 장식 묘사가 훨씬 정확하고 세세하며 색상도 더 선명하다.

　한때 루벤스의 이 작품이 페이스북의 누드 검열에 걸려 내려지기도 했다. 페이스북은 일반적인 누드 게시물은 허용하나 광고일 경우 성적인 내용이 포함되어 있으면 예술작품이라도 거르기 때문이다. 루벤스의 〈레다

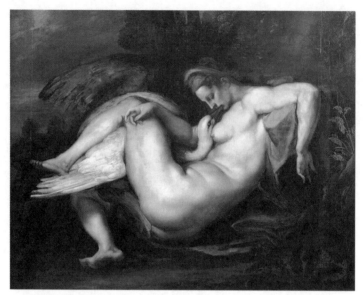

페테르 파울 루벤스, 〈레다와 백조〉, 1601년

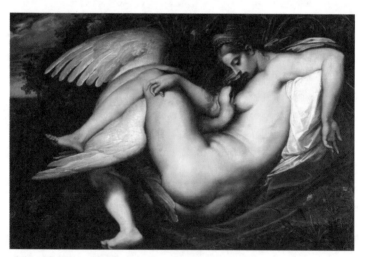

페테르 파울 루벤스, 〈레다와 백조〉, 1602년

와 백조〉를 내세워 플랑드르 지역을 홍보하려 했던 박물관과 관광청은 즉시 이에 항의해 페이스북 CEO 저커버그에게 공개서한을 보내기도 했다. 하지만 세계에서 가장 영향력 있는 소셜 미디어에서 루벤스의 그림을 홍보에 이용하는 것은 결국 포기해야만 했다. 풍만하고 관능적인 나체를 그린 루벤스의 다른 그림에 비해 이 그림은 그다지 노골적으로 누드를 묘사한 편도 아니지만, 내용적으로 보면 성애 묘사의 수위가 상당히 높은 것이 사실이다. 백조는 레다의 가슴 사이에 목을 얹은 채 꼬리로 여성의 가장 은밀한 곳을 애무하고 있다. 적나라한 에로티시즘의 암시다.

클림트의 1917년작 〈레다와 백조〉 역시 솔직하고 직접적인 성적 표현 면에서 뒤지지 않는다. 레다가 엉덩이를 흑조를 향해 빼서 엎드려 있고, 남근을 은유하는 듯한 머리 부분만 그려진 흑조는 엉덩이를 노려보고 있다(이 그림은 1945년에 화재로 소실되었다). 클림트의 주요 관심은 여성의 몸, 그 신체의

구스타프 클림트, 〈레다와 백조〉, 1917년

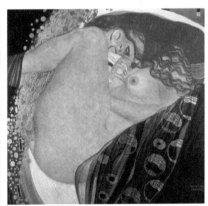

구스타프 클림트, 〈다나에〉, 1907~1908년

형태였고, 이를 통해 관능성과 에로티시즘을 표현했다. 그는 실생활에서도 많은 여성과 은밀한 관계를 가졌고 그들과의 사이에 14명의 자녀를 두었는데, 일생 동안 삶과 작품에서 드러난 여성에 대한 열정으로 인해 논란이 끊이지 않았다.

그런데 왜 신화에서는 제우스의 상징인 독수리가 아니고 연약하고 섬세한 백조를 내세웠을까? 백조의 긴 목이 남성의 상징으로서 적합하거나, 혹은 거칠고 험악해 보이는 독수리보다 부드럽게 감기는 백조의 이미지가 더 에로틱한 효과를 주기 때문이리라. 한편, 백조와 사랑을 나누는 레다는 여성의 나르시시즘에 대한 은유로도 보인다. 이 작품들은 우아한 여성적 아름다움의 표상인 백조를 자신과 동일시하며 나르시시스트적인 자아도취에 빠진 여성 자신을 보여주기 때문이다.

레다와 백조, 순수 조형으로 환원하다

르네상스 이래 인체는 예술가들의 주요 관심이었고 이를 통해 그들의 사상과 감정을 표현하려 했다. 특히 여성 누드를 통해 성과 관능을 묘사하고자 한 예술가들은 레다와 백조 주제를 즐겨 사용했다. 19세기 후반에 이르러 폴 세잔Paul Cézanne(1839~1906)으로부터 그 싹을 틔운 현대미술에서는 레다와 백조를 새로운 미술적 실험을 위한 모티프로 다루었다. 사실주의적 묘사와 에로티시즘에서 벗어나 순수한 형태와 색채로 환원한 것이다.

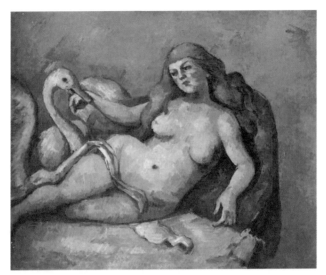

폴 세잔, 〈레다와 백조〉, 1880~1882년

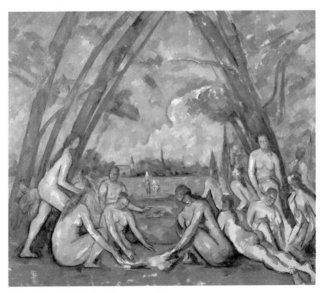

폴 세잔, 〈대수욕도〉, 1906년

세잔의 〈레다와 백조〉는 그의 작품에서 몇 안 되는 신화 주제 중 하나인데, 르네상스 화가들의 레다 주제 작품과는 달리 관능에서 멀리 벗어나 있다. 그에게는 매혹적인 신화적 맥락이나 관능적인 누드의 포즈보다 견고한 구성과 조형적 형태가 더 중요했다. 한편, 세잔은 당대의 보수적 가치로 인해 누드모델을 직접 그리는 것을 껄끄러워했고, 루브르 박물관에 있는 고대 여신들 그림을 모사한 스케치를 기반으로 작업했다. 레다 엉덩이 부분의 극적으로 휜 곡선은 백조의 우아한 목과 날개의 원호arc와 호응하면서 구성상의 균형을 창출한다. 충분한 곡률을 지닌 육체를 묘사했음에도 다른 레다보다 덜 성적으로 느껴진다.

세잔은 1870년대부터 생애가 끝날 때까지 작업한 '목욕하는 사람' 연작을 그리면서 누드를 연구했다. 〈레다와 백조〉는 수십 년간의 조형적 탐험을 집약한 1906년 작품 〈대수욕도〉로 가는 과정의 하나로 볼 수 있다. 뺨과 몸통, 손가락에 퍼져 있는 붉은색과 피부의 그늘진 부분을 나타내는 옅은 초록 색상이 아름답다. 그라데이션으로 처리된 미묘한 색채는 '목욕하는 사람' 연작에서도 보이는 특징이다. 아직 〈대수욕도〉에서만큼은 아니지만 점차 형태의 추상화로 나아가고 있음을 보여준다.

세잔은 현대미술의 원류인 인상파에 영향을 받았지만, 순간적인 빛의 효과에 중점을 둔 인상주의를 극복하고 단단하고 견고한 질서정연한 구성, 고전미술의 조화와 균형미를 추구했다. 그는 56세까지 무명으로 프랑스 화단에서 인정받지 못한 채 조잡하고 엉터리 같은 그림을 그리는 미친 예술가 취급을 받았지만, 역설적이게도 현대미술에서 가장 고전적 요소의 부흥

을 시도한 화가일 것이다. 동
시에 〈대수욕도〉에서 이룩
한 인체의 분해, 독특한 색채,
미완성적 형태는 피카소의 큐
비즘, 마티스의 포비즘, 몬드
리안과 칸딘스키의 추상주의
에 영감을 주어 전위미술의
초석을 마련했다.

앙리 마티스, 〈레다와 백조〉, 1945년

앙리 마티스Henry Matisse
(1869~1954)의 1945년작 〈레
다와 백조〉는 캔버스가 아니라 세 개의 목판에 그림을 그려 하나로 합쳐
완성한 세 폭짜리 그림 트립티크triptych다. 야수파의 밝고 장식적인 색감과
추상화된 형상으로 레다를 재현했다. 레다와 백조를 최소한의 단순하고 평
면화된 형태로 환원한 것이다. 신화의 서사는 백조의 형상과 새의 입맞춤
으로부터 살짝 고개를 돌리고 있는 누드에서 겨우 실마리를 찾을 수 있을
뿐이다.

양쪽에 잎사귀 무늬로 장식한 패널의 빨강과 중앙에 그려진 누드의 노
랑, 유연한 곡선으로 휘어진 백조의 파랑이 선명하고 경쾌한 색상의 조화
를 이룬다. 피카소가 세잔의 해체된 형태를 계승했다면 마티스는 세잔의
과감하고 아름다운 색채를 이었다. 마티스는 세잔과 마찬가지로 신화의 문
학적 내용에는 관심이 없었다. 밝고 생생한 색채를 통해 자신만의 독특한

미학적·조형적 세계를 창조하는 것이 주요 관심사였다. 마티스를 '색채의 마술사'라고 일컫는 이유가 여기에 있다.

거문고자리

LYRA

집착과 상실, 망각으로 이루어진 욕망의 세계

리라의 명수 오르페우스와 여인들

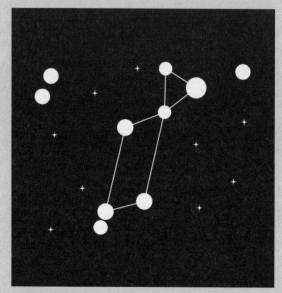

거문고자리

디오니소스 여사제들의 구애를 거부해
갈기갈기 찢겨 죽음을 맞이한 리라의 명수 오르페우스.
이를 안타깝게 여긴 제우스가 그의 리라를 수습해
별자리로 만들어 하늘에 올려주었다.

거문고자리는 한여름 밤 북반구 하늘에서 볼 수 있다. 이 별자리의 알파별인 베가는 북쪽 하늘에서 시리우스 다음으로 밝은 별이며, 전체 밤하늘에서는 다섯 번째로 밝다. 지구로부터 25.3광년 떨어져 있는 청백색의 별로서 동아시아에서는 직녀성으로 불린다. 앞서 소개했듯 데네브, 알타이르와 함께 '여름의 대삼각형'을 이룬다. 베가는 거문고자리, 데네브는 백조자리, 그리고 알타이르는 독수리자리의 알파별이다. 거문고자리에서 알파별인 베가를 꼭짓점으로 작은 삼각형이 있고, 그 남쪽 방향으로 평행사변형이 이어져 있어 고대 그리스의 악기 리라 모양을 떠올리게 한다.

거문고자리에서 두 번째로 밝은 베타별은 아랍어로 거문고(리라)라는 뜻의 셸리아크인데, 13일 주기로 3.3등급에서 4.3등급까지 밝기가 변한다. 감마별은 거북이라는 뜻의 수라파트, 델타별은 청백

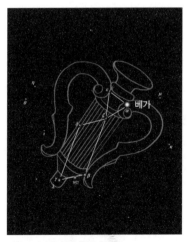

거문고자리(ⓒ천문우주기획)

색과 붉은색이 조화를 이루는 이중성이다. 엡실론별은 유명한 4중성으로, 1779년 독일 천문학자 윌리엄 허셜이 쌍쌍별이라는 별명을 붙이기도 했는데 각각의 이중성이 쌍을 이룬다.

음유시인 오르페우스의 사랑과 죽음

거문고자리의 '거문고'는 서양 악기인 리라를 우리 악기로 번역한 것이다. 그리스 신화에 따르면, 헤르메스가 커다란 거북껍질로 리라를 제작했는데, 이 리라 연주에 능한 오르페우스가 죽은 뒤 제우스가 그의 리라를 수습해 하늘에 올려 별자리로 만들어주었다고 한다.

오르페우스는 그리스 신화에 나오는 시인이자 음악가다. 아폴론과 뮤즈 중 하나인 칼리오페의 아들이다. 아폴론에게서 리라 연주를, 어머니 칼리오페한테는 시와 노래를 배워 음악적으로 신의 경지에 이르렀다. 그래서 그가 연주하면 숲의 동물이 주위에 모이고 나무와 바위까지 귀를 기울였다. 또한 이아손이 이끄는 아르고 원정대에 참가했을 때는 리라를 타서 바다의 거친 폭풍우를 잠재우고, 요염한 노래로 뱃사람들을 바다에 수장시키는 요괴 세이렌을 물리쳤다.

오르페우스는 숲의 요정 에우리디케를 사랑해 결혼했지만, 그녀는 곧 뱀에 물려 죽는다. 사랑의 힘은 죽음보다 강하다. 오르페우스는 인간의 운명인 죽음을 받아들이지 못하고 비합리적인 열정과 집착에 휩싸여 산 자에게

는 금지된 곳, 죽은 자들의 세계로 여정을 떠난다. 음악으로 스틱스강의 뱃사공 카론을 감동시키고 머리 셋 달린 저승의 수문장 케르베로스를 달래며 마침내 지하세계로 들어간다. 명계를 관장하는 하데스와 페르세포네에게 아름다운 천상의 음악을 들려주며 아내의 생명을 돌려줄 것을 간절히 부탁한다. 오르페우스의 연주에 감동을 받은 페르세포네의 간청에 마음이 움직인 하데스는 에우리디케를 살려주는 대신 지상에 이를 때까지 절대로 뒤를 돌아보지 말라는 조건을 붙인다. 음악(예술)은 세상을 바꿀 힘이 있다. 무자비할 만큼 공정하게 삶과 죽음의 경계를 지키는 하데스를 움직여 지하세계에 든 자를 지상으로 돌려보내게 한 것이다. 그러나 앞장서 가던 오르페우스는 지상에 이르기 직전 아내가 잘 뒤쫓아오는지 걱정이 되어 뒤를 돌아보고, 에우리디케는 연기 사라지듯 죽음의 세계로 끌려가버린다. 실의에 빠져 삶의 의지를 잃은 오르페우스는 리라를 연주하며 슬픔의 나날을 보낸다. 하데스의 경고에 대한 복종(신에 대한 믿음), 뒤따라오고 있던 에우리디케에 대한 신뢰(사랑의 신뢰)가 있었다면, 그리고 성급한 마음의 충동을 통제했더라면 아내와 함께 지상에 돌아와 다시 행복하게 살 수 있지 않았을까?

그는 죽음 또한 순탄치 않았다. 그의 음악에 반한 디오니소스의 여사제들이 주변을 맴돌며 구애하지만 오르페우스는 눈길조차 주지 않는다. 이에 격분한 여자들이 그를 죽여 목을 자르고 시신도 갈기갈기 찢어 강에 버린다. 오르페우스의 머리는 강물을 흘러흘러 그리스 북부 지역의 레스보스섬에 다다르고, 이를 본 무사이(뮤즈) 여신들이 수습해 묻어준다.

거문고자리는 '여름밤의 여왕'이라는 별명이 붙을 정도로 아름답게 반짝

반짝 빛나는 알파별 베가(직녀성) 덕분에 오래전부터 동서양의 사람들에게 많은 사랑을 받았다. 별자리를 올려다보며 우리 조상은 직녀와 견우의 안타까운 사랑 이야기를 만들어냈고, 고대 그리스 사람들은 리라로 아름다운 음악을 연주한 오르페우스의 이야기를 지어냈다.

수세기 동안 오르페우스 신화는 많은 사람들의 상상력을 자극했고 여러 가지 상징과 의미로 해석되어왔다. 귀스타브 모로와 오딜롱 르동 같은 상징주의 예술가들은 오르페우스의 잘린 머리와 리라에 초점을 맞추고 기묘하면서도 시적인 서사를 풀어냈다.

모로의 탐미적 환각 세계

프랑스 화가 귀스타브 모로Gustave Moreau(1826~1898)의 〈오르페우스〉를 살펴보자. 그림 속 화려한 차림새의 여인은 누구일까? 무슨 생각을 하고 있을까? 그녀는 황혼의 풍경 속에서 강가에 떠내려온 오르페우스의 잘린 머리를 리라에 받쳐 들고 고요히 응시하고 있다. 깊고 영원한 묵상에 빠진 듯한 오르페우스와 여인의 얼굴은 서로 야릇하게 닮아 있어 화가의 의도가 무엇인지 호기심을 일으킨다. 물론 화가는 설명하지 않고 그저 관람자 각자의 상상력에 맡김으로써 그림의 몽환적인 분위기가 증폭된다.

섬세하고 정교한 문양과 장식이 있는 오리엔트풍의 드레스가 이국적인 정취를 자아낸다. 이런 구성 요소들과 함께 꼼꼼하고 세세하게 묘사된 어

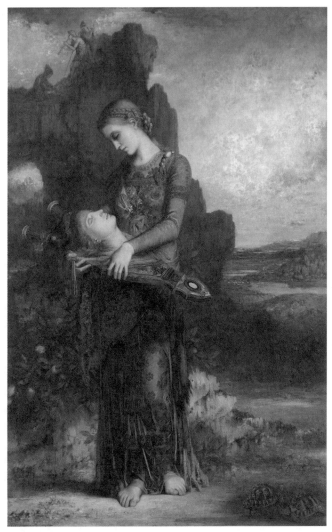

귀스타브 모로, 〈오르페우스〉, 1865년

두운 배경 역시 그림에 불가사의한 느낌을 보탠다. 저 멀리 암벽 위에는 피리를 부는 사람이 있고, 여인의 발 아래에는 거북이 두 마리가 기어간다. 캔버스 왼쪽 상단에 있는 음악가와 오른쪽 하단의 거북이는 대각선 구도의 화면에서 균형을 잡아준다. 뚜렷한 어둠과 빛의 대비가 이 기괴한 장면을 더욱 환각적이고 신비롭게 만들어준다. 1870년경에 이르러 완성되는 모로의 성숙한 양식을 특징짓는 황금색조, 키아로스쿠로(명암대비), 복잡한 구성, 감각적이고 신비로운 느낌이 이 작품에서 이미 자리 잡혀 있다.

모로는 예술적인 집안 환경에서 자라 어릴 때부터 고전문학과 신화에 심취했고, 이것이 환상적이고 이국적인 작품세계의 기초가 되었다. 그는 고대의 마법과 신비의 세계, 세기말적 퇴폐주의와 에로티시즘의 세계에 탐닉했다. 19세기 중엽 귀스타브 쿠르베Gustave Courbet(1819~1877)를 중심으로 한 사실주의가 이전의 이상적이고 미화된 고전적 미술 양식에 반기를 든 데 이어, 19세기 말에는 역시 현실에 바탕을 둔 인상주의가 현대미술의 대세로 자리 잡아가고 있었다. 마네와 드가, 모네 같은 인상주의 화가들은 고대 신화에서 벗어나 현실세계의 자연 풍경과 현대 도시의 생활을 그렸다.

그러나 한편에서는 이러한 사조와 정반대로 현대의 물질주의에 혐오를 느낀 모로나 르동 같은 상징주의 화가들이 상상력과 직관 등 인간의 내면세계를 추구했다. 모로의 경우에는 반사실적·반이성적인 감각을 추구하는 상징주의 특성이 세기말의 탐미적 퇴폐주의와 팜 파탈 이미지와 융합되었다.

이러한 모로의 작품세계를 잘 표현할 수 있는 주제가 바로 오르페우스의 이야기였다. 모로는 여러 작품에서 오르페우스를 사악한 여인들에게 처참

한 죽음을 당한 목 잘린 시신으로 그렸다. 시적이면서도 모호한 매력으로 가득 찬 모로의 그림은 보는 이의 시선을 사로잡아 무미건조한 일상의 현실세계에서 탈피해 잠시 공상의 세계를 걷게 해준다.

르동의 사그라질 듯 모호한 꿈의 세계

오딜롱 르동Odilon Redon(1840~1916)은 모로 같은 상징주의 화가들과 어울리면서 도무지 해석하기 어려운 모호하고 환상적인 그림을 그렸다. 부모의 애정을 못 받고 외롭게 보낸 어린 시절의 영향으로 그는 일찌감치 내적인 세계에 침잠했다. 르동은 그 어두운 기억이 자신의 '슬픈 미술의 근원'이며, '검은색 회화의 원천'이라고 고백했다. 검은색 회화란 그가 1870년대까지 목탄으로만 그린 검은 톤의 그림을 말한다. 50세를 넘겨서야 검은색 그림에서 벗어나 파스텔과 유화물감을 사용해 색채화를 시도했고, 화려하고 다채로운 색깔을 사용해 아름다운 정물화와 신비로운 신화의 세계를 그렸다.

어찌된 일인지 르동은 잘린 머리에 무척 집착했다. 오르페우스 머리 외에도 수많은 작품에서 잘린 머리를 그렸다. 내면과 환상의 세계를 그리려했다는 점에서는 모로와 비슷하다. 그러나 모로가 누구나 그 문맥을 이해할 수 있는 신화나 역사 속의 이야기를 그렸다면, 르동은 무언가 찾아낼 수 없는 애매모호하고 보다 미묘한 분위기, 그리고 대상이 공중에 둥둥 떠 있는 듯한 연약하고 섬세한 공간감을 보여준다.

오딜롱 르동, 〈물 위에 떠 있는 오르페우스〉, 1881년　오딜롱 르동, 〈오르페우스〉, 1903~1910년경

　　르동이 종이 위에 목탄으로 그린 목 잘린 오르페우스와 유화로 그린 오
르페우스를 보자. 이러한 작품들은 살로메와 세례 요한의 이야기를 그린
모로의 그림들에서 직접적인 영향을 받았다고 한다. 그런데 모로의 오르
페우스가 병적인 탐미주의를 보여준다면, 르동의 그림은 그것이 엽기적
인 살해의 결과임에도 그 자체로 명상적이고 초월적인 정신을 표현한 것같
이 느껴진다. 목탄으로 그린 1881년작 〈물 위에 떠 있는 오르페우스〉는
1870년대까지 르동 작품의 특징이었던 검은 그림의 연장선상에 있는 것으
로, 붓다 혹은 신비종교의 예언자를 떠올리게 한다. 파스텔로 그린 〈오르
페우스〉 역시 파스텔 색조의 아련하고 섬세한 색감에 의해 특유의 고양된
정신성을 보여준다.

워터하우스의 그림으로 그려진 시

존 윌리엄 워터하우스John William Waterhouse(1849~1917)는 라파엘 전파의 화가로 중세문학, 신화, 성서, 셰익스피어의 작품으로부터 모티프를 가져왔다. 그는 특히 여성을 그리는 데 관심을 가졌는데, 『햄릿』의 비극적인 여주인공 오필리아같이 연약하고 희생당하는 여성뿐 아니라 판도라, 키르케, 세이렌 같은 팜 파탈 이미지의 여인도 즐겨 그렸다. 팜 파탈은 19세기 말의 퇴폐적 탐미주의 사조 속에서 광적으로 유행했던 개념이다. 사악하지만 치명적인 성적 매력을 가지고 남성을 파멸시키는 여성으로, 다분히 성 차별적인 시각이 반영되어 있다.

워터하우스의 여인들은 매우 아름답고 이상화되어 있다. 〈오르페우스의 머리를 발견하는 님프들〉에서도 매혹적인 님프들이 시선을 사로잡는다. 그 아름다움에 감탄한 우리의 눈길은 다시 그들의 시선을 따라 아래쪽 강물로 향한다. 그곳에는 머리카락이 리라에 얽힌 채 둥둥 떠 있는 오르페우스의 머리가 보인다. 머리 옆에는 하얀 꽃 한 송이가 있어 한층 처연한 느낌을 준다. 워터하우스는 처음에 아름다운 것을 먼저 보게 한 다음 끔찍하고 기괴한 장면으로 시선을 이동시킨다. 신화에 따르면 오르페우스는 머리가 잘려 강물 따라 흘러가면서도 계속 노래를 불렀다고 한다.

워터하우스는 이렇게 여성들을 매개로 신화와 시의 세상으로 우리를 안내하지만, 표현기법 자체는 매우 사실적이고 세밀한 묘사를 특징으로 한다. 전통적인 미술의 테크닉을 무시하며 '어떤 것도 예술이 될 수 있다'를 모토

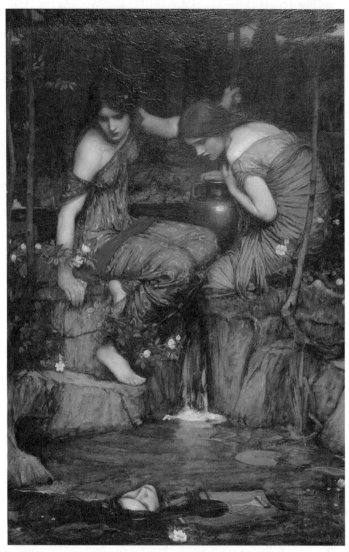

존 윌리엄 워터하우스, 〈오르페우스의 머리를 발견하는 님프들〉, 1900년

로 내세우는 현대미술의 홍수 속에서 '미술이란 과연 무엇인가?'에 대한 의문과 혼란을 느껴본 적이 있다면, 워터하우스의 꼼꼼한 장인적 기법과 섬세한 색채, 탄탄한 구성을 감상하면서 색다른 매력을 느낄 것이다. 어쩌면 현대미술은 지나치게 지적·개념적인 방향으로 치우침으로써 미술이 우리에게 줄 수 있는 본연의 미적 체험을 일부 빼앗아갔는지도 모른다.

슬픔을 녹여낸 샤갈의 동화적 환상세계

오르페우스의 이야기는 그 비극성 때문에 주로 어둡고 불길한 느낌으로 그려졌다. 그러나 러시아 출신의 화가 마르크 샤갈Marc Chagall(1887~1985)은 특유의 동화적이고 아름다운 색채로 오르페우스를 재탄생시켰다. 평생을 사랑한 뮤즈이자 아내인 벨라가 1944년 세계대전 중에 사망하자 절망에 빠진 그는 그녀를 회상하는 일련의 오르페우스 주제의 작품을 시작했다. 어쩌면 오르페우스를 자신과 동일시함으로써 그를 통해 자신의 슬픔을 표현했는지도 모르겠다.

1969년작 〈오르페우스〉는 파랑과 노랑, 오렌지, 초록의 선명한 색채가 황홀한 선율을 듣고 있는 인물들의 행복한 모습과 조화를 이루며 전체적으로 밝은 느낌을 준다. 1977년작 〈오르페우스 신화〉는 지하세계의 어둠 속에서 파랑색 옷을 입은 오르페우스와 반대편에서 그를 향해 손을 뻗고 있는 에우리디케를 묘사했는데, 죽음을 암시한다기보다 천진난만한 동화

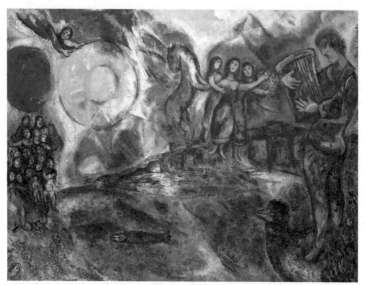

마르크 샤갈, 〈오르페우스〉, 1969년 ⓒMarc Chagall / ADAGP, Paris – SACK, Seoul, 2021

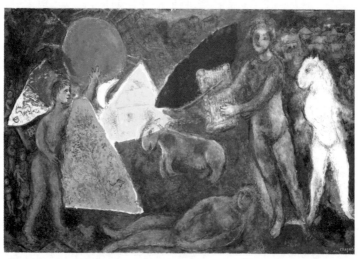

마르크 샤갈, 〈오르페우스 신화〉, 1977년 ⓒMarc Chagall / ADAGP, Paris – SACK, Seoul, 2021

속 장면 같다. 온통 검은 배경 속에서 환하게 빛나는 빨강과 노랑, 하양, 파랑이 음울한 상황을 몰아낸다. 마음속 깊은 곳의 슬픔을 애써 밝은 색채로 승화하려는 샤갈의 내면세계가 반영된 듯한 이 그림들은 밝은 가운데서도 어딘지 모르게 애잔한 마음이 들게 한다.

오르페우스는 왜 뒤를 돌아보았을까? 에우리디케가 정말 따라오는지에 대한 의심과 두려움, 성급함, 집착, 그리고 결정적으로 망각 때문이었다. 그는 '절대로 뒤돌아보지 말라'는 하데스의 명령을 잊었기 때문에 에우리디케를 다시 잃고 죽음을 맞는다. 망각은 죽음이다. 때로는 과거와 추억을 되돌아보며 집착하는 것도 망각에 못지않게 치명적이다. 오르페우스를 죽음으로 몰고 간 것은 인간의 운명인 소멸과 죽음을 받아들이지 않고 집착했기 때문이기도 하다. 그러나 인간이기 때문에 집착하고 망각한다. 오르페우스가 신의 충고대로 뒤돌아보지 않았다면, 그리고 에우리디케와 행복하게 살았다면 그의 시와 음악은 존재하지 못했을 것이다. 상실과 고통의 깊이 없이 예술을 꽃피울 수 있을까?

현대판 오르페우스, 마이클 잭슨

현대의 오르페우스는 누구일까? 저명한 호주 출신 작가 저메인 그리어는 "마이클 잭슨은 오르페우스처럼 그의 팬들에 의해 파괴되었다."라고 주장했다. 그녀는 50세에 약물 과잉복용으로 죽을 때까지 마이클 잭슨은 평생

현실에 적응하지 못하고 환상의 세계에 머문 매우 순수하고 연약한 소년이었다고 말한다.

오르페우스의 노래와 연주는 사람은 물론이고 동물까지도 감동시켰으며, 얼음같이 차가운 하데스와 세이렌의 마음까지 녹여버릴 정도로 강력했다. 마이클 잭슨도 20세기 대중음악의 역사를 새로 쓴 팝의 황제로, 미국뿐 아니라 흑백차별로 악명 높았던 남아프리카공화국에서조차 광풍을 일으켰다. 사람들은 세대와 성별, 국가의 장벽을 뛰어넘어 전 지구적으로 그에게 열광했다. 이쯤 되면 마이클 잭슨을 오르페우스에 견주어 말할 만하지 않은가? 게다가 오르페우스가 그에게 반한 마이나데스(디오니소스의 여사제들)에 의해 처참하게 파괴되었듯 마이클 잭슨도 타블로이드 신문들이 주도한 온갖 거짓 루머와 악의적인 모함 등으로 인해 대중이 등을 돌리는 상황 속에서 서서히 죽어갔다는 점에서, 신화 속의 오르페우스의 복사판이라고 할 수 있을 것이다.

헤라클레스자리

HERCULES

미덕과 악덕의 갈림길

원조 슈퍼히어로 헤라클레스

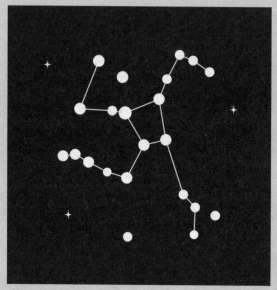

헤라클레스자리

헤라클레스는 육체적인 힘뿐 아니라
지혜와 미덕까지 갖춘 영웅 중의 영웅이었다.
반신반인으로 태어났으나 죽은 후 육신은 하늘의 별자리로,
영혼은 올림포스로 가서 불멸의 신이 되었다.

　고대 그리스 신화의 영웅인 헤라클레스는 힘센 남성의 아이콘이자 모든 남성의 로망이다. 알렉산더같이 스스로 전설이 된 역사적 인물들은 헤라클레스 신화에서 영감을 받아 자신들을 헤라클레스로 비유하곤 했다. 고대부터 미술, 문학 등 예술의 단골 소재였고, 현대의 대중문화에서도 높은 상품가치를 지닌 인물이다. 아마도 슈퍼맨, 배트맨, 스파이더맨, 캡틴 아메리카같은 수많은 현대 대중문화의 슈퍼히어로로 원조 격이라 할 수 있을 것이다. 헤라클레스는 18세기부터 현대까지 영국, 프랑스, 미국, 스페인 등 수많은 국가의 해군 군함 명칭이었고, 록히드 마틴 사의 군수송기 이름으로 사용될 만큼 군인들에게 인기 있는 영웅이기도 하다. 또한 헤라클레스의 12과업은 수많은 만화책과 영화로도 만들어져 그의 괴력과 모험, 고난을 극복하고 이룬 인간적 승리는 잘 알려져 있다.

헤라클레스자리(ⓒ천문우주기획)

　이런 헤라클레스의 별자

리는 여름철 북쪽 하늘에서 거문고자리와 왕관자리 사이에 거꾸로 서 있는 건장한 남성의 모습으로 보인다. 여섯 개의 별들이 약간 찌그러진 H자 모양을 이루는데, 헤라클레스가 몽둥이로 물뱀 히드라를 힘차게 내려치는 모습이다. 히드라는 헤라클레스에게 죽임을 당한 뒤 별자리에 올라 뱀자리가 된다. 고대 수메르인은 헤라클레스자리를 무릎 꿇은 남자의 형상으로 보고 '무릎 꿇고 몽둥이를 든 자'라고 불렀는데, 알파별 라스알게티는 아랍어로 '무릎 꿇은 사람의 머리'라는 뜻이다.

　겨울별자리의 오리온이 밝은 1등성을 갖고 있어 화려한 자태를 자랑하는 반면, 헤라클레스는 한 개의 일등성도 없는 어두컴컴한 별자리다. 그러나 헤라클레스자리에는 밝고 아름다운 볼거리가 있는데, 일명 헤라클레스 대성단이라고 불리는 구상성단 M13이다. 18세기에 발견된 M13은 지구에서 25,100광년 떨어져 있다. 약 30만 개의 별들로 이루어진 이 성단은 북반구에서 볼 수 있는 가장 밝은 구상성단이며, 지름이 75광년 정도이고 총 질량이 태양의 65만 배에 이르는 크고 작은 별들이 공 모양으로 뭉쳐 있다. 겉보기 등급이 5.8등급이어서 맑은 날이면 맨눈으로도 볼 수 있으며, 망원경으로는 밤하늘의 보

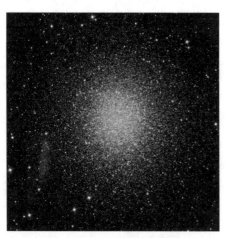

허블망원경으로 찍은 구상성단 M13(ⓒNASA)

석가루가 뿌려진 것같이 아름답게 보인다.

영웅 중의 영웅, 헤라클레스

헤라클레스는 우주의 제왕 제우스와 인간 여성 알크메네 사이에서 태어난 반신반인으로, 그리스 신화의 모든 쟁쟁한 인물 중에서도 단연 '영웅들의 영웅'이다. 일반적으로 헤라클레스는 사자 가죽을 둘러쓰고 몽둥이를 들고 있는 괴력의 근육질 남성으로 묘사된다. 반인반마 현인 케이론에게서 검, 창, 칼, 활을 다루는 전투 기술뿐 아니라 교양 교육을 받아 지혜도 갖추고 있다.

그러나 제우스의 외도로 태어났기 때문에 헤라클레스를 미워한 헤라는 그를 광기에 빠뜨려 아내 메가라와 자식을 살해하게 만든다. 헤라클레스는 절망에 빠져 목숨을 끊으려 하지만 테세우스의 조언으로 마음을 고쳐먹고 델포이 신전의 신탁을 받으러 간다. 델포이의 여사제 피티아는 헤라클레스에게 티린스 왕 에우리스테우스 밑에서 12년 동안 봉사하며 그가 시키는 노역을 완수해야 죄를 씻을 수 있다는 신탁을 전한다.

이리하여 헤라클레스는 12가지 과업을 수행하기 위한 길고 힘겨운 모험에 나서게 된다. 12과업이란 네메아의 사자, 히드라, 스팀팔로스의 새 등을 퇴치하고, 황금뿔사슴, 거대한 멧돼지, 크레타의 황소, 디오메데스 왕의 식인 말, 케르베로스 등을 생포하며, 아우게이아스 왕의 가축우리 청소, 히

폴리테의 허리띠와 황금 사과 구해오기, 게리온의 소 데려오기를 수행하는 것이다. 온갖 역경을 극복하고 12과업을 거뜬히 마친 헤라클레스는 새 아내 데이아네이라와 행복한 삶을 꾸린다. 그러나 행복도 잠시, 켄타우로스 족인 네소스에게 속은 아내가 준 독 바른 옷을 입고 고통에 못 이겨 스스로 자신을 불태워버린다. 처참한 죽음을 맞이한 헤라클레스는 사후 육신은 하늘로 올라가 별자리가 되었고, 영혼은 올림포스로 가서 불멸의 삶을 사는 신이 되었다.

예술가들이 이렇게 흥미롭고 파란만장한 영웅담의 주인공 헤라클레스를 놓칠 리 없다. 헤라클레스의 모험과 12과업은 르네상스 시대 화가들에서 현대 조각가 부르델에 이르기까지 다양한 작품 속에서 재현되었다.

괴력을 지닌 반신반인의 영웅

15세기 피렌체의 화가이자 조각가, 동판화가로 이름을 날린 안토니오 델 폴라이우올로Antonio del Pollaiuolo(1429~1498)의 헤라클레스를 먼저 살펴보자. 헤라클레스의 강건한 팔뚝 안에서 으깨져 죽어가는 안타이오스의 고통이 실감나게 표현되어 있는 〈안타이오스와 헤라클레스〉는 청동 작품과 나무 패널에 템페라로 그린 회화 작품의 두 가지 버전이 있다.

안타이오스는 바다의 신 포세이돈과 대지의 여신 가이아의 거인 아들로, 지나가는 사람에게 레슬링을 하자고 해서 이긴 후 그들을 모두 죽여 모은

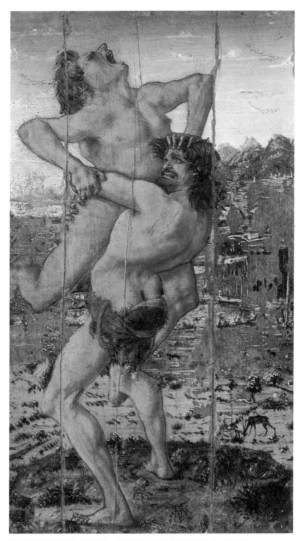

안토니오 델 폴라이우올로, 〈안타이오스와 헤라클레스〉, 1460년

해골로 포세이돈에게 바칠 신전을 만들었다. 하지만 헤라클레스가 누구인가? 그는 엄청난 힘으로 안타이오스를 쓰러뜨린다. 그것도 아주 여러 번. 하지만 대지의 기운을 받아 다시 힘을 얻는 안타이오스를 도저히 죽일 수가 없었다. 그러자 헤라클레스는 켄타우로스 현인 케이론의 조언에 따라 거인의 발을 땅에서 떨어지게 한 후 압살하는 데 성공한다. 그림은 바로 이 장면을 묘사한 것이다.

헤라클레스는 피렌체가 도시의 이미지로 사용한 영웅이었다. 헤라클레스에게 나타나는 무자비하고 호전적인 면모는 당시 해양강국으로 지중해 무역을 독점해 부와 번영을 누린 피렌체의 정치적·경제적 발전의 기저에 깔린 정신을 보여주는 것이기도 하다.

폴라이우올로의 작품에서 주목할 만한 점은 그가 레오나르도나 미켈란젤로보다 한발 앞서 인체를 직접 해부해 근육과 비례를 연구했다는 것이다. 당시 가톨릭교회는 일반적으로 인체 해부를 엄격히 금지했고, 교수형 당한 시체들만 교회의 까다로운 허가를 받아 의학연구용으로 해부할 수 있었다. 그래서 레오나르도는 야밤을 틈타 비밀리에 병원시체실에 드나들면서 시체를 해부했다. 미켈란젤로도 공동묘지의 시체를 훔쳐 해부했고, 혹은 후원자 로렌초 데 메디치가 수도원장에게 부탁해 해부용 시체를 공급해 줬다고 전해진다.

폴라이우올로 역시 인체에 대한 지식을 쌓기 위해 불법으로 시체 해부를 한다는 소문이 돌았다. 〈헤라클레스와 히드라〉에서 한손으로는 히드라의 대가리를 불끈 쥐고 다른 손에 든 몽둥이로 힘껏 내려치려는 헤라클레

스, 그리고 〈안타이오스와 헤라클레스〉에서 레슬링을 하는 안타이오스와 헤라클레스의 팽팽한 근육과 튀어나온 힘줄 묘사는 인체 해부학적 지식에 근거한 것이다. 그러나 폴라이우올로의 인체 묘사는 레오나르도나 미켈란젤로의 그것에는 다소 못 미치는 감이 있다. 레오나르도가 폴라이우올로의 거친 근육 묘사를 비웃었다는 이야기도 전한다. 그럼에도 그림에서 느껴

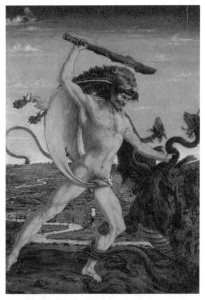

안토니오 델 폴라이우올로, 〈헤라클레스와 히드라〉, 1475년

지는 강인함이나 역동적인 모습은 헤라클레스가 지닌 괴력의 크기를 충분히 짐작케 한다.

동성애를 암시하는 육체미의 향연

헤라클레스는 엄청난 괴력의 알파맨이지만 거부할 수 없는 성적 매력의 소유자이기도 하다. 테스피오스 왕의 딸 50명 중 하룻밤 사이에 49명과 동침해 51명의 자녀를 낳게 한, 여인들에게는 전설적인 종마였다. 영웅호색

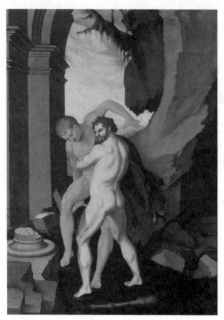

한스 발둥 그리엔, 〈헤라클레스와 안타이오스〉, 1530년

이라는 말이 있듯이 헤라클레스는 수많은 여인과 소년들의 연인이었다. 고대 그리스 역사가 플루타르크는 헤라클레스의 셀 수 없이 많은 동성애 상대 목록을 기록하기까지 했다.

한스 발둥 그리엔Hans Baldung Grien(1484~1545)은 독일의 예술가로 알브레히트 뒤러의 제자다. 초상화, 판화, 태피스트리, 스테인드 글라스 등 다양한 매체로 작업했으며 죽음, 마법, 고대 신화와 전설 등 초자연적 상상력과 에로티시즘으로 가득한 독창적인 양식을 개척했다. 그는 헤라클레스와 안타이오스 씨름 주제의 그림을 여러 점 그렸는데 모두 에로틱한 동성애로 묘사했다.

그리엔의 〈헤라클레스와 안타이오스〉를 살펴보자. 왼쪽에는 폐허가 된 건축물, 오른쪽에는 바위산이 있다. 바위는 파괴적이고 무자비하며 원시적인 힘을, 파손된 고전적 건물은 창조적인 창의성과 지성을 상징한다. 사자 가죽을 걸친 헤라클레스가 안타이오스를 사나운 표정으로 번쩍 들고 있고, 패자는 거의 사경을 헤매는 듯하다. 두 사람 모두 몸의 근육이 팽팽

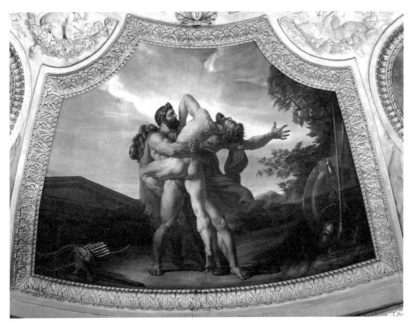

샤를 오귀스트 쿠데, 〈헤라클레스와 안타이오스〉, 1819년

하게 긴장되어 있다. 안타이오스의 창백한 몸 색깔은 죽음을 암시하는 반면, 헤라클레스의 신체는 화사한 붉은 색으로 채색되어 팔팔한 생명력을 보여준다. 서로 밀착한 두 육신은 동성애 분위기를 물씬 드러내 2010년 바르샤바 박물관의 동성애 미술 전시회에 전시되기도 했다.

19세기 프랑스 화가 루이 샤를 오귀스트 쿠데Louis Charles Auguste Couder (1789~1873)도 같은 주제의 그림을 그렸다. 쿠데의 그림에서는 헤라클레스와 그의 억센 팔뚝 안에서 몸부림치는 안타이오스의 살이 서로 밀착되어 있다. 적의 허리에 감은 안타이오스의 왼쪽 다리와 엉덩이의 탱탱한 근육, 등

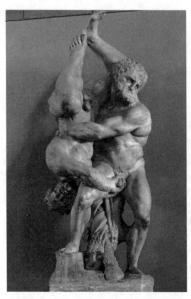

에서 종아리까지 울퉁불퉁 튀어나
온 힘줄은 에로틱한 남성 육체미
를 극대화한다. 땀에 젖은 풍만한
살덩어리의 현란한 얽힘이 동성애
를 암시한다는 것은 의심할 여지
가 없어 보인다.

디오메데스가 헤라클레스의 성
기를 꽉 움켜쥐고 있는 다소 우
스꽝스러 보이는 조각은 16세기
피렌체의 조각가 빈첸초 데 로시

빈첸초 데 로시, 〈헤라클레스와 디오메데스〉,
1570년대

Vincenzo de' Rossi(1525~1587)의 작품

이다. 이 대리석 조각상은 헤라클

레스의 12과업을 묘사한 여섯 개의 기념비적인 조각작품 중 하나로, 피렌
체 베키오궁 '500인의 방'을 장식하기 위해 데 로시에게 맡겨졌다.

디오메데스는 헤라클레스가 여덟 번째 과업으로 잡아와야 할 암말의 주
인이었다. 트라키아의 왕 디오메데스에게는 매우 사나워서 쇠사슬에 묶어
기르는 암말 네 마리가 있었다. 왕은 나그네나 전쟁 포로, 죄수들을 청동
구유에 담아 자신의 말들에게 먹이로 주면서 즐기는 사악하고 야만적인 사
람이었다. 그는 전쟁의 신 아레스의 아들로 힘이 세고 씨름을 잘해 자신과
시합을 한 후 패배한 사람들을 말에게 던져주는 것으로 소문이 자자했다.
하지만 제아무리 천하무적 씨름꾼 디오메데스라도 헤라클레스만큼은 당해

낼 수 없었다. 마침내 왕은 헤라클레스의 엄청난 힘에 제압당해 목이 부러진 채 말 구유에 던져져 처참한 말로를 맞는다. 데 로시 작품 속 디오메데스는 힘으로는 당해낼 수 없자 비겁하게 스포츠 규칙을 어기고 남성의 가장 중요한 부분을 공격해 위기를 모면하려고 한 것은 아닐까? 16세기 이탈리아의 유머 감각을 보여주는 재미있는 조각상이다.

헤라클레스의 선택과 12과업

헤라클레스는 힘만 센 영웅이 아니다. 그는 육체적인 힘과 남성적인 용기를 가진 동시에 지혜와 미덕까지 갖춘 인물이다. 우화에 따르면, 청년기에 접어들어 장차 어떻게 살아야 할지 고민하게 된 헤라클레스 앞에 각각 미덕과 악덕을 상징하는 두 여인이 나타난다. 미덕의 여인은 많은 시련과 고통을 겪어야 하는 선한 삶의 길을 제시하고, 악덕의 여인은 인생의 쾌락을 즐길 수 있는 길을 약속한다. 헤라클레스는 갈등 끝에 결국 미덕의 길을 선택했고, 12과업을 수행하는 고난의 인생역정을 통해 지혜로운 자가 된다. 이를 '헤라클레스의 선택'이라 하는데, 이 용어는 인생의 갈림길에 선 개인의 선택에 대한 은유로 사용되어왔다. 특히 르네상스와 바로크 미술가들은 이 교훈적 이야기를 그들 작품의 소재로 즐겨 사용했다.

대표적인 그림이 안니발레 카라치Annibale Carracci(1560~1609)의 1596년작 〈헤라클레스의 선택〉이다. 카라치는 미켈란젤로, 라파엘로, 티치아노 등

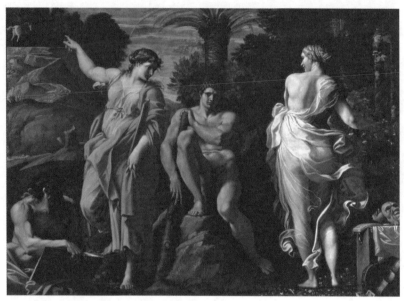

안니발레 카라치, 〈헤라클레스의 선택〉, 1596년

이탈리아 르네상스의 전통을 이어받아 근육질의 인체 묘사와 감각적인 색채를 종합적으로 재창조한 16세기 이탈리아 화가다. 그의 작품에서 마니에리슴 기법으로 그려진 춤추듯 현란한 인물의 움직임과 구도는 후에 바로크 미술에 영향을 주기도 했다.

그림 중앙에 심각한 표정으로 앉아 있는 헤라클레스는 미켈란젤로를 연상시키는 조각적인 강건한 육체를 지니고 있다. 왼쪽에는 미덕의 여인이 손가락으로 험하고 가파른 산길을 가리키고 있다. 꼭대기에는 힘겨운 길을 오른 사람을 태우고 하늘로 날아갈 천마 페가수스가 기다리고 있다. 오른쪽에는 속살이 훤히 비치는 옷을 걸친 금발의 여인이 세속적 쾌락의 표

상인 카드놀이판과 연극용 가면, 리라가 있는 길로 오라고 유혹한다. 쾌락의 여인의 눈부신 살결이나 투명한 옷은 베네치아 화파의 특징인 감각적이고 화려한 색채로 표현되어 있다. 헤라클레스 뒤에 있는 종려나무는 그가 영광스런 지혜의 길로 갈 것임을 암시한다. 종려나무는 기독교 문화권에서 매우 의미 깊은 나무로, 베어버린 후 태워도 다시 싹이 나고 자라며 부채살처럼 곧게 뻗은 모양이 승리와 부활을 상징하기 때문이다.

한편, 파올로 베로네세Paolo Veronese(1528~1588)는 헤라클레스의 선택을 다소 특이하게 그렸다. 〈미덕과 악의 알레고리〉에서 고대영웅을 16세기 베네치아 신사로 둔갑시킨 것이다. 16세기 버전으로 연출된 선과 악의 알레고리다. 금색 테두리가 있는 흰색 비단옷을 입은 당시 베네치아 복장의 남자가 헤라클레스다. 녹색 드레스를 입고 월계관을 쓴 정숙한 표정의 여인이 미덕이며, 하얀 목덜미를 드러낸 빨강과 파랑의 드레스를 입은 금발 여인이 쾌락이다. 이 악덕의 여인은 왼손에 나태와 유흥, 사행심을 상징하는 카드를 들고 대리석

파올로 베로네세, 〈미덕과 악의 알레고리〉, 1567년

스핑크스에 살짝 기대어 있다. 스핑크스의 가슴 부분에 칼이 세워져 있는데, 이것은 쾌락과 유흥이 죽음과 파멸의 길임을 암시한다. 마치 자신의 몸 뒤에 파괴적 미래를 숨겨놓고 헤라클레스를 설득하려는 것처럼 고개를 살짝 기울인 여인의 모습이 위험해 보인다. 그러나 신사로 분한 헤라클레스는 이 여인으로부터 도망치듯 등을 돌리고 미덕의 여인을 안으려 하는 모습을 통해 그가 최종적으로 어느 길을 선택했는지를 보여준다.

이 작품에서도 베로네세의 주요 관심사인 색채, 특히 화려한 옷 묘사에서 발휘된 그의 감각적 색상이 눈길을 사로잡는다. 16세기 르네상스 시대의 많은 화가가 그들의 작품에서 '칸잔테'로 지은 옷을 입은 인물들을 그렸다. 당시 '칸잔테'라는 실크 옷감이 부유층과 귀족층 사이에서 크게 유행했다. '칸잔테'는 두 가지 색깔의 실크로 짜 미묘하게 변화하는 색감을 내는 매우 화사한 옷감이었기 때문에 베네치아 화파의 화가들에게는 화려한 색채를 표현하기 좋은 매개체였다. 특히 베로네세는 당대 베네치아 패션의 표현에서 최고라고 할 수 있는 화가다. 심지어 그는 예수와 성모를 그린 종교화에서도 인물들에게 실크로 짠 형형색색의 호사스러운 의상을 입혔다.

이 작품은 헤라클레스의 미덕이 주제이지만, 정작 화가는 세 인물이 입은 화려하고 고급스러운 복장을 통해 세속적인 쾌락과 삶의 즐거움을 보여주는 것만 같다. 주제와 표현 수단의 괴리가 아닌가. 미덕의 여인이든 쾌락의 여인이든, 그들이 입은 섬세하게 반짝거리는 비단옷을 보라. 윤기가 흐르는 초록과 파랑, 빨강색의 드레스와 아이보리빛 비단옷은 16세기 베네치아 사람들이 얼마나 부유하고 화려한 삶을 즐겼는지 단적으로 보여준다.

이렇듯 인간은 미덕과 종교적인 가치를 추구하는 가운데에서도 항상 세속적이고 감각적인 쾌락을 쫓는 존재다.

괴물새를 퇴치하는 활 쏘는 헤라클레스

20세기에 와서 앙투안 부르델Emile-Antoine Bourdelle(1861~1929)은 가장 인상적이고 강렬한 헤라클레스의 모습, 즉 활 쏘는 헤라클레스를 탄생시킨다.

부르델은 로댕의 스튜디오에서 15년간 조수로 일한 후 자신만의 작품세계를 개척하려 했고, 1909년작 〈궁수 헤라클레스〉는 부르델이 마침내 독자적인 스타일을 찾은 시기의 조각이다. 오른 다리를 약간 구부린 채 왼다리로 바위를 누르고, 왼손에는 활을 잡고 오른손으로 활시위를 팽팽하게 당긴 채 스팀팔로스의 괴물새를 매섭게 노려보고 있다. 괴물새 퇴치는 헤라클레스의 6번째 과업이다. 스팀팔로스 호수에 사는 이 괴물은 날카로운 청동 화살을 쏘아 사람과 짐승을 잡아먹었는데, 헤라클레스가 히드라 피를 묻힌 독화살로 쏴 죽인다는 이야기다.

앙투안 부르델, 〈궁수 헤라클레스〉, 1909년

양팔과 두 다리는 각각 직선을 이루고, 헤라클레스의 머리에서 허리까지의 몸통과 활은 이 2개의 직선과 거의 직각을 이루어 기하학적인 구축미를 보여준다. 부르델은 화살과 활시위 등의 세부 묘사를 제거함으로써 단순성을 획득했고, 이러한 단순성으로부터 역동적 긴장감과 집약된 에너지가 더욱 효과적으로 표현되었다. 비사실적으로 길게 늘여진 양팔과 과장되게 벌어져 있는 양다리, 팽팽한 가슴 근육이 만들어낸 폭발적인 에너지는 활시위와 활이 없어도 충분히 효율적으로 활을 쏘는 자세를 나타낸다. 부르델은 이 작품을 위해 그의 친구 도엥 파리고에게 모델이 되어달라고 부탁했다. 파리고는 군인이자 만능 스포츠맨으로 헤라클레스의 근육을 표현하는 데 적합했으며, 하루 9시간 이상이나 활 쏘는 헤라클레스의 자세를 취했다고 한다. 부르델은 1909년의 완성본을 만들기 위해 총 8점의 작은 습작을 제작했을 정도로 이 작품에 정성을 들였다. 그 덕에 완전히 새로운 헤라클레스가 탄생했고, 헤라클레스 역시 부르델을 조각사에서 불멸의 존재로 만들어 주었다.

페르세우스자리

PERSEUS

백마 탄 왕자와 공주의 로맨스

안드로메다 공주를 구하는 영웅 페르세우스

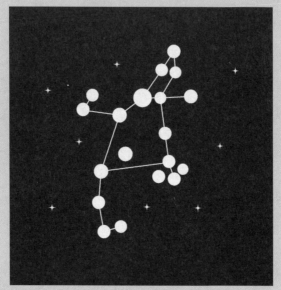

페르세우스자리

메두사의 피에서 태어난 천마 페가수스를 타고
바다괴물로부터 안드로메다를 구한 페르세우스는
평생 그녀와 행복하게 살다가 나란히 별자리가 되었다.
공주를 구하는 백마 탄 왕자 이야기는 이렇게 시작되었다.

가을철 별자리는 다른 계절에 비해 밝은 별이 없어 별자리를 찾기가 어렵다. 그러나 하늘 한가운데 '가을의 대사각형'이라 불리는 거대한 별자리를 볼 수 있는데 이것이 가을철 대표 별자리인 페가수스자리다. '가을의 대사각형'은 페가수스의 몸통 부분으로, 다른 가을 별자리를 찾는 데 유용하게 사용된다. 가을철 별자리에는 페가수스자리, 안드로메다자리, 페르세우스자리, 도마뱀자리, 삼각형자리, 양자리, 물고기자리, 조랑말자리, 남쪽물

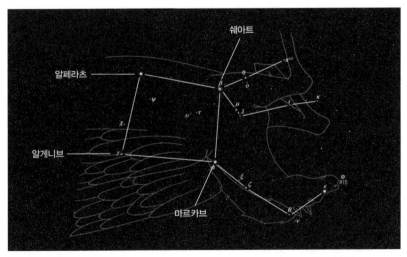

페가수스자리(ⓒ천문우주기획)

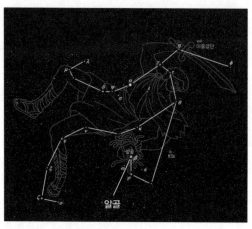

페르세우스자리(ⓒ천문우주기획)

고기자리, 물병자리, 염소자리, 고래자리가 있다.

　페가수스자리의 대사각형은 알파별 마르카브와 베타별 쉐아트, 감마별 알게니브와 알페라츠로 이루어져 있다. 알페라츠는 안드로메다자리의 알파별로, 페가수스자리와 안드로메다자리는 붙어 있다. 안드로메다 발끝에서는 그리스문자 π 모양의 페르세우스자리를 찾을 수 있다. 한 손에 칼을 들고 다른 한 손으로 메두사의 머리를 들고 있는 형상이다. 페르세우스자리의 베타별 알골은 '악마의 별'이란 뜻을 가지고 있으며, 메두사의 눈 부분이다.

　페르세우스는 아름다운 아내 안드로메다뿐만 아니라 장인 케페우스, 장모 카시오페이아 등 처가 식구들과 함께 하늘에 옹기종기 모여 살고 있다. 사계절 내내 북반구의 북쪽 하늘에 떠 있는 W 모양의 카시오페이아는 북두칠성과 함께 가장 찾기 쉬운 별자리다. 북극성을 중심으로 북두칠성의 반대편에 있다. 케페우스자리는 오각형 형태로, 카시오페이아가 보일 무렵 그 위쪽에서 쉽게 찾을 수 있다.

　페르세우스자리는 여름철 밤하늘에 장관을 보여주는 '페르세우스자리

유성우'로 유명하다. 한여름 밤에 내리는 이 별똥비는 혜성 '스위프트-터틀'이 지나가면서 흘린 잔해가 지구 대기와 충돌하면서 일어나는 현상이다. 별똥비가 내리는 위치가 마치 페르세우스자리에서 출발해 떨어지는 것처럼 보여 '페르세우스 유성우'라고 불린다. 북반구에서만 매년 7월 중순부터 관측되기 시작하며, 8월 12일 밤부터 13일 새벽까지 이어지는 절정기에는 시간당 최대 100개가 넘는 유성우를 만날 수 있다. 단 불빛으로 오염된 도시를 벗어나 교외지역으로 나가야 한다. 눈앞에 무수히 떨어지는 별똥별을 느긋하게 바라보며 소원을 빌어보는 것은 가을밤이 주는 삶의 기쁨일 것이다.

페가수스를 타고 공주를 구하다

가을철 별자리의 주인공 페가수스와 페르세우스의 신화는 괴물, 혹은 악인으로부터 아름다운 공주를 구하고 그녀와 함께 오래오래 행복하게 산다는 용감한 왕자 이야기의 원조다.

페르세우스는 제우스와 아크리시오스 왕의 딸 다나에 사이에서 태어난 반신반인의 영웅이다. 아크리시오스 왕은 손자가 자신을 죽이고 왕위를 차지한다는 델포이의 신탁을 믿고 딸을 청동탑에 가두지만, 다나에는 황금비로 변신한 제우스와 사랑을 나눈 후 페르세우스를 낳는다. 아크리시오스는 제우스의 보복이 두려워 다나에와 아기를 죽이지는 못하고 큰 궤짝에 넣어 바다로 띄워 보냈는데, 궤짝은 흘러흘러 세리포스 섬에 닿았고 페르세우스

는 그곳에서 성장한다.

한편 어여쁜 다나에에게 눈독을 들이던 세리포스의 왕 폴리덱테스는 그녀를 차지하기 위해 사악한 음모를 꾸민다. 페르세우스에게 세상의 끝에 사는 메두사의 머리를 잘라오는 위험한 사명을 주어 그를 없애려고 한 것이다. 길을 떠난 페르세우스는 아테네의 방패 아이기스, 잘린 머리를 담을 자루, 몸을 안 보이게 하는 하데스의 투구 퀴네에, 헤르메스의 날개 달린 신발을 얻어 마침내 메두사를 처치한다. 투구를 써서 자신의 모습을 숨긴 페르세우스는 방패의 청동면을 거울처럼 이용해 메두사를 비춰 보면서 하르페라는 명검으로 그녀의 목을 자른다. 날개 달린 명마 페가수스는 바로 이때 메두사의 목에서 흘러나온 피에서 태어났다.

페르세우스는 페가수스를 타고 고향으로 돌아가던 중 어머니 카시오페이아의 오만 때문에 포세이돈의 분노를 사 괴물 바다고래 케토스의 제물이 된 에티오피아 공주 안드로메다를 구해준다. 이후 페르세우스는 도시 국가 미케네를 세우고 안드로메다와 행복하게 살다가 죽은 뒤 부부가 모두 하늘의 별자리가 된다. 가을밤 하늘에서는 이 환상적인 신화의 주인공들을 모두 볼 수 있다. 잠시 세상사로부터 벗어나 동화 같은 신화를 떠올리며 밤하늘에서 이들 별자리를 찾아보는 것도 좋을 것 같다.

페르세우스의 영웅적 모험담과 로맨스는 16세기 이탈리아 예술가 첼리니의 유명한 청동상, 카라바조의 그림, 19세기 라파엘 전파 화가들에 이르기까지 많은 예술가의 작품에 등장한다.

남성 지배사회의 이데올로기,
페르세우스와 메두사

벤베누토 첼리니Benvenuto Cellini(1500~1571)는 금은세공사로 시작해 조각가, 화가, 교황청 플루트 연주자, 군인 등 다양한 직업을 거치며 그야말로 파란만장한 인생을 살았다. 자서전까지 남겨 16세기 이탈리아의 생활상을 알 수 있는 역사적 정보까지 제공한 매우 흥미로운 인물이다. 젊은 시절 죽은 형의 원수를 갚으려다 살인에 연루되어 도망자 신세가 되기도 하고, 동성애와 여성편력으로 구설에 오른 적도 있다. 로마교황청의 궁정음악가로서 클레멘스 7세의 총애를 받았으나 궁정 보물을 훔친 죄로 투옥되었다. 이후 프랑스의 프랑수아 1세의 도움으로 자유의 몸이 되어 퐁텐블로 궁에서 그 유명한 '황금 소금그릇'을 만들었다. 그러나 이곳에서도 거친 성격 때문에 쫓겨나 고향 피렌체로 돌아가게 되었고, 여기서 메디치가의 주문을 받아 〈메두사의

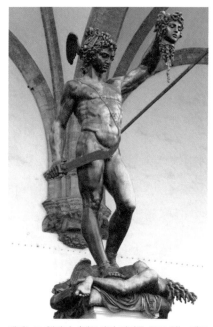

벤베누토 첼리니, 〈메두사의 머리를 들고 있는 페르세우스〉, 1545~1554년

머리를 들고 있는 페르세우스〉 조각상을 제작한다.

높이 320cm의 이 조각상은 미켈란젤로의 〈다비드〉, 도나텔로의 〈유디트와 홀로페르네스〉와 함께 피렌체가 자랑하는 3대 걸작이다. 재미있는 점은 이들 조각상 모두 악의 세력을 단호하고 잔인하게 처단하는 영웅의 모습을 표현했다는 것이다. 피렌체의 르네상스를 꽃피우고 후원한 메디치가는 예술뿐 아니라 권력에도 집착이 강했다. 따라서 이들 조각상은 약국을 경영하던 피렌체의 평범한 중산층에서 유럽 최고의 부와 권력을 가진 가문으로 성장하기까지 몇 대에 걸쳐 권력 투쟁을 해온 메디치가가 피렌체 사람들에게 자신들의 권력을 과시하고, 저항의 말로가 어떤 것인지를 보여주려는 정치적 의도와 관련이 있었을 것이다.

〈메두사의 머리를 들고 있는 페르세우스〉는 페르세우스가 오른손에 보검을, 왼손에는 방금 잘린 메두사의 머리를 위로 번쩍 쳐든, 승리의 순간을 묘사한 청동상이다. 그의 발아래에는 목 잘린 메두사의 몸뚱이가 날것의 피비린내 나는 모습으로 뒹굴고 있다. 원래 아테나 신전의 아름다운 여사제였던 메두사는 불경하게도 포세이돈과 신전에서 사랑을 나눠 아테나 여신의 격노를 산다. 여신은 그녀의 아름다운 머리카락을 끔찍한 뱀들로 변하게 했으며, 몸통에는 황금 날개가 달리고 용의 비늘로 덮이게 했다. 메두사의 얼굴을 보는 자는 모조리 돌로 변하게 되는 저주까지 받게 되자, 메두사는 악의 화신이 되어 닥치는 대로 사람들을 해치다가 결국 영웅 페르세우스에게 죽임을 당한다. 섬세한 근육 묘사와 현란한 기교로 표현된 페르세우스의 육체와 그의 발에 짓밟힌 채 두 팔을 늘어뜨리고 있는 메두사의

몸을 표현한 테크닉은 드라마틱한 장면의 연출 속에서 더욱 빛이 난다.

여성 혐오의 아이콘이 된 메두사

메두사는 옛 신화 속 괴물 이상의 무엇이다. 메두사는 때때로 힘을 가진 여성들에 대한 공격 수단으로 소비된다. 2016년 미국 대통령 선거 당시 트럼프가 힐러리의 목을 들고 있는 이미지가 SNS에서 퍼져나가 세간의 관심을 끌었는데, 이는 첼리니의 작품을 패러디한 것이다. 카라바조의 메두사에 힐러리 클린턴을 합성한 그림도 인터넷을 통해 전 세계로 방출되었다.

서구사회에서는 여성 정치인이나 여성 지도자들이 메두사로 비유되는 일이 드물지 않다. 순식간에 한 여성 정치인을 괴물로 만들어버린 이미지에서 볼 수 있듯이 메두사는 서양의 역사에서 오랫동안 여성에 대한 혐오와 경계의 아이콘이었다. 19세기 말부터 유행한 팜 파탈의 개념이 메두사에게 덧입혀지고, 막 싹이 트기 시작한 페미니즘과 동일시되면서 서구 가부장적 사회에서 메두사는 페르세우스 같은 선하고 용감한 남성에 의해 처단되어야 할 사악하고 파괴적인 여성의 상징이 되었다. 앙겔라 메르켈 독일 총리, 힐러리 클린턴 전 미 국무장관, 낸시 펠로시 미 하원의장 등 여성 정치인, 여성 지도자들은 자주 메두사로 비유되곤 했다. 정치적 영역 외에도 경제, 대중문화를 비롯한 거의 모든 분야에서 마돈나, 오프라 윈프리 같은 영향력 있는 여성들이 메두사의 이미지로 합성된 바 있다.

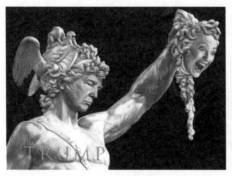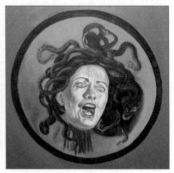

힐러리 메두사의 목을 들고 있는 트럼프 페르세우스　　카라바조의 〈메두사〉에 힐러리 클린턴의
얼굴을 합성한 그림

　안티페미니즘 진영에 선 이들이 이 같은 여성들을 남성의 영역을 침범하는 위험한 존재로 보고 자신들을 메두사의 목을 베는 페르세우스로 자처한 것이다. 그들은 이 풍자 이미지 속에 숨겨진 여성 혐오를 의식하지 못한 채 자신들은 다만 선과 정의의 편에 있다고 생각했다. 미국의 인권 운동가 수전 B. 앤서니는 이런 씁쓸한 현실을 "여성은 이 남성들의 감정을 무시해서는 안 된다. 그렇지 않으면 머리가 잘릴 것이다."라는 반어법적 수사학으로 조롱했다. 우리 사회 곳곳에 얼마나 많은 메두사가 있을 것인가. 고대신화의 하이브리드 괴물뱀이 수천 년의 시간을 뚫고 나와 성차별 의식을 숙주로 하여 21세기에 화려하게 부활한 서글픈 현상이다.

　그러나 한편 메두사는 매혹의 아이콘으로도 활용된다. 이탈리아의 패션 업체 베르사체의 로고도 메두사다. 창업자 지아니 베르사체는 이탈리아 후손답게 그리스 로마의 고전 조각에 탐닉했고, 메두사의 위험한 매력을 자

신의 패션회사 상징으로 만들었다. 화려하고 관능적인 패션을 추구한 그는 메두사를 통해 대중이 베르사체의 제품을 보면 돌로 굳어버릴 것만 같은 치명적인 유혹을 느끼기를 바랐던 것이다.

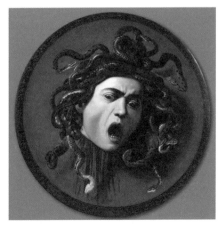

카라바조, 〈메두사〉, 1595~1596년

'메두사' 하면 가장 먼저 떠오르는 작가는 단연 카라바조Michelangelo Merisi da Caravaggio(1573~1610)다. 첼리니만큼이나 험난하고 굴곡진 그의 삶은 세 편의 영화 소재가 될 정도로 극적이었다. 성격이 사납고 불같아 일생을 시비와 싸움, 폭력에 휘말렸다. 급기야 살인까지 저지른 후 37세의 이른 나이에 길거리에서 죽기까지 교황청의 수배령을 피해 여러 도시를 전전하며 숨어 살았다. 그의 작품 또한 당대의 화풍과는 매우 다른 개성과 혁신성을 가지고 있어 동시대 화가인 니콜라 푸생은 "그는 회화를 파괴하려고 태어났다."고 말하기도 했다. 빛과 어둠을 극명하게 대비시킨 키아로스쿠로와 사실주의적인 묘사, 그리고 성인들을 하층민의 모습으로 그리는 등 카라바조는 당시 고전적인 르네상스회화에서 벗어난 독특하고 혁명적인 화가였다.

고통 때문인지 경악과 분노 때문인지 크게 부릅뜬 눈, 비명을 지르는 입, 잔뜩 찡그린 눈썹, 그리고 막 잘린 목에서 격하게 분출하는 선홍색 핏줄기.

나무 테두리로 둘러싸인 방패 모양의 캔버스에 유화물감으로 그려진 카라바조의 〈메두사〉는 여성이 아닌 남성의 얼굴로 그려졌는데, 이는 카라바조의 자화상이기 때문이다. 난폭하고 괴팍한 성질 때문에 평생을 순탄하게 살지 못했기 때문일까? 왜 자신의 자화상을 흉측한 메두사의 얼굴을 빌려 그렸을까? 방패에 그려진 카라바조의 〈메두사〉는 그의 외모뿐 아니라 삶 자체를 반영한다. 체념한 듯 고요하게 눈을 감은 첼리니의 메두사와는 대조적으로 격렬한 감정을 표현하고 있어 보는 이의 마음까지 심란하게 만든다.

번 존스가 그린 모험과 판타지의 세계

에드워드 번 존스Edward Burne-Jones(1833~1898)는 라파엘 전파 화가로, 신화와 중세 문학에서 소재를 빌려와 낭만적이고 신비로운 분위기의 세계를 그렸다. 절제된 색채와 화려한 기교의 소묘 실력이 이러한 판타지 세계를 뒷받침했다. 지금 유행하고 있는 PC게임의 캐릭터와 견주어도 손색없을 정도다. 19세기 산업화로 인한 물질문명으로부터 도피해 꿈의 세계에 안착하고자 했던 그의 작품들은 매우 관능적인 것이 특징이다.

현실을 벗어나 환상세계를 쫓는 사람들은 현실 속에서의 낭만적인 정열에도 취약하다. 그래서인지 라파엘 전파의 화가들은 하나같이 사회 윤리적 관점에서 보면 불륜이라고 손가락질받는 관계, 그러나 낭만적 시각에서 보면 비극적이고 슬픈 사랑에 몸부림치고 고뇌했다. 친구 윌리엄 모리스의

아내를 사랑한 로제티, 존 러스킨의 부인과 관계를 가진 밀레이가 그랬고, 번 존스는 사려 깊은 아내 조지아나를 두고 마리아 잠바코와 번뇌에 찬 열정에 빠졌다. 모두들 깜짝 놀랄 만한 미녀라고 감탄했던 그리스계 미인 잠바코는 일생을 통해 그의 영원한 뮤즈였고, 두 사람은 한때 동반자살까지 시도할 정도로 애달픈 사랑 속에서 괴로워했다.

번 존스는 페르세우스와 안드로메다 시리즈를 여러 점 그렸다. 아마도 잠바코를 안드로메다 공주, 자신을 공주를 구해 행복하게 살았던 페르세우스로 생각하지 않았을까? 그리고 죽은 후에도 나란히 하늘의 별자리가 되어 영원한 동반자가 된 페르세우스와 안드로메다를 남몰래 꿈꾸었을지도 모른다. 예술가들의 사랑과 정열은 그들이 죽은 후에도 오랫동안 사람들에게 상상의 날개를 펴도록 한다.

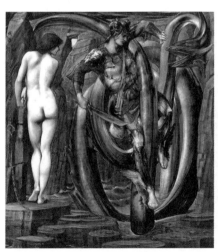
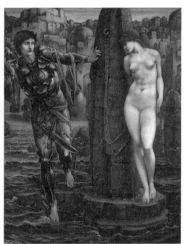

에드워드 번 존스, 페르세우스 시리즈, 1884~1889년

번 존스의 두 작품에서는 쇠사슬에 묶인 안드로메다가 괴물과 사투를 벌이는 페르세우스, 그리고 마침내 자신을 구하러 온 페르세우스를 지그시 바라보고 있다. 라파엘 전파의 화가들은 이러한 시적인 판타지의 세계를 시각화하는 데 탁월했다.

그런데 안드로메다는 에티오피아의 공주인데 왜 백인의 흰 피부로 그렸을까? 에티오피아 인종은 다른 아프리카 인종과는 달리 원주민인 흑인과 북방에서 침입한 백인과의 혼혈로 흑백인종의 특징을 모두 가지고 있긴 하지만, 피부색으로 보면 확실히 니그로이드에 가깝다. 그런데도 안드로메다는 완벽한 코카소이드의 피부색으로 표현되었다. 고귀한 신분의 아름다운 흑인 공주는 어디로 사라졌는가. 르네상스 이후 예술작품에서 안드로메다나 시바의 여왕 같은 흑인 여성은 모두 백인으로 그려졌다. 화가들은 낭만적인 신화 그림에서 신비롭고 이국적인 장소나 배경은 따오고 싶었지만, 주인공은 여전히 백인이기를 바랐다. 흑인 이미지는 주로 하인, 노예, 육체노동자로 묘사되었다. 유럽 중심주의 이데올로기가 미술작품에서 어떻게 발현되었는지 보여주는 사례다.

여하튼 페르세우스와 안드로메다 공주의 이야기는 현실에서 도피해 이상적인 사랑을 쫓는 이들에게 눈이 번쩍 뜨이는 소재였을 것이다. 신화 속 사랑 이야기는 별자리로 박제되어 '그 후로도 오래오래 행복하게 살았습니다'로 끝이 나지만, 현실에서 그런 아름다운 결말은 찾기 어렵지 않을까.

오리온자리

ORION

금지된 사랑이 낳은 비극적 결말

연인 아르테미스에게 살해당한 거인 오리온

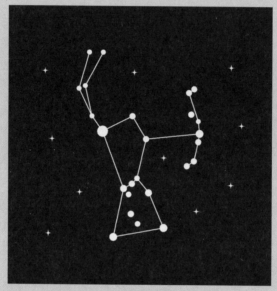

오리온자리

아폴론의 계략에 빠진 아르테미스는
자신의 손으로 연인 오리온을 죽이게 된다.
슬픔에 빠진 여신은 그를 하늘에 올려 별자리로 만들고
자신의 사냥개들로 하여금 그를 지키게 한다.

겨울철은 유난히 밝고 아름답게 빛나는 별자리들로 눈이 즐겁다. 밤하늘은 안드로메다은하와 오리온성운, 플레이아데스성단과 히아데스성단 등 맨눈으로도 볼 수 있는 은하와 성운, 성단으로 풍성하다. 오리온자리의 베텔기우스와 리겔, 큰개자리의 시리우스, 작은개자리의 프로키온, 황소자리의 알데바란, 마차부자리의 카펠라 등 보석처럼 반짝거리는 별들이 하늘을 가득 채운다.

이 중 오리온자리의 베텔기우스, 큰개자리의 시리우스, 작은개자리의 프로키온은 거대한 삼각형을 이루어 '겨울의 대삼각형'으로 불린다. 대삼각형은 겨울철 별자리를 찾는 데 길잡이 역할을 한다. 베텔기우스를 가운데에 놓고 시리우스, 프로키온, 리겔, 알데바란, 카펠라, 쌍둥이자리의 폴룩스를 연결해 '겨울철 대육각형'이라 부르

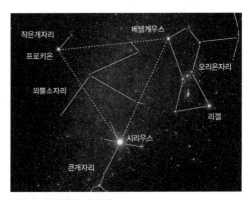

겨울의 대삼각형(©염범석)

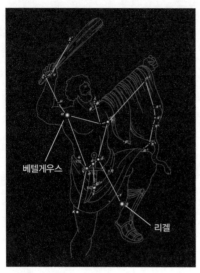

베텔게우스

리겔

오리온자리(ⓒ천문우주기획)

기도 한다.

겨울철의 오리온자리는 사계절의 별자리 중 가장 밝고 화려하다. 인공불빛의 오염이 심각한 대도시에서도 관측할 수 있을 정도로 밝은 별들로 이루어져 있다. 오리온자리는 오리온이 큰개, 작은개와 함께 서서 황소와 맞서는 형태다. 알파별은 오리온의 오른쪽 겨드랑이 부분에 있는 베텔게우스로, 아랍어로 '겨드랑이 별'이라는 뜻을 가진 1등성 적색 초거성이다. 베타별은 왼쪽 발 부분의 리겔인데, 아랍어로 '발'이라는 뜻이다. '오리온의 허리띠'라고 불리는 오리온 허리 부분에는 세 개의 별 민타카, 알니타크, 알니람이 일렬로 있다.

독일 뮌헨대학의 미하엘 라펜글뤼크 박사팀은 세계에서 가장 오래된 별자리를 발견했다고 주장했다. 선사시대 동굴에 그려진 별자리 그림을 찾아내는 작업의 개척자인 라펜글뤼크 박사는 매머드 상아로 만든 명판에 새겨진 3만 2천~3만 8천 년 전의 판각화가 오리온자리를 묘사한 것이라고 말한다. 판각화에서는 남자가 다리를 벌린 채 양 팔을 쳐들고 있으며 다리 사이에 칼이 매달려 있고 왼쪽 다리가 오른쪽보다 짧다. 대부분의 학자는 기도

하거나 춤을 추는 사냥꾼 혹
은 점술사로 추정하지만 라
펜글뢱 박사는 다르게 해석
한다. 인물의 신체 비례가
오리온 별들의 형상과 일치
하며 홀쭉한 허리 부분은 세
개의 별로 이루어진 오리온
벨트로 볼 수 있고, 왼쪽 다
리가 짧은 것도 비슷하다는
것이다.

독일 슈바벤 지방의 선사시대 동굴에서 발견된 오리온
자리 판각화

이 상아 명판은 여성의 임신 기간과 연관돼 출산일을 계산하기 위한 일
종의 출산 달력으로 추정되기도 한다. 양옆과 뒷면에 86개의 홈이 새겨져
있는데, 이 숫자는 1년 365일에서 86일을 빼면 나오는 279일, 즉 여성의 임
신 기간과 일치한다. 라펜글뢱 박사는 오리온자리의 알파별 베텔기우스가
보이는 날의 수일지도 모른다고 말한다. 어쩌면 인간의 중대사인 출산과
별자리를 하나의 판각화에 담았는지도 모른다. 그의 말이 사실이라면, 우
리가 생각하는 것보다 훨씬 오래전인 선사시대부터 별자리를 인식하고 있
었던 것이다.

한편, 오리온자리는 황도 12궁 중 여덟 번째 별자리인 전갈자리와 밀접
한 관련이 있다. 신화에 따르면, '이 세상에서 내가 사냥하지 못할 짐승은
없다'라고 떠벌리고 다닌 오리온의 자만심에 비위가 상한 헤라가 그를 죽이

려고 전갈을 보냈다고 한다. 전갈은 치명적인 독침이 든 꼬리를 휘두르며 오리온을 공격했지만 결국 오리온을 죽이지 못했다(다른 설에 따르면 전갈에게 찔려 죽었다고도 한다). 어쨌든 헤라는 전갈의 노고를 치하하기 위해 하늘의 별자리로 만들어주었다.

그런데 재미있는 것은 별자리가 되어서도 전갈과 오리온의 쫓고 쫓기는 숨바꼭질은 계속된다는 사실이다. 전갈자리가 떠오를 때면 오리온자리가 서쪽 하늘로 달아나 져버리고 전갈이 하늘을 가로질러 쫓아 내려가면 오리온은 동쪽에서 올라오기를 반복한다. 전갈은 영원히 오리온을 죽이지 못하며 오리온 역시 끝도 없이 전갈을 피해 도망 다니는 셈이다.

거대한 오리온자리에 걸맞게 오리온은 그리스 신화의 거인 사냥꾼이었다. 바다의 신 포세이돈의 아들로 키 크고 힘이 센 미남이어서 까칠한 처녀 신이자 사냥의 신 아르테미스마저 사랑에 빠지게 만들었다. 하지만 여신의 쌍둥이 남매인 아폴론은 성격이 사납고 교만한 오리온이 못마땅해 끝내는 계략을 꾸몄다. 아르테미스가 화살을 쏘아 오리온을 죽이게 만든 것이다. 아무리 실력이 뛰어나도 저렇게 멀리 있는 검은 형체를 맞히지는 못할 것이

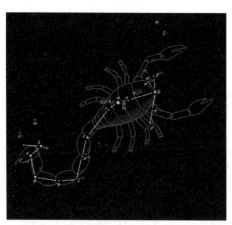

전갈자리(ⓒ천문우주기획)

라며 승부욕을 자극한 아폴론에게 속아 사랑하는 연인을 자신의 손으로 죽인 아르테미스는 오리온을 하늘로 올려 별자리로 만들었고, 자신의 사냥개들(큰개자리, 작은개자리)로 하여금 그를 지키게 했다.

죽은 오리온을 애도하는 아르테미스

다니엘 세이터Daniel Seiter(1642/47~1705)는 오스트리아 출신으로 이탈리아 사르데냐 왕국에서 궁정화가로 지내며 토리노 왕궁의 장식을 도맡았다. 에마누엘레 2세는 세이터의 능력을 높이 평가해 기사 작위까지 주었다. 또한 어찌나 세이터를 아꼈던지 값비싼 다이아몬드가 달린 호사스러운 몰스틱maulstick을 선물할 정도였다. 몰스틱은 화가가 그림을 그릴 때 왼손에 들고 붓질하는 오른손을 지탱하는 데 사용하는 팔받침 지팡이다. 에마누엘레 2세와 세이터의 관계에서 보듯이 르네상스 시대 왕족이나 귀족, 혹은 부유한 상인계층 후원자는 예술가를 극진히 대우했고 화가, 조각가들 역시 충심을 다해 그들에게 봉사했다. 미켈란젤로 같은 예술가들에 대한 15~16세기 메디치가 통치자들의 존중과 후원은 그들을 신명이 나서 일하게 만들었고 결과적으로 찬란한 르네상스 미술을 꽃피우게 했다. 물론, 상인 후원자들이 예배당 건축과 미술품 기부를 통해 재물을 쌓는 행위를 속죄하려 했고, 통치자들이 화려하고 장엄한 미술품을 자신들의 정치적 위상을 과시하는 이미지 메이킹 수단으로 사용한 것도 사실이다. 이유야 어쨌

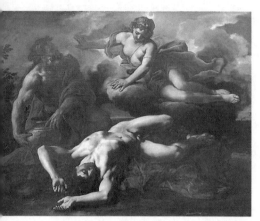

다니엘 세이터, 〈오리온의 시신 옆에 있는 디아나〉.
1685년

든 결과적으로 그러한 활발한 예
술 후원이 인류에게 위대한 예술
을 선사했다.

다니엘 세이터가 그린 아르테
미스와 오리온 주제의 그림을 살
펴보자. 한 여인이 구름 위에 살
포시 앉아 슬픈 표정으로 땅바닥
에 쓰러져 있는 남자를 내려다보
고 있다. 초승달 모양의 머리 장
식으로 보아 여자는 달의 여신

아르테미스이며, 남자는 오리온이다. 세 인물이 그림의 중앙을 삼각구도
로 꽉 채우고 있다. 왼쪽의 남자가 입은 붉은 색의 옷과 오리온의 밑에 깔
린 푸른색 천, 그리고 여신이 걸친 분홍빛 옷이 어두운 배경 속에서 조화롭
게 빛난다. 죽은 오리온의 나체는 시신을 묘사했다기보다 화실의 누드모델
이 포즈를 잡은 듯 보이며, 아르테미스 역시 거의 벗겨진 채 휘날리는 옷자
락으로 인해 요염한 포즈의 누드가 더욱 부각된다. 세이터는 연인의 죽음
을 슬퍼하는 여인이라는 서사보다는 남녀 누드의 아름다움을 표현하는 데
초점을 맞춘 것 같다.

태양을 찾아 헤매는 눈 먼 오리온

오리온은 미남 사냥꾼으로, 아르테미스를 만나기 전에도 수많은 여인과 염문을 뿌렸다. 한번은 키오스 섬의 왕 오이노피온의 딸 메로페에게 구혼했는데, 왕은 섬의 야수들을 없애주면 허락하겠다고 했다. 하지만 야수들을 모두 죽인 후에도 왕이 허락하지 않자 오리온은 메로페를 강제로 취했고, 이에 격노한 왕이 잠든 오리온의 눈알을 뽑아 바닷가에 버렸다.

그때 눈먼 오리온에게 세상의 동쪽 끝까지 가서 태양신이 대양에서 떠오르는 순간 그 빛을 보면 시력을 되찾을 수 있다는 신탁이 내려진다. 오리온은 불과 대장간의 신 헤파이스토스라면 앞을 볼 수 없는 그가 동쪽 끝까지 갈 수 있는 도구를 만들어줄 것이라는 생각에 그를 찾아간다. 헤파이스토스는 조수 케달리온으로 하여금 길을 안내하도록 하고, 오리온은 케달리온을 어깨에 태우고 목적지에 가서 아침의 태양을 보며 시력을 되찾는다.

니콜라 푸생Nicholas Poussin(1594~1665)의 〈오리온이 있는 풍경: 태양을 찾아가는 눈먼 오리온〉은 바로 이 장면을 묘사한다. 손떨림 증세로 인해 그림 그리는 일이 다소 어려워졌던 말년에 제작되었지만, 꼼꼼하고 세밀한 묘사가 압권인 최고의 풍경화 중 하나다. 푸생 특유의 이상화된 멋진 풍경 속에 오리온이 케달리온의 안내를 받아 떠오르는 태양을 향해 더듬더듬 길을 찾아가고 있다. 거인 오리온은 아래에 있는 사람들보다도 큰 거대한 사냥용 활과 화살통을 든 채 나무가 우거진 시골길을 지나 바다로 향하는 중이다. 오리온의 건너편 한쪽에는 폭풍 구름이 피어오르고 있다. 그러나 구

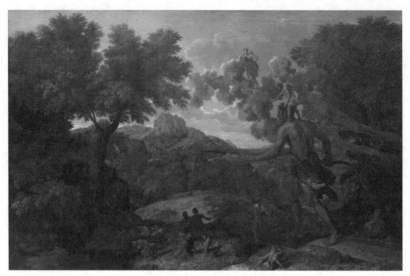

니콜라 푸생, 〈오리온이 있는 풍경: 태양을 찾아가는 눈먼 오리온〉, 1658년

름을 비추는 햇살은 폭풍이 곧 사라지고 오리온은 머지않아 바다에 떠오르는 태양 광선에 노출되어 시력을 회복할 것을 암시한다. 구름 위에는 초승달 머리 장식을 한 달의 여신 아르테미스가 왼쪽 어깨에 올빼미를 얹은 채 오른손으로 머리를 받치고 기대 서 오리온을 내려다보고 있다. 케달리온은 오리온의 발밑에 있는 사람과 이야기하고 있는데, 그는 헤파이스토스로 길을 알려주고 있다. 저 멀리 등대가 있는 바다가 보인다.

푸생은 명확한 데생과 절제된 색채, 조각상같이 딱딱한 부동성을 지닌 인물 묘사, 엄격한 구성으로 균형과 조화를 추구한 17세기 프랑스의 고전주의 화가다. 그는 이상적인 풍경을 배경으로 주로 성서와 신화 속 영웅들

을 그렸는데, 인간의 숭고한 선과 윤리적 행동을 드러내는 것이 회화의 목적이라고 생각했기 때문이다. 그러나 1660년대 초, 완전히 다른 양식을 보여준다. 이전의 엄격함과 질서는 사라지고 티치아노의 그림과 같은 감각적인 분위기, 화면의 질감에 대한 집착이 나타난 것이다. <오리온이 있는 풍경: 태양을 찾아가는 눈먼 오리온>은 이런 양식이 시작될 무렵 그려진 작품 중 하나이며, 오리온을 주인공으로 한 대표적인 그림이다.

오리온과 아르테미스의 금단의 사랑

오리온과 아르테미스가 비극적 사랑의 결말에 이르기 전 행복한 연인의 모습으로 그들을 그린 작품도 있다. 요한 하인리히 티슈바인Johann Heinrich Tischbein the elder(1722~1789)은 로코코 양식의 그림을 그린 18세기 독일 화가다. 오리온을 주인공으로 한 그림들이 대체로 그의 죽음과 실명 등 비극을 다룬 데 비해 티슈바인의 <아르테미스와 오리온>은 사냥개들에 둘러싸인 채 아르테미스와 즐거운 한때를 보내는 장면을 보여준다. 유능한 사냥꾼인 오리온과 사냥의 여신인 아르테미스가 함께 숲에 살며 사냥 친구이자 연인으로 지내는 모습이다. 티슈바인은 주로 귀족 초상화와 역사화를 그렸는데, 그래서인지 오리온과 아르테미스의 모습은 신화 속 인물이라기보다는 당시 귀족들의 모습을 표현한 것처럼 보인다.

하지만 이들 사랑의 결말을 알아서일까? 그림 속 연인의 모습이 마냥 즐

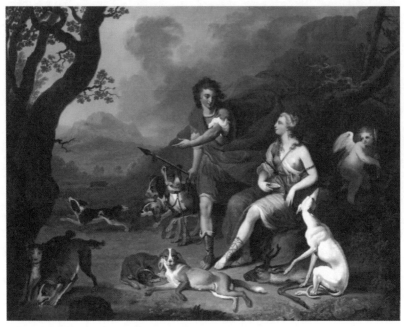

요한 하인리히 티슈바인, 〈아르테미스와 오리온〉, 18세기

겁고 행복하게 보이지만은 않는다. 오리온의 손에 들린 창조차 예사롭지 않다. 아르테미스의 쌍둥이 남매 아폴론은 거칠고 제멋대로인 오리온이 순결하고 고귀한 그녀와 어울리지 않은 짝이라고 생각해 결국 오리온을 죽음에 이르게 한다. 그런데 이 그림을 보면 어쩐지 아폴론이 두 사람을 질투했을지도 모른다는 생각이 든다. 취향과 성향이 비슷한 두 남녀가 서로를 사랑스럽게 바라보는 저 눈빛을 보라. 하지만 신이 방해하려고 마음먹은 이상 그 비극적 운명을 어찌 거부할 수 있을 것인가.

양자리

ARIES

나쁜 부모에게 희생당한 아이들을 위한 위로

프릭소스와 헬레 남매를 구한 제우스의 황금 양

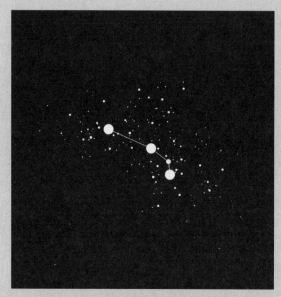

양자리

계모 이노의 계략으로 죽을 위기에 처한 프릭소스와 헬레는
제우스가 보낸 황금 양을 타고 도망쳐 바다를 건넌다.
남매를 구한 황금 양은 하늘에 올려져 양자리가 된다.

양자리는 황도 12궁 중 첫 번째 별자리로, 12월 하순에 자오선을 통과한다. 서쪽의 물고기자리와 동쪽의 황소자리 사이에 있다. 양자리를 뜻하는 에리즈는 숫양이라는 뜻이다. 알파벳 대문자 L을 옆으로 뉘어놓은 듯한 형태로 별들이 배열되었는데, 이것이 양뿔을 닮았다고 생각해서 붙인 이름으로 추정된다. 알파별 하말과 베타별 샤라탄 외에는 모두 어둡다. 메소포타미아 신화에서는 양치기의 신, 풍요의 신인 두무지의 별자리였는데, 그리스 문명권에 전승되어 양자리에 얽힌 신화가 만들어졌다.

옛날 그리스의 한 왕국 보이오티아의 왕 아타마스는 구름의 님프 네펠레와의 사이에 프릭소스와 헬레 남매까지 두었으나 테베 공주 이노와 사랑에 빠져 네펠레를 버린다. 이노는 아타마스와의 사이에 두 아이가 생기자 프릭소스와 헬레를 눈엣가시로 여겨 죽이려고 계략을 꾸

양자리(ⓒ천문우주기획)

민다. 그녀는 가을 밀 파종 시기가 되자 몰래 삶은 밀씨를 밭에 뿌린다. 당연히 봄이 되어도 싹은 올라오지 않았고, 아타마스 왕은 이유를 알기 위해 델포이의 아폴론 신전에서 신탁을 받아오게 한다. 이노는 신탁을 받으러 간 신하를 구슬려 프릭소스와 헬레를 산 제물로 바치면 흉작이 멈출 것이라는 거짓 신탁을 왕에게 전하게 하고, 어리석은 왕은 남매를 제우스의 제단에 바치려 한다.

왕이 아이들을 제물로 바치려고 제단에 세우자, 생모 네펠레의 애끓는 기도를 들은 제우스가 황금 양을 보내 남매를 구출한다. 하지만 황금 양을 타고 도망치던 중 헬레는 그만 바다에 빠져 죽고, 프릭소스만 흑해를 건너 콜키스에 무사히 도착한다. 황금 양을 타고 지상으로 내려오는 프릭소스를 보고 놀란 콜키스의 왕 아이에테스는 그를 환대해 자신의 딸과 결혼까지 시킨다. 프릭소스는 황금 양을 제우스에게 제물로 바치고, 황금양털은 왕에게 선물한다. 왕은 이것을 콜키스의 거룩한 숲에 걸어놓고 잠들지 않는 용에게 지키게 한다. 황금양털은 콜키스에 번영을 가져다주는 신성한 보물이라는 신탁이 내려졌기 때문이다.

제우스는 남매를 구한 황금 양을 기리기 위해 하늘로 올려보내 별자리로 만든다. 이후에 이 이야기는 이아손이 아르고 원정대를 이끌고 황금양털을 찾아 떠나는 또 다른 신화의 기원이 된다.

악독한 계모, 어리석은 친부 스토리의 원형

그렇다면 친자식까지 희생시키려 한 아타마스와 계모 이노는 어떻게 되었을까? 평소 제우스의 바람기 때문에 골머리를 앓던 헤라가 네펠레의 처지를 동정해 그들에게 복수의 여신 티시포네를 보낸다. 티시포네는 피에 절은 외투로 몸을 감싸고 뱀을 허리에 감은 채 아타마스와 이노 앞에 나타나 자신의 머리카락 사이에서 뱀 두 마리를 꺼내 던진다.

아타마스는 이 뱀의 맹독 때문에 미쳐버려 이노가 암사자이고 아들은 새끼 사자라는 망상에 빠진다. 그는 이노의 품에서 아들을 낚아채 공중에서 두세 번 돌린 후 궁전의 딱딱한 돌 위에 머리를 세게 내려친다. 이에 경악한 이노는 다른 아들을 데리고 도망치다가 절벽에서 바다로 몸을 던져 익사하고 만다. 다른 설에 따르면 이노 역시 미쳐 아들을 가마솥에 끓여 죽인 다음 바다로 뛰어들었다고 한다. 사악한 계모는 어미된 자로서 자기 아이만 귀한 줄 알고 남의 자식은 살해하려고 한 악독한 마음으로 인해 자신은 물론 무고한 자식들까지 해쳤고, 그녀에게 휘둘린 어리석은 친부는 광기에 빠져 가족을 죽이고 몰락하는 준엄한 심판을 받게 된 것이다.

가에타노 간돌피Gaetano Gandolfi(1734~1802)의 〈아들을 죽이는 아타마스〉는 가장에 의한 가정 폭력을 극단적으로 참혹하게 표현한 작품이다. 그림에서는 어린 아들을 번쩍 들어 올려 광폭하게 땅에 내리치는 순간의 아타마스를 묘사했다. 이노는 옆에서 그의 머리카락을 잡아당기며 만류하고 다른 팔로는 둘째 아들을 안은 채 보호하고 있다. 다음 순간 돌이킬 수 없는

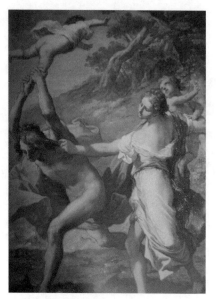

가에타노 간돌피, 〈아들을 죽이는 아타마스〉, 1801년

가족 비극이 일어날 것이다. 황금 양 덕분에 도망치기는 했지만 아타마스의 전처소생 자식들도 둘 다 비극적인 최후를 맞았다. 헬레는 일찌감치 죽고 프릭소스 역시 이방인이 자신을 살해할 것이라는 신탁을 받은 아이에테스 왕에게 죽임을 당한다. 자식을 살해한 미친 왕 아타마스는 결국 자신의 나라에서 추방되고, 절망에 빠져 방랑하다가 신의 신탁을 받고 광야에 나라를 새로 세운다. 그러나 두 번의 결혼에서 얻은 네 명의 자식을 모두 잃은 그가 과연 행복할 수 있었을까?

이 신화는 동화 헨젤과 그레텔의 신화 버전이라고 할 수 있다. 악독한 계모와 자신의 아이들을 보호하지 못하는 어리석은 친부 스토리의 원조인 셈이다. 재혼 가정에서 의붓자식을 학대하거나 살해하는 사건이 드물지 않게 보도되곤 한다. 장화홍련, 콩쥐팥쥐, 백설공주, 신데렐라 같은 동서양의 동화나 실제 인류의 역사에서도 종종 사악한 계모의 모습을 볼 수 있다. 그리고 그 뒤에는 항상 합리적 판단력을 잃은 무기력한 아버지가 있다. 동화에서는 주인공의 착한 심성과 노력으로 고난을 극복하고 해피엔딩을 맞지만

존 플랙스먼, 〈아타마스의 격노〉, 1790~1794년

프릭소스와 헬레의 이야기는 현실 속 사건들과 마찬가지로 낭만적이지 않아 더 실감나고 가슴 아프게 다가온다.

아타마스와 이노 이야기의 가장 드라마틱한 장면을 재현한 작품은 또 있다. 영국의 신고전주의 조각가 존 플랙스먼John Flaxman(1755~1826)의 조각 〈아티마스의 격노〉 또한 아들 레아르코스를 바위에 내려치려는 이성을 잃은 아타마스를 잘 묘사한다. 플랙스먼은 도자기 업체 웨지우드의 디자이너로 일하다가 회사의 지원을 받아 로마에 가서 고전 조각을 공부했다. 어릴 때부터 호머와 단테의 책 같은 고전을 많이 읽었고 그리스 로마 미술에 대한 조예가 깊었다. 그는 영국과 유럽에서 명성을 떨치며 18세기 말 신고전주의의 대표적인 조각가가 되었다. 괴테가 플랙스먼을 '호사가들의 우상'이라고 일컬을 정도로 인기 있는 예술가였다.

플랙스먼은 네 사람 각자의 얼굴 표정을 통해 클라이맥스의 순간을 완벽하게 묘사한다. 몸을 비틀어 아들을 바닥에 내다 꽂으려는 아마타스의 분노와 광기, 남편의 허리에 손을 얹어 그를 막으려 하는 이노의 절망과 애원, 어깨에 매달린 레아르코스와 무릎을 꿇고 어머니의 허리춤을 붙잡고 늘어진 멜리케르테스의 공포가 적나라하게 표현되어 있다.

헤라는 왜 악처가 되었을까?

한편, 아타마스와 네펠레, 이노의 이야기에서 빼놓을 수 없는 인물이 있

다. 희대의 바람꾼 제우스의 조강지처 헤라다. 헤라가 네펠레의 복수를 적극적으로 도왔던 데에는 이노가 제우스와 바람을 핀 세멜레의 언니라는 사실이 크게 작용했다. 제우스와 테베의 공주 세멜레가 사랑을 나누고 아이까지 가졌다는 사실을 알게 된 헤라는 다른 여인으로 변장하고 세멜레에게 접근해 상대가 진짜 제우스인지 아닌지 확인해보라고 꼬드긴다. 의심의 씨앗을 품은 세멜레는 제우스에게 본모습을 보여달라고 졸라댔다. 이미 무엇이든지 소원을 들어주겠다고 약속한 제우스는 할 수 없이 천둥과 번개에 휩싸인 진짜 자신의 모습을 드러냈고, 그녀는 그 자리에서 불타 죽어버린다. 이때 세멜레의 뱃속에는 디오니소스가 잉태되어 있었는데, 제우스는 재빨리 태아를 꺼내 자신의 허벅지에 넣고 꿰매 달을 채운 뒤 태어나게 했다. 바로 이 아이를 이노가 키우고 있었던 것이다.

귀스타브 모로는 이렇게 극단적으로 기묘하고 비극적인 이야기를 화려하고 환각적인 분위기로 잘 표현해냈다. 모로의 가장 유명한 그림 중 하나이기도 한 〈주피터와 세멜레〉는 온갖 매혹적인 알레고리로 가득 차 있다. 호화찬란하면서 신비로운 동시에 그로테스크한 배경 속에 큰 눈을 부릅뜬 제우스(주피터)가 왕좌에 앉아 있고, 세멜레가 그의 무릎 위에 안겨 있다. 호사스러운 보석들로 한껏 치장한, 동방종교의 이교도 신처럼 보이는 제우스는 이미 벌어진 비극 앞에서 얼어붙은 시선이다. 어딘지 모르게 슬픈 표정을 짓고 있으며, 그의 머리는 번개를 상징하는 화염으로 빛나고 있다. 신의 한쪽 다리 위에서 위태롭게 몸의 균형을 잡은 세멜레는 공포에 사로잡힌 채 죽음의 문턱에 서 있다. 세멜레의 밑에는 날개 달린 아기천사가 울고

있는 듯 눈을 가린 채 그녀로부터 멀어지고 있다. 이 천사는 사랑의 신 에로스이자 제우스와 세멜레의 사랑의 결실인 디오니소스다. 왕좌 아래의 양 끝에는 불길처럼 솟아오르는 날개를 가진 천사들이 고개를 숙인 채 슬픔과 고통에 빠져 있다. 왼쪽 천사로부터 대각선 방향으로 보라색 옷을 입고 피묻은 검을 들고 앉아 있는 인물은 죽음으로, 그녀 역시 세멜레에 대한 연민으로 슬퍼하고 있다. 제우스가 오른손에 들고 있는 순결과 변함없는 사랑을 뜻하는 백합과 왼손으로 연주하는 오르페우스의 리라는 제우스와 세멜레의 시간과 죽음을 넘어선 영원의 사랑을 암시하는 것 같다. 호화로운 색채와 세밀한 묘사로 인해 그림이 아니라 마치 화려한 보석세공 장식품 같은 느낌을 주는 이 작품은 모로 특유의 시적인 감성과 수수께끼 같은 몽상의 세계를 최대치로 보여준다.

우리는 대체로 헤라를 매력적이고 아름다운 여신보다는 질투에 눈이 먼 표독한 아내의 이미지로 기억한다. 헤라가 세멜레의 경우처럼 언제나 자신의 연적들에게 복수를 했기 때문이다. 헤라가 더욱 잔혹하게 느껴지는 것은 당사자뿐만 아니라 그 자식들에게까지 보복의 칼날을 겨누어서다. 헤라의 미움을 받은 헤라클레스도 아타마스처럼 광기에 휩싸여 아내와 자식을 죽였고, 세멜레의 아들 디오니소스는 미쳐서 세상을 헤매게 된다.

헤라는 왜 이렇게 고약한 악처가 되었을까? 고대 근동과 지중해 지역에서는 원래 '위대한 여신'이 최고신이었다. '위대한 여신'은 곡물의 발아와 생장을 관장함으로써 인류를 먹여살리는 어머니 같은 존재 '대지모신'이기도 하다. 고대 지중해 지역이 대지모신을 숭배하는 모권제 사회였다는 설

귀스타브 모로, 〈주피터와 세멜레〉, 1895년

이 있다. 헤라는 아나톨리아(소아시아)의 토착 대지모신이었는데, 가부장 문화를 지닌 그리스인(헬레네스)에게 정복당하면서 부권사회의 신 제우스에게 복속되었다고 한다. 최고신이었던 '대지모신'이 제우스의 배우자가 되면서 하위 신으로 몰락한 것이다. 이후 헤라는 결혼과 가정의 수호신이 되어 부권사회에 순종하고 유지하는 역할을 하게 된다. 그녀가 끝없이 바람을 피우는 제우스에게는 어떤 보복도 하지 않고, 상대 여인과 그 자식들, 심지어 자신과 직접적인 상관도 없는 이노의 가정에까지 혹독한 복수를 한 것은 그리스 로마 신화가 가부장적 질서를 공고히 한 부권사회의 신화이기 때문이다.

아르고자리

ARGO

사랑에 배신당한 악녀의 광기
황금양털을 찾아가는 이아손과 마녀 메데이아

용골자리

아르고 호를 타고 황금양털을 구하러 간
이아손은 메데이아의 도움을 받지만 그녀를 배신한다.
이에 격노한 메데이아는 두 아들까지 모두 죽이고
이아손을 끝내 파멸로 몰고간다.

양자리에 얽힌 이야기는 아르고자리의 사연으로 이어진다. 아르고자리
는 초봄 남쪽 하늘에서 볼 수 있는 커다란 별자리로, 그리스 신화의 아르고
원정대가 타고 간 아르고 호를 연상해 가져다 붙인 이름이다. 원래는 하나
의 별자리였는데, 1752년 프랑스의 천문학자 니콜라 라카유가 고물자리,
돛자리, 용골자리, 나침반자리로 나누었다. 1928년 국제천문연맹은 이 4개
의 별자리를 세계 공통으로 인정한 88개 별자리에 포함시켰다.

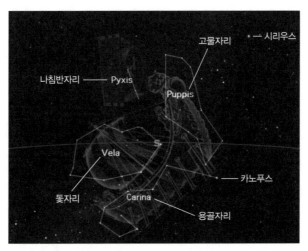

아르고자리(ⓒSpace.com)

고물자리는 배의 끝부분, 돛자리는 배를 앞으로 나아가게 하는 돛 부분, 용골자리는 배의 머리 부분에서 배 끝부분까지의 배 밑바닥을 지탱하는 길고 큰 목재 부분, 나침반자리는 아르고 호의 돛대 끝에 있는 나침반에 해당한다. 카노푸스는 용골자리의 알파별로서 태양과 시리우스를 제외하고는 겉보기 등급 -0.74로 천구에서 가장 밝은 별이다. 동아시아에서는 이 별을 보면 경사로운 생긴다는 좋은 징조의 별, 혹은 오래 산다는 장수의 별로 여겼다.

이렇게 4개의 별자리로 나뉠 만큼 거대한 아르고 호를 타고 황금양털을 찾아 떠난 이아손과 아르고 원정대에게는 무슨 일이 벌어졌을까? 그들의 여정을 따라가보자.

자아를 찾아가는 멀고 험한 여정

먼 옛날 그리스 왕국 이올코스의 늙고 무능한 왕 아이손은 젊고 야심에 찬 이복동생 펠리아스에게 왕위를 빼앗긴다. 간신히 목숨을 부지한 아이손의 아들 이아손은 비밀리에 펠리온 산의 켄타우로스 현인 케이론에게 보내져 칼과 활 쓰는 법, 악기 연주법, 배 건조법, 항해술 등을 배운다. 어느덧 늠름한 청년으로 자란 이아손은 궁에 돌아와 왕위를 주장하고, 교활한 펠리아스는 황금양털을 가져오면 왕위를 돌려주겠다고 약속한다. 사실상 이것은 실현 불가능한 과업이었다. 그동안 황금양털을 가져오기 위해 많은

로렌초 코스타, 〈아르고 호〉, 1484~1490년경

전사들이 원정을 떠났지만 단 한 번도 성공한 적이 없었기 때문이다. 그러나 이아손은 헤라클레스, 테세우스, 오르페우스 등 쟁쟁한 영웅 50여 명을 모아 아르고 원정대를 조직해 흑해 연안의 콜키스로 떠난다.

로렌초 코스타Lorenzo Costa(1460~1535)는 그의 작품 〈아르고 호〉에서 영웅들이 콜키스의 해안에 도착하는 순간을 묘사했다. 코스타는 이탈리아 르네상스 시대 화가로 만토바의 프란체스코 2세 곤차가와 여성 미술 후원자였던 이사벨라 데스테의 궁정화가로 일했다. 신화에 따르면, 아르고 호는 아테나의 도움을 받아 기획되고 건설되었다. 제작자인 그리스 조선공 아르고의 이름을 따서 배 이름이 지어졌고, 신성한 도도나 숲에 있는 말하고 예언도 하는 마법의 나뭇조각으로 뱃머리를 제작했다고 한다. 고대 그리스

시인들은 아르고 호가 그리스 전함인 갤리 형태일 것이라고 상상한 서사시를 썼고, 코스타 역시 이에 의거해 아르고 호를 그린 것 같다. 역사가들은 아르고 원정대 신화가 고대 바이킹 전사들이 그랬듯이 새로운 세계를 발견하기 위해 바다로 진출한 젊은 선원들의 실화를 바탕으로 했을 것이라고 말한다.

이아손과 아르고 원정대가 갖가지 시련을 극복하면서 황금양털을 찾아가는 이야기는 단순히 신화에 그치는 것이 아니라, 인간이 인생에서 고난을 겪으면서 용기와 노력으로 어떤 목적을 이루어가는 과정, 혹은 이런 과정을 통해 자아를 실현해가는 과정을 상징한다.

세계 여러 나라의 신화나 민담, 설화 등에서 공통적으로 나타나는 이러한 자아 찾기의 여정은 헤라클레스가 12과업을 이루어가는 이야기나 퍼시벌, 랜슬롯, 갤러해드 등 아서왕의 원탁의 기사들이 성배를 찾아가는 설화 등에서도 나타난다. 누구나 인생에서 자기 나름의 황금양털이나 성배를 마음에 품고 있고 그것을 찾아 헤맨다. 나의 황금양털은 무엇이고 제대로 찾아가고 있는 걸까, 그리고 끝내 찾을 수 있을까?

불꽃 같은 사랑에 빠진 마녀 메데이아

이아손 일행은 마침내 황금양털이 있는 콜키스 해안에 도착하고, 이아손의 외모와 영웅적인 품격에 반한 콜키스의 왕 아이에테스의 딸 메데이아

공주의 도움을 받는다. 메데이아는 마녀 키르케의 조카로서 그녀 역시 마녀였다. 그녀는 이아손에게 마법의 약을 줘 용을 잠재우고 황금양털을 훔칠 수 있게 돕는다. 그리고 이 사실을 알고 격노한 아버지로부터 도망치다가 바짝 뒤쫓는 추격을 조금이라도 늦추기 위해 남동생을 포로로 잡아 몸을 갈기갈기 찢은 후 바다에 던진다. 아이에테스 왕은 처절한 고통 속에서 아들의 시신을 수습하느라 결국 이아손과 메데이아 일행을 놓치고 만다. 사랑을 위해서라면 그 무엇도 거칠 것 없는 잔혹한 여인이었다.

귀스타브 모로의 〈이아손과 메데이아〉에서 두 연인은 무척 다정해 보인다. 메데이아의 전폭적인 사랑과 지지를 얻은 이아손은 승리의 포즈를 취하고 있으며, 메데이아는 왼손을 그의 어깨에 올리고 사랑스럽다는 듯이 바라보고 있다. 모로는 이 이야기를 황금양털을 차지하기 위한 모험과 전투의 역동적인 장면이 아니라 평온하고 몽환적 분위기로 각색했다.

황금양털은 갖가지 화려한 준보석들로 장식된 왼쪽 기둥 꼭대

귀스타브 모로, 〈이아손과 메데이아〉, 1865년

기에 걸쳐진 숫양의 머리로, 사나운 용은 이아손의 발밑에 깔린 채 부러진 창에 박힌 독수리로 표현되었다. 메데이아의 오른손에는 마법의 약이 든 유리병이 들려 있고 오른팔은 뱀이 칭칭 감겨 있어 그녀가 마녀임을 보여준다. 메데이아와 이아손의 몸의 일부를 가리고 있는 오리엔탈 풍의 화려한 천 조각들, 이국적인 꽃들과 나비, 기둥과 이아손의 머리를 장식하는 물건들이 비현실적인 배경 풍경과 어우러져 멋진 판타지의 세계를 만들어낸다.

한편 존 윌리엄 워터하우스는 1907년작 〈메데이아와 이아손〉에서 메데이아가 이아손을 돕기 위해 황금양털을 훔치는 데 필요한 마법의 물약 만드는 모습을 묘사했다. 그녀의 표정은 매우 비장하다. 이아손은 메데이아가 하는 일을 옆에서 지켜보고 있는데, 그녀에게 절대적인 신뢰감을 갖고 의존하는 것처럼 보인다.

한편, 영국의 고전주의 양식 화가인 허버트 제임스 드래이퍼Herbert James Draper(1863~1920)는 야심찬 대형 캔버스에서 혈육을 죽이는 가장 극적인 장면으로 메데이아의 강력한 악녀 이미지를 보여준다. 배 한가운데 서서 선원들에게 남동생을 바다로 던져 버리라고 명령하는 메데이아의

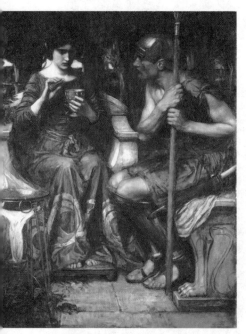

존 윌리엄 워터하우스, 〈이아손과 메데이아〉, 1907년

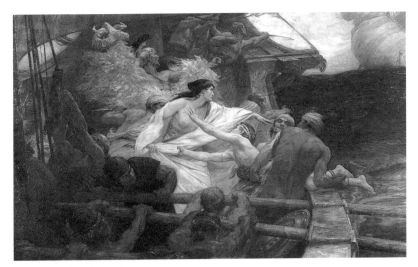

허버트 제임스 드래이퍼, 〈황금양털〉, 1904년

매섭고 무자비한 눈매와 역동적인 몸짓이 인상적이다. 오른쪽 화면에는 아버지 아이에테스의 배가 맹렬히 아르고 호를 추격하고 있다. 뱃머리 부분에서는 선원들이 힘을 다해 노를 젓고 있으며, 배꼬리에서는 전투하는 사람들이 보인다. 이아손은 메데이아의 뒤에서 황금양털을 든 채 선원들을 지휘하고 있다.

복수는 나의 것

황금양털을 찾아 떠난 이아손과 아르고 원정대 이야기의 백미는 불세출

영웅들의 모험담이 아니라 팜 파탈의 최고봉 메데이아가 자신을 배신한 남편 이아손에게 복수하기 위해 자식들을 살해하는 끔찍한 이야기다. 이 이야기는 고대 그리스의 비극 작가 에우리피데스가 '메데이아'를 상연한 이래 많은 문학과 미술작품에서 다루어진 소재다. 그녀는 왜 자신이 낳은 자식들까지 죽이게 된 것일까? 원정대가 황금양털을 가지고 탈출한 그 후의 이야기를 따라가보자.

오직 이아손을 위해 조국과 아버지를 배신하고 남동생까지 죽이면서 기꺼이 악녀가 되었던 메데이아를 기다린 것은 달콤한 해피엔딩이 아니었다. 이아손 일행은 우여곡절 끝에 이올코스에 귀환하지만 황금양털을 가지고 오면 왕위를 돌려주겠다던 펠리아스는 약속을 지키지 않는다. 그러자 메데이아가 다시 계략을 꾸며 왕을 끓는 물에 삶아 죽이고, 이 끔찍한 행위에 분노한 백성들은 메데이아와 이아손을 코린토스로 추방한다. 그런데 이곳에서 이아손이 메데이아를 배신해버린다. 그녀를 버리고 코린토스 왕의 딸 글라우케와 결혼하려 한 것이다.

하지만 그녀가 누구인가? 사랑이라는 이름으로 자신의 욕망을 충족하기 위해 살인과 배신을 밥 먹듯이 한 악녀의 본성은 이즈음에 이르러 클라이맥스에 이른다. 희대의 악녀 메데이아는 코린토스 왕과 글라우케, 자신의 두 아들까지 모조리 죽인 후 아테네로 도망쳐버리고, 모든 것을 잃은 이아손은 절망 속에서 죽음을 맞이한다. 연인을 위해 모든 것을 바친 여인, 자식까지 죽인 악독한 마녀, 그림 소재로 이보다 강력한 인물이 또 있을까? 화가들의 손끝에서 메데이아는 어떻게 재탄생했을까?

19세기 영국 화가 에벌린 드 모건Evelyn de Morgan(1855~1919)의 메데이아는 유아 살해범, 혹은 전형적인 악녀 이미지라기보다는 매우 연약하고 우아한 여인으로 그려졌다. 사각거리는 분홍 드레스를 차려입고 오른손에 마법의 물약이 든 유리병을 쥔 채 고전적으로 장식된 실내를 걷고 있는 이 여인은 잃어버린 사랑을 붙잡기 위해 마지막으로 슬픈 애원을 하러 가는 것

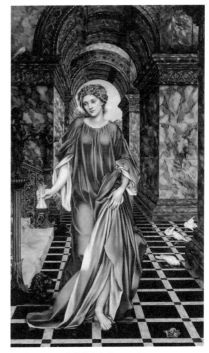

에벌린 드 모건, 〈메데이아〉, 1889년

일까? 아니면 질투의 화신이 되어 연적을 죽이러 가는 것일까? 둘 중 어떤 경우라 해도 그녀의 모습은 슬퍼 보인다. 복도의 바닥에는 흰 비둘기들과 꽃송이가 보인다. 비둘기는 비너스의 상징으로, 그녀는 메데이아가 이아손과 사랑에 빠지도록 한 장본인이다. 화가는 사랑의 역설로서의 상징적 소품으로 비둘기와 꽃을 바닥에 흩뿌려 놓은 것이 아닐까.

모건의 그림이 이렇게 우아하고 낭만적으로 보이는 이유는 그녀가 라파엘 전파의 대표화가 에드워드 번 존스의 추종자였기 때문이다. 그녀는 악녀 메데이아조차 여성스럽고 달콤한 비련의 여주인공으로 보이게 만든다.

반면 외젠 들라크루아Eugène Delacroix(1798~1863)는 자식들을 살해하기 직전, 강인해 보이지만 어딘가 불안해 보이는 모습으로 메데이아를 묘사했다. 이 그림만큼 여성의 파괴적인 힘을 격렬하게 보여주는 작품은 없을 것이다. 들라크루아의 〈자식들을 죽이려는 메데이아〉는 자식을 살해하는 어머니의 극단적인 정신병리학적인 상태를 섬뜩하게 보여준 걸작이다. 단도가 그녀의 손에 들려 있는데, 우리는 그녀가 곧 그것으로 아이들을 죽일 것임을 짐작할 수 있다.

들라크루아는 이 살인의 현장을 아무도 도움을 줄 수 없는 외딴 동굴로 설정하고 선명한 명암(키아로스쿠로) 속에 인물을 던져 넣음으로써 긴박한 감정의 효과를 극대화했다. 메데이아와 두 아이는 신고전주의 양식의 전형인 피라미드 구성을 이루는데, 이것이 죽은 그리스도를 무릎에 안고 비탄에 잠긴 성모 마리아의 모습을 묘사한 피에타를 연상시켜 기묘한 역설적 뉘앙스를 풍긴다. 이해할 수 없는 어머니의 행동에 공포를 느낀 아이들은 우악스럽게 그들을 틀어쥐고 있는 메데이아의 팔뚝 밑에 축 늘어져 반항조차 못 하고 있다. 오른쪽 팔에 매달린 중앙의 아이는 거의 목이 졸려 있고, 왼쪽 팔 아래 엎드린 아이는 관람자를 향해 두려움에 찬 눈길을 보내고 있다. 무죄를 상징하는 아이들의 분홍빛 알몸과 흰색 옷자락은 피를 표상하는 진한 빨강과 갈색으로 이루어진 메데이아의 옷과 대조를 이룬다. 참혹한 살육의 장소인 동굴과는 대조적으로 동굴 밖에는 파스텔 색조의 푸른 하늘이 보인다. 그녀는 행복하고 사랑이 충만했던 과거를 마지막으로 힐끗거리며, 영원히 사악함과 암흑의 세계로 떠나기로 작정한 것일까?

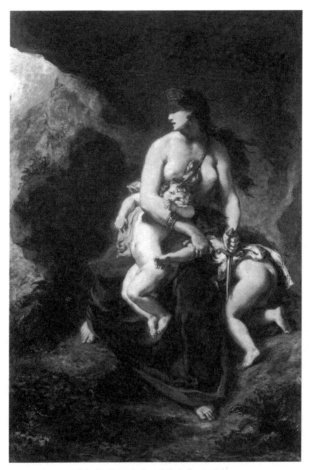

외젠 들라크루아, 〈자식들을 죽이려는 메데이아〉, 1862년

한편, 자식을 죽이는 이 비정한 어머니에 대한 그리스 신화의 내용을 제쳐두고 그림 자체만 본다면, 들라크루아의 메데이아는 동굴 외부의 위험으로부터 자식들을 보호하려는 어머니처럼 보이기도 한다. 또한 햇살이 동굴에 스며들어 메데이아의 얼굴 윗부분만 그늘지게 해 마치 투구를 쓴 무자비한 여전사처럼 느껴진다. 한편으로는 이아손에 대한 분노보다는 자신의 피붙이를 죽여야 하는 상황에서 느끼는 두려움, 불안, 혼란이 뒤섞인 복잡한 감정을 드러내 보이고 있다. 이렇게 되면, 관람자는 메데이아의 의도가 도무지 무엇인지 혼란을 느낄 수밖에 없다. 그리고 바로 이러한 모호성과 불확실성은 이 작품을 아주 흥미롭고 매혹적으로 만든다.

들라크루아의 메데이아가 격렬하고 비합리적인 감정을 표현하는 낭만주의 회화라면, 19세기 독일의 화가 안셀름 포이어바흐Anselm Feuerbach(1829~1880)는 오른팔을 괸 채 이아손의 배신에 절망하고 고뇌하는 메데이아를 고전주의 화풍으로 묘사한다. 그리스 비극의 무대장치 같은 배경 속에서 메데이아는 차분하고 어두운 색조와 절제된 선에 의해 비장미를 지닌 헤로인으로 표현되었다.

이렇듯 절망에 빠진 메데이아의 모습을 조금 더 극적으로 표현한 그림도 있다. 빅톨 모테즈Victor Mottez(1809~1897)는 인상주의에 의해 촉발된 현대회화가 싹트던 시대에 신고전주의와 낭만주의 사이를 오가는 화풍으로 작업한 화가다. 포이어바흐가 절제된 내면의 슬픔을 보여준다면, 빅톨 모테즈의 메데이아는 눈을 감은 채 얼굴을 뒤로 젖히고 눈물까지 흘리는, 좀 더 외적으로 표현된 절망의 감정을 보여준다. 화면 왼쪽에는 어머니의 슬픔에 아랑

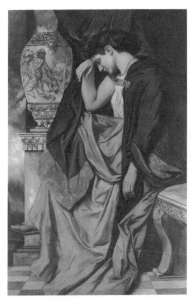
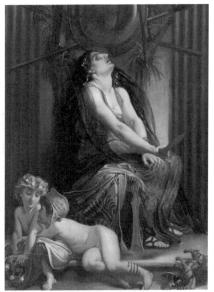

안셀름 포이어바흐, 〈메데이아〉, 1873년　　　빅톨 모테즈, 〈메데이아〉, 1850년

곳하지 않고 다가올 비극적 종말도 예상하지 못한 아이들이 천진난만하게 놀고 있다. 그녀는 한 손에 단도를 거머쥔 채 이 순진무구한 아이들을 죽이려는 자신의 결정과 모정 사이에서 갈등과 고통의 눈물을 흘린다.

들라크루아의 메데이아가 공포영화라면, 19세기 영국 화가 프레더릭 샌디스Frederick Sandys(1829~1904)의 메데이아는 한 편의 심리극이다. 샌디스는 메데이아의 섬세한 얼굴 표정을 통해 그녀의 복잡한 심리적 고통을 표현했다. 어떠한 역동적 움직임도 없이 그저 조용히 앉아 있는 한 여인의 초상만으로 격렬한 감정의 소용돌이를 보여주는 멋진 그림이다.

메데이아는 목에 걸린 산호 목걸이를 신경질적으로 쥐어뜯으며, 남편의

프레더릭 샌디스, 〈메데이아〉, 1866년

새 신부가 입을 예복과 황금 머리띠에 바를 독을 만들고 있다. 황금색 배경의 학과 용 같은 동양적 오브제는 이국적 분위기를 풍긴다. 멀리 떠나가는 이아손이 탄 배는 그녀가 버림받았음을 의미한다. 대리석 테이블 왼쪽에서 교미하고 있는 한 쌍의 두꺼비는 그녀의 남편과 그의 연인을 상징하며, 이집트의 고양이 신 조각상과 맹독성 가시를 지닌 말린 노랑가오리는 그녀가 흑마술을 사용한다는 사실을 암시한다. 얼굴은 분노와 슬픔, 격렬한 질투 등 복합적인 감정을 보여주며, 말로 설명하기 힘든 어떤 미묘한 광기마저 표현되어 있다. 이 작품은 이렇듯 적나라한 감정의 표출과 두꺼비 교미 장면의 외설스러움 때문에 전시 당시 많은 논란을 일으켰고 심지어 전시를 거부당하기도 했지만, 많은 비평가들로부터 걸작으로 인정받았다.

어떤 이들은 메데이아를 최초의 페미니스트로 본다. 남성 중심적·가부장적 가치관이 그녀를 악녀, 혹은 마녀로 만들었고, 그녀는 이아손의 부당한 대우에 맞서 철저하게 복수한 강하고 독립적인 여성이라는 것이다. 사실 근세에 이르기까지 의술을 가지고 치료약을 제조할 줄 아는 전문 지식을 갖춘 여성들은 남성 우월적 사고에 빠져 그들을 못마땅하게 여긴 남자들에 의해 마녀사냥의 희생물이 되기도 했으니, 마법의 약을 만들어 이용한 메데이아의 지성과 능력은 마녀로 몰아붙이기 좋은 핑곗거리였을지도 모른다.

하지만 그녀의 수많은 살인과 악행으로 볼 때 원조 페미니스트라기보다는 위험한 팜 파탈에 가깝다. 애초에 자신의 사랑을 위해 남동생을 찢어 죽이고 아버지의 마음을 산산조각 냈으며, 자식까지 죽여버린 메데이아에게

서는 사랑이 아니라 비틀린 집착과 자기애만을 볼 수 있다. 메데이아는 이 아손의 배신으로 파멸에 이르렀다고 하겠지만, 사실 그녀의 불행은 그녀 자신으로부터 연유한 것이다.

황소자리

TAURUS

로맨스로 미화된 여인 강탈

제우스에게 납치당한 페니키아 공주 에우로페

황소자리

이오를 강탈했던 제우스가 이번에는 그녀의 손녀뻘인
페니키아 공주 에우로페를 크레타로 납치하고 구애한다.
그리고 황소자리를 만들어 이 로맨스를 기념한다.

　황소자리는 오리온자리의 북서쪽에 있다. 겨울철 별자리 오리온자리와 마찬가지로 겨울철에 볼 수 있는 V자 모양의 별무리다. 오리온자리를 향해 뿔을 내미는 황소 앞모습 같은 형상이다. 옛사람들은 이 별자리에서 황소의 모습을 상상하고 이름 붙였지만, 구성하는 별들이 많은 것은 아니어서 소의 전체가 아닌 머리에서 앞발까지의 형태로 보인다. 알파별 알데바란이 1등성이어서 찾기 쉬운 별자리다. 알데바란은 '뒤에 따라오는 자'라는 의미인데, 이는 알데바란이 플레이아데스성단 바로 뒤에서 떠오르기 때문이다. 황소자리 머리 부분에는 알데바란이 오렌지색으로 빛나며, 그 주변에는 히아데스성단이 있다. 어깨 부분에는 젊은 별들로 이루어져 푸른빛을 띠는 아름다운 플레이아데스성단이 있다. 고대 바빌로니아에서는 '서쪽 하늘 별들의 지도자'로, 헤브라이에서는 '신의 눈'으로 불렀다.

　고대에는 매우 중요하게 취

황소자리(ⓒ천문우주기획)

급된 별자리다. 기원전 12,000~15,000년경의 구석기 시대 유적지인 프랑스 라스코 동굴벽화나 기원전 9,600년 무렵 고대 터키 유적지 괴베클리 테페 건축물의 돌기둥에도 황소자리 비슷한 그림이 새겨져 있다. 선사시대 사람들도 황소자리를 인식했던 것 같다.

황소의 욕정을 경계하라

황소자리 신화 중 가장 잘 알려진 것은 제우스와 에우로페 이야기다. 화창한 봄날 페니키아왕 아게노르의 딸 에우로페가 시녀들과 함께 바닷가에서 놀고 있을 때 제우스가 그녀의 아름다운 모습을 보고 반한다. 그래서 커다란 흰 소로 변신해 왕의 소 떼에 섞여 접근했고, 잘생긴 흰 황소를 발견한 에우로페는 곁으로 다가가 다정하게 어루만지며 등에 올라타고 놀았다. 그때 갑자기 돌변한 흰 소가 재빨리 바다로 뛰어들어 크레타 섬까지 그녀를 납치한다. 크레타에 도착한 제우스는 에우로페에게 헤파이스토스가 만든 목걸이를 선물하며 구애하고 사랑을 나눈다.

섬에 유배된 공주는 제우스와의 사이에서 미노스를 비롯한 삼형제를 낳고, 이후에 크레타의 왕 아스테리오스와 결혼해 여왕이 된다. 제우스의 다른 정부들과 달리 헤라에게 해코지도 당하지 않고 한 나라의 여왕이 되어 잘 살았으니 운이 좋은 편이었다. 에우로페는 유럽이라는 지명의 기원이기도 한데 이는 크레타 문명, 나아가 유럽 문명이 에우로페와 제우스의 결합

을 통해 이루어진 정통성 있는 문명임을 강조하려는 의도가 반영된 것으로 보인다. 황소자리는 제우스가 자신이 황소로 변신한 것을 기념해 만든 별자리다. 에우로페 이야기는 티치아노, 베로네세 등의 르네상스 화가들에서부터 고갱, 마티스, 피카소 등 현대 화가들에 이르기까지 수세기 동안 유럽 예술가들의 상상력을 사로잡았다.

파올로 베로네세는 티치아노에 영향을 받아 정교한 구성과 화려한 색채의 그림을 그린 16세기 베네치아 화파의 대가다. 호화로운 장식적 특성과

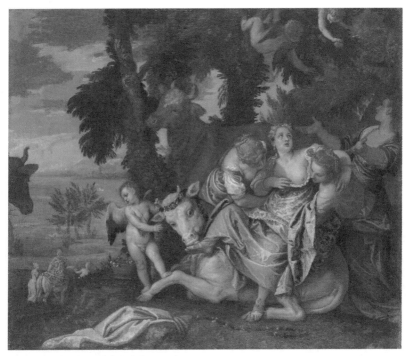

파올로 베로네세, 〈에우로페의 납치〉, 1570년

풍부한 색상은 다음 세대 바로크 양식에 유용한 자산을 제공했다. 1570년 작 〈에우로페의 납치〉에서 화가는 황소가 이제 곧 바다로 뛰어들어 멀리 납치하기 직전의 순간을 묘사하고 있다. 에우로페는 두 시녀의 도움을 받아 황소의 등에 올라타고 있는데, 어쩐지 그녀의 표정은 다소 혼란스럽고 불안해 보인다. 에우로페의 노란 망토와 벨트가 땅바닥에 떨어져 있는데, 이는 그녀가 부분적으로 옷을 벗고 있음을 암시한다. 황소는 욕정을 참지 못한 듯 그녀의 발을 핥고 있다. 드라마의 클라이맥스를 향해 치닫는 등장인물들이 연출하는 에로틱한 무드가 팽팽한 성적 긴장감으로 표현되었다.

시몽 부에Simon Vouet(1590~1649)는 루이 13세의 궁정 화가이자 리셜리외 추기경 등 부유한 후원자를 위해 종교화, 역사화, 초상화, 프레스코화, 태피스트리 등 다채로운 작업을 한 17세기 프랑스의 거장이다. 카라바조의 극적인 명암대비, 마니에리슴 양식, 티치아노와 베로네세의 색채와 단축법, 귀도 레니의 기법 등 이탈리아에서 보고 공부한 것을 바탕으로 밝고 화려한 프랑스풍 바로크 양식을 발전시켰다.

그의 1640년작 〈에우로페의 납치〉는 에우로페가 황소의 뿔 주변에 화관을 씌우고 등에 앉으려 하는 순간을 묘사한다. 에우로페는 순하고 아름다운 황소에게 완전히 마음을 놓은 듯하며, 옆에서 시녀 하나가 그녀의 팔에 꽃 화환을 매주고 있다. 에우로페의 드러난 한쪽 가슴이 그림의 중앙을 차지하고 있어 관람자의 시선을 끈다. 화가는 노련한 솜씨로 파랑, 노랑, 빨강의 기본 색조로 인물의 튜닉과 망토를 채색했다. 황소의 흰색과 전경에 있는 두 여성의 창백하리만큼 하얀 피부색은 하늘을 배경으로 그린 짙

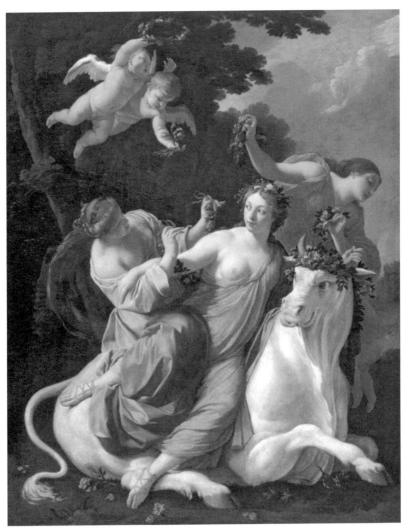

시몽 부에, 〈에우로페의 납치〉, 1640년

고 어두운 색의 나무들과 대비를 이룬다. 화가는 황소의 주둥이에서 흘러내리는 침과 다소 음탕한 표정을 통해 성적 욕망을 암시한다.

장 밥티스트 마리 피에르Jean-Baptiste Marie Pierre(1714~1789)와 프랑수아 부세Francois Boucher(1703~1770)의 〈에우로페의 납치〉는 한층 더 강탈의 주제를 미화한다. 이들의 작품에서는 납치당하는 여성의 어떤 불안이나 고통도 느껴지지 않는다. 로코코와 신고전주의의 혼합 양식을 추구한 장 밥티스트 마리 피에르의 그림에서는 납치의 순간이 마치 왕의 후궁으로 간택되어 가기라도 하는 양 환희와 축제 분위기로 묘사되었다. 부세의 에우로페는 애교스럽게 살짝 몸을 비틀어 앉아 상냥한 미소를 짓는 사랑스러운 여인의 모습이다. 가볍고 경쾌한 로코코풍 회화의 전형이다.

로코코는 1700년경부터 프랑스에서 등장해 루이 15세 치하 귀족사회의 취향을 저격했고 18세기 말까지 유럽을 휩쓴 미술 양식이다. 강력한 왕권과 장엄한 문화 양식을 확립한 루이 14세 사후, 귀족들은 베르사유에서 파리로 근거지를 옮기고 자유롭고 감각적인 삶의 기쁨을 추구했다. 로코코 미술 양식은 이런 귀족들의 취향에 부합해 남녀 간의 사랑과 같은 유희적 소재를 중심으로 경쾌하고 쾌락적인 스타일을 발전시켰다. 특히 부세의 작품은 삶의 즐거움과 관능에 중점을 두었다.

이들 작품의 공통점은 납치와 강간이라는 주제를 에로티시즘, 혹은 남녀 간에 일어나는 로맨스로 묘사했다는 점이다. 강제로 제우스에게 납치되는 순간에도 에우로페는 심각한 공포심이나 격렬한 저항을 보여주지 않는다. 에우로페의 공중에 뻗은 팔과 표정에 드러난 약간의 놀람으로는 그녀가 과

장 밥티스트 마리 피에르, 〈에우로페의 납치〉, 1750년

프랑수아 부셰, 〈에우로페의 납치〉, 1734년

연 절망을 느끼는지 알 수가 없다. 심지어 대부분의 작품에서는 즐겁고 행복한 분위기로 묘사된다.

타히티 공주로 그려진 고갱의 에우로페

일상적인 '현실'을 그림의 소재로 한 인상주의와 후기 인상주의가 대세였던 한동안, 신화에 대해 관심을 가진 유일한 예술가는 고갱Paul Gauguin(1848~1903)이었다. 고갱은 타히티 생활의 경험을 통해 고대 폴리네시아인의 신화와 종교에 대해 깊은 관심을 가졌고, 이것이 그의 작품에도 지대한 영향을 주었다. 고갱의 <에우로페의 납치>는 고대 유럽 신화를 폴리네시아적 시각언어로 재창조한 것 같이 느껴진다.

고갱은 유럽사회가 산업화·현대화로 인해 타락했다고 생각했다. 서구문명의 관습적이고 인위적인 삶을 혐오한 그는 1890년, 자유롭고 진정한 삶의 기쁨을 찾아 타히티로 떠나기로 한다. 일각에서는 고갱이 문명세계를 탈출해 순수한 이상향을 찾아간 몽상가가 아니었다고 주장한다. 그의 목적은 이국적인 타히티를 그려 유럽 미술계에서 명성과 수익을 얻는 것이었다는 것이다. 사실 아내와의 불화나 경제적 어려움 등이 고갱을 지치게 했고, 타히티로의 출발은 그의 삶에서 최후의 수단이기도 했다.

기대와 달리 타히티는 이미 섬 곳곳이 서구화되어 토착 사회가 급속히 오염되고 있었다. 비록 섬은 그가 바라던 태고의 생명력이 살아있는 낙원

은 아니었지만, 어쨌든 고갱은 그곳 문화와 생활을 그림, 조각, 판화 작품에 반영하려 했다. 고갱은 43세 때 13세의 타히티 소녀 테하아마나와 18개월 동안 살았고 그녀를 모델로 많은 그림을 그렸다. 그러다 1893년, 그는 잠시 함께한 현지인 아내를 버리고 파리로 돌아갔다. 1895년 다시 타히티로 돌아온 그는 여러 명의 10대 초반 소녀들과 동거해 아이들까지 낳았으나 역시 아무런 책임도 지지 않았다. 당시 고갱은 별거 중이었다고는 하지만 덴마크인 아내 메테 소피 가드와 결혼을 유지한 상태에서 여러 명의 타히티 소녀와 관계를 맺은 것이다. 프랑스에서라면 중혼죄와 미성년자를 대상으로 한 성범죄에 해당할 일이었다. 하지만 당시 유럽 출신 남성들은 식민지에서 별다른 제재를 받지 않았다.

고갱이 타히티 소녀들의 어깨를 껴안고 입 맞추는 사진들은 유럽에서 결혼과 예술가 경력 모두에서 실패한 중년 남자가 식민지의 젊은 여성들 사이에서 활기를 찾은 모습을 보여준다. 이로 인해 많은 이들이 고갱을 소아성애자로 여겼고, 그의 예술은 원시사회의 신비와 생명력을 구현했다기보다는 식민지 여성을 상대로 유럽 남성이 누린 특권을 보여준 것이라고 생각했다. 타히티는 고갱이 태평양에서 발견한 에로틱한 에덴동산, 그리고 목판화의 황소는 고갱 자신이었는지도 모른다.

고갱의 폴리네시아 여성들의 초상화는 피상적인 아름다움 이면에 유럽 남성이 나와 다른 타자로서의 식민지를 보는 시선이 담겨 있다. 열대 섬의 문화적 정체성을 보여주는 전통 복식, 액세서리, 머리에 꽂은 꽃으로 치장한 여인들은 부유한 파리지앵들에게 낯설고 이국적인 판타지를 서비스하

폴 고갱, 〈에우로페의 납치〉, 1898~1899년

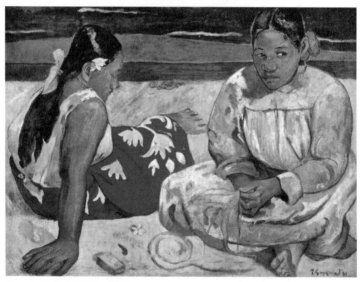

폴 고갱, 〈타히티 여인들〉, 1891년

기 위한 이미지였다. 1903년, 고갱은 오랜 알코올, 약물 중독과 매독이 원인이 되어 사망한다. 어떤 면에서 고갱은 19세기의 하비 와인스틴(미투운동의 발단이 된 미국 영화감독)이라고 할 수 있다. 하지만 와인스틴이 성범죄 행위로 23년의 징역형을 선고받은 반면, 고갱은 무사했다. 인종주의와 식민주의가 지배하던 시대에 살았고 그 영향에서 자유롭지 못했던 한 개인으로서의 고갱과 미술사에 업적을 남긴 예술가 고갱 사이에서 그의 자리는 어떻게 설정되어야 할까? 그는 정말 서구문명에서 탈출해 낙원을 찾으려고 한 것일까? 타히티를 자신의 목적에 맞게 이용했던 것일까? 그의 진짜 의도가 무엇이었든 간에 고갱이 회화, 조각, 판화, 도예 등 다채로운 매체를 통해 현대미술에 풍요로움을 보탠 것은 무시할 수 없는 사실이다.

아르카디아의 삶을 즐기는 마티스의 에우로페

한편 20세기 초 마티스와 피카소 같은 현대 예술가들은 에우로페 주제를 신화의 내용보다는 미학적 측면에 치중해 제작했다. 앙리 마티스Henry matisse(1869~1954)의 〈에우로페의 납치〉에서는 에우로페가 나른한 아르카디아의 분위기 속에서 단순한 구성과 형태, 옅게 채색된 색상의 조합으로 재현되었다. 감상자에게는 아르카디아의 느긋한 휴식과 평온을 선사한다. 이러한 기대어 누워있는 누드는 회화, 조각, 판화 등 다양한 장르에 걸쳐 일생 동안 마티스를 사로잡았던 소재다.

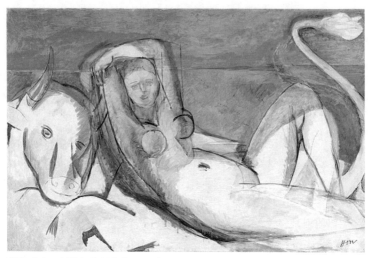

앙리 마티스, 〈에우로페의 납치〉, 1929년

　이 작품은 자신의 조각상 〈앉아 있는 거대한 누드〉를 그림으로 옮긴 것
이다. 두 작품의 뿌리는 유명한 고대 조각상 〈잠자는 아리아드네〉이다.
〈잠자는 아리아드네〉는 그리스 원본 조각상을 로마 시대에 모사한 것으
로, 1512년 교황이 구입하여 바티칸 정원에 설치한 이후 잠자는 포즈를 그
리려는 수백 명의 예술가들에게 영감을 주었다. 바티칸에서 직접 보지 못
한 예술가들은 자신들의 작품에서 수면 자세를 묘사할 때, 아리아드네를
모방한 루벤스의 〈삼손과 데릴라〉, 미켈란젤로의 〈낮〉과 〈밤〉을 참고
했다.

　아리아드네가 잠들어 있는 반면, 마티스의 에우로페는 깬 채로 관람자를
빤히 쳐다보고 있다. 관람자가 은밀한 관음을 즐길 수 있는 홀로 있는 누드

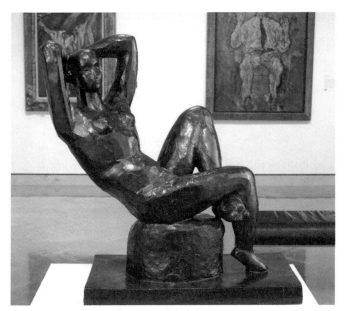

앙리 마티스, 〈앉아 있는 거대한 누드〉, 1923~1925년

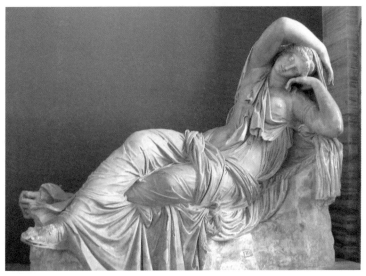

〈잠자는 아리아드네〉, 그리스 원작의 로마 시대 사본, 2세기

들과 달리, 마티스의 에우로페는 감상자의 욕망의 시선을 허락하지 않는다. 옆에 유로파에 대한 애정이 넘치는 강력한 황소가 연인을 지키려는 듯 경계하고 있기 때문이다. 황소의 오렌지색 눈동자는 욕정을, 연두색과 초록색으로 칠해진 우뚝 솟은 뿔은 남근을 표현한 것 같다. 그런데 마티스는 왜 미완성인양 밑그림이 선명하게 보이도록 남겨 두었을까? 화가는 밑그림을 눈에 띄게 그대로 둠으로써 그녀가 편안하게 등을 기대고 누운 듯이 느껴지게 만든다. 에우로페가 〈앉아 있는 거대한 누드〉처럼 그녀의 팔을 머리에 꽉 붙이지 않았거나 좀 더 몸을 세워 앉았다면, 그렇게 느긋해 보이지 않을 것이다. 그녀의 여유로운 포즈는 황소를 완전히 신뢰하고 있는 것 같이 보이게 한다. 실제 상황이라면 자신을 강압적으로 납치한 남자 옆에 이토록 아무런 두려움 없이 편안한 자세로 휴식을 취할 수 있을까?

여성의 시선으로!

오랫동안 미술사에서는 '에우로페의 납치'뿐만 아니라 '레다와 백조'나 '사비니 여인의 강탈' 같은 강간을 주제로 그린 미술작품들이 있었다. 신화 속 이야기라고는 하지만, 남성 미술가들은 남성의 관점에서 강간, 성폭력을 에로티시즘, 혹은 성애의 측면으로 그리고 조각했다. 그러나 20세기 독일 화가이자 판화가이며 조각가인 케테 콜비츠KäThe Kollwitz(1867~1945)는 이 주제를 다른 방식으로 다루었다. 그녀는 미술의 사회 참여적인 역할을 중시

케테 콜비츠, 〈강간〉, 1907년

해 빈곤과 불평등, 전쟁과 같은 이슈를 주제로 작업했다. 주로 판화 작업을 통해 노동자와 농민 등 하층계급의 모습을 절박하게 표현했는데 특히 여성의 삶에 관심이 많았다. 그녀의 주제가 본래 소외된 사람들이었으므로, 당시 불평등과 부조리의 중심에 있던 여성 문제에 천착하는 것은 당연한 일이었다. 그녀는 남편의 진료소에 오는 노동자 여성들, 매춘부 등의 빈곤계층 여성들을 관찰하고 드로잉 하면서, 그들의 참혹한 생활에 깊은 감정을 느꼈다. 콜비츠의 판화 작품 〈강간〉을 보면, 그녀가 여성에 대한 성폭력 문제를 새로운 시각으로 표현했다는 것을 알 수 있다. 비평가들은 〈강간〉을 미술사상 최초로 성폭력 피해자를 여성의 관점에서 묘사한 작품이라고 평한다.

이 작품은 16세기 귀족 계급의 잔인성이 초래한 독일 농민전쟁을 소재로

한 콜비츠의 7개의 연작 '농민전쟁' 중 한 작품이다. 무성한 초목과 만발한 꽃더미 한가운데 폭행당한 여성의 몸이 반쯤 드러나 있다. 흐트러진 옷매무새 사이로 노출된 살은 방금 전 일어난 성폭력을 증언한다. 뒤에는 아마도 그녀의 딸인 듯한 어린 소녀가 해바라기 꽃들 사이에 보일 듯 말 듯 묻혀 있어 더욱 처절하게 다가온다.

인류 역사에서 오랫동안 모든 분야가 남성을 위한, 남성에 의한 것이었듯이 미술사에서도 여성은 철저히 소외되었다. 그림 속에서 여성은 늘 남성의 성적 욕망의 대상으로 표현되어 왔고, 여성 미술가들은 능력을 인정받지 못하고 역사에서 지워졌다. 예술이라는 이름으로 미화된 미술작품 속 성폭력적 요소도 알아채지 못했다. 남성에게 지나치게 관대한 성문화, 왜곡된 성의식이 지배적이었기 때문이다. 여전히 요원하기는 하지만, 점차 우리 사회는 여성의 권리를 찾고 있다. 미술 속 여성의 모습도 새로운 시대에 맞게 변할 것이다. 언젠가는 '에우로페의 납치' 주제도 새로운 시각에서 재해석한 그림이 등장하지 않을까?

쌍둥이자리

GEMINI

알에서 태어난 형제의 우애

레다의 쌍둥이 아들 카스토르와 폴리데우케스

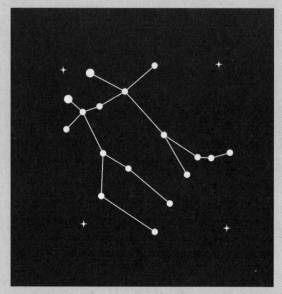

쌍둥이자리

레다의 아들 카스토르와 폴리데우케스는
아버지가 다른 형제였지만 우애만큼은 따를 자가 없었다.
죽음의 순간까지도 함께한 형제는 밤하늘에 쌍둥이자리로 새겨졌다.

쌍둥이자리는 겨울철 오리온자리의 동쪽에 보이는 별자리다. 황도 12궁인 사자자리, 처녀자리, 전갈자리처럼 그 명칭과 형상이 매우 유사하다. 마치 두 사람이 나란히 서 있는 듯한 모습으로 쌍둥이를 연상케 한다. 황도 12궁 중 가장 북쪽에 있으며, 태양이 쌍둥이자리에 위치하면 절기상으로 하지가 된다. 알파별인 카스토르와 베타별인 폴룩스가 가장 밝다. 별자리 그림에서는 쌍둥이가 어깨동무를 하고 있는 형상인데, 카스토르와 폴룩스는 쌍둥이의 머리 부분이다. 가까이 있는 다정한 형제 별자리로 보이지만, 사실 카스토르와 폴룩스 사이의 거리는 약 18광년이나 된다.

쌍둥이자리의 주인공 카스토르와 폴리데우케스(폴룩스)는 백조자리 신화에 등장한 레다의 두 아들이다. 이들을 디오스쿠로이

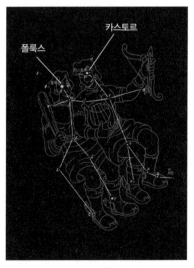

쌍둥이자리(ⓒ천문우주기획)

Dioscuri라고 하는데 제우스의 아들이라는 뜻이다. 백조로 변신한 제우스와 동침한 후 곧바로 남편인 스파르타 왕 틴다레오스와도 잠자리를 한 레다는 두 개의 알을 낳는다. 첫 번째 알에서는 틴다레오스의 자식들인 카스토르와 클리타임네스트라가 태어나고, 두 번째 알에서는 제우스의 피를 이은 절세미인 헬레네와 폴리데우케스가 태어난다. 카스토르는 말타기, 폴리데우케스는 격투기에 뛰어났고 둘 다 힘과 용기를 지닌 영웅들이었다. 제우스 신의 아들인 폴리데우케스는 불사의 몸을 타고났지만, 틴다레오스의 아들인 카스토르는 언젠가 죽어야 하는 인간의 운명이었다. 카스토르와 폴리데우케스는 아버지가 다른 형제였지만 우애가 좋았다.

많은 예술가들이 쌍둥이 형제를 투구를 쓰고 창을 들고 함께 있는 두 명의 젊은이로 묘사했다. 한편, 레오나르도는 아기 카스토르와 폴리데우케스가 어머니 레다와 같이 있는 모습으로, 루벤스는 쌍둥이 형제가 여인을 납치하는 장면으로 그렸다.

제우스의 사랑을 받은 쌍둥이, 디오스쿠로이

〈무릎을 꿇은 채 아이들과 함께 있는 레다〉는 레오나르도의 레다 주제 그림의 첫 번째 버전이다. 후에 백조를 끌어안고 서 있는 레다를 그렸다. 이 작품 역시 그의 많은 작품들처럼 완성되지 못했고 그나마 현재는 소실되었다. 제자 잠피에트리노Giampietrino(1495~1549)의 모사로 완성된 그림은

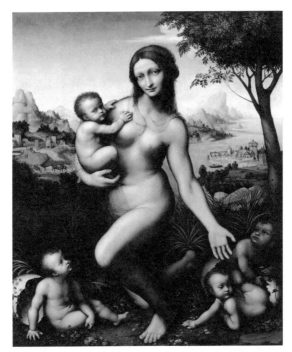

레오나르도 다빈치의 〈무릎을 꿇은 채 아이들과 함께 있는 레다〉 모사
작, 1515~1520년

레오나르도 다빈치, 〈레다와 백조〉 스케치, 1503~1507년

현재 독일 헤센주 카셀박물관에 소장되어 있다. 이 작품에서는 레다와 백조 모티프에 일반적으로 나타나는 에로틱한 정욕의 표현보다는 아기들을 돌보는 레다와 자녀들, 그리고 그림에서는 보이지 않지만 아이들 주변에 있는 알껍질로 암시된 백조 연인 사이의 따뜻한 애정에 초점을 맞추고 있다.

레오나르도는 무릎을 꿇고 앉은 레다를 그리기 위해 몇 개의 예비 그림을 그렸다. 이 스케치들을 통해 그가 원래 어떤 형태로 레다와 백조를 그리려고 생각했는지 알 수 있다. 맨 왼쪽 스케치는 영국 데본셔 컬렉션의 유명 작품들 중 하나다. 펜으로 윤곽선을 그린 후 워시 드로잉(드로잉에 옅은 색조로 채색하는 기법)으로 처리했다. 이 스케치에서는 레오나르도를 동시대 예술가들과 구분짓는 기술과 독창성이 확연히 나타난다. 백조로 변신한 주피터가 레다에게 기대어 애정을 표현하고 레다는 백조의 긴 구부러진 목을 애무하면서 손은 발밑 수풀 사이 알을 깨고 나오는 아이들을 가리키고 있다. 곡선의 빗살 모양 선들은 레다의 몸에 3차원적 양감을 부여하는 한편, 막 태어난 아기들 몸의 펜 스트로크는 역동적인 에너지와 운동감을 만들어낸다.

레다의 포즈는 1506년에 발견된 고대 조각상 라오콘에서 영감을 받았다는 설도 있다. 그녀의 비틀린 몸의 형태와 곡선으로 휘어진 백조는 라오콘의 손아귀에 쥐어진 뱀의 유연한 몸통을 연상시킨다. 레다의 무릎 옆 아기는 손목이 툭 부러진 라오콘 오른쪽에 있는 아들과 비슷하다. 교태스럽게 몸을 꼰 레다와 뱀같이 꿈틀거리는 백조의 형상, 그리고 두 연인의 애정 표현으로 인해 잠피에트리노의 모사작에 비하면 좀 더 에로틱하다.

태어난 것도 함께! 죽음도 함께!

레다의 두 형제는 비록 아버지는 달랐지만, 모든 것에서 뜻이 잘 맞아 나쁜 짓까지도 함께했다. 그들이 어떻게 밤하늘의 별자리가 되었는지, 그 발단을 알려주는 그림이 바로 루벤스의 〈레우키포스 딸들의 납치〉다. 이 스파르타의 전사 형제를 묘사한 그림 중 가장 유명한 작품이다.

카스토르와 폴리데우케스는 아르고스 왕 레우키포스의 딸들인 포이베와 힐라에이라에게 반했지만 그들은 이미 이다스, 륀케우스와 각각 정혼한 몸이었다. 그래서 형제는 여인들을 스파르타로 납치했는데 이에 분노한 정혼자들과 격투를 벌이게 된다. 이때 카스토르는 이다스에게 살해당하고 폴리데우케스는 륀케우스를 죽인다. 제우스는 폴리데우케스의 편을 들어 벼락을 내려서 이다스를 죽여버린다. 형제의 원수를 갚았지만 슬픔을 이기지 못한 폴리데우케스는 제우스에게 불사의 몸인 자신도 함께 죽게 해달라고 애원한다. 이들의 우애를 가상히 여긴 제우스는 형제를 하늘로 함께 올려보내 별자리가 되게 해주었다.

네 명의 인물과 에로스(혹은 아기천사 푸토), 두 마리의 말이 화면에 정교하게 배치되어 역동적이면서도 균형 잡힌 구성을 이룬다. 갑옷으로 무장한 채 갈색 말에 올라탄 카스토르는 힐라에이라를 끌어올리고 있는데, 그의 말을 잡고 있는 에로스의 검은 날개는 죽음의 운명을 암시한다. 폴리데우케스는 오른쪽 어깨로는 힐라에이라를, 왼손으로는 포이베의 겨드랑이를 받치고 있다. 등장인물과 동물은 서로 어지럽게 얽혀 격렬한 납치의 장면을 연출

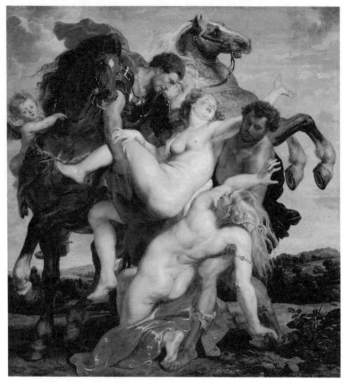

페테르 파울 루벤스, 〈레우키포스 딸들의 납치〉, 1618년

하지만 각각의 동작이 서로 긴밀하게 연동되어 안정된 역학을 보여준다.

　루벤스는 전성기 르네상스의 고전주의와 카라바조의 바로크 화풍, 사실주의적 플랑드르 전통을 결합해 장엄하고 역동적인 바로크 미술 양식을 완성했다. 이 작품에서는 미켈란젤로의 다이내믹한 구성, 카라바조의 화면의 탄탄한 긴장감, 플랑드르 미술의 사실적인 묘사의 유산이 모두 나타난다. 또한 한 손을 바닥에 짚고 다른 손을 허공을 향해 뻗치며 몸부림치고 있는

포이베의 눈부시게 흰 살결과 윤기 나는 금발, 빛으로 반짝이는 벗겨진 황금색 예복의 질감은 그가 색채의 거장 티치아노의 계승자임을 말해준다. 중량감이 느껴지는 풍만한 여인들은 현대인이 보기에는 과하게 비대해 보이지만 바로크 시대 사람들과 루벤스의 기준으로는 매우 관능적이고 이상적이었다.

헬레네를 구하는 디오스쿠로이

역사적으로 볼 때 출산 중 유아 사망률이 높았기 때문에 쌍둥이가 태어나더라도 둘 다 생존하는 경우는 극히 드물었다. 그래서인지 고대 사회에서 쌍둥이는 좋은 이미지를 갖고 있었다. 아폴론과 아르테미스 남매 신은 쌍둥이였고 헤라클레스 같은 영웅도 이피클레스라는 쌍둥이 형제가 있었다. 카스토르와 폴리데우케스 쌍둥이 형제 역시 칼리돈의 멧돼지 사냥과 아르고 원정대에 참가했던 불세출의 영웅이었다. 디오스쿠로이는 그리스인과 로마인 모두에게 숭배되었다. 아테네와 로마에 그들을 기리는 신전이 있었으며, 흑해 연안의 고대 도시 디오스쿠리아스(현대의 조지아의 수도 수후미)도 그 이름을 본떠서 지은 것이다. 따라 죽고 싶을 만큼 서로에게 깊은 애정을 갖고 있었기 때문에 그들은 종종 동성애의 신으로 숭배되기도 했다.

카스토르와 폴리데우케스는 둘 사이가 좋았을 뿐 아니라 다른 여자 형제들에 대한 애정도 남달랐던 것 같다. 남매지간이자 인간 여성 중 최고의 미

장-브뤼노 가시, 〈헬레네를 데리고 가는 카스토르와 폴리데우케스〉, 1817년

녀로 소문이 자자한 헬레네가 테세우스에게 납치당하자 아티카를 쑥대밭
으로 만들고 구출해온다.

　장-브뤼노 가시Jean-Bruno Gassies(1786~1832)는 주로 신화적·역사적 주제를
그린 19세기 프랑스의 신고전주의 화가다. 그의 작품 〈헬레네를 데리고
가는 카스트로와 폴리데우케스〉는 1817년 로마대상Prix de Rome을 받았다.
왕립미술아카데미가 로마에 개설한 미술학교에서 이탈리아 고전미술을 공
부할 기회가 부여되는 로마대상을 받는 것은 당시 화가들에게는 최고의 영
예였다. 따라서 로마대상을 수상했다는 것은 프랑스의 최고의 화가로 인정

받았음을 의미한다.

이 작품은 투구를 쓴 카스토르와 폴리데우케스가 여동생 헬레네를 구해 데려가는 장면을 묘사한다. 아테네의 왕 테세우스는 헬레네에게 반해 절친한 친구 페이리투스와 함께 그녀를

아마블-폴 쿠탕, 〈헬레네를 데리고 가는 카스토르와 폴리데우케스〉, 19세기

스파르타에서 납치한다. 그러나 겨우 열두 살인 헬레네와 결혼할 수 없었기 때문에 일단 그녀를 자신의 어머니 아이트라에게 맡긴 후 이번에는 페이리투스의 짝을 찾아주기 위해 지하세계의 페르세포네를 납치하러 간다. 하데스의 옥좌에 발이 붙어 위기에 처한 테세우스는 헤라클레스의 도움으로 간신히 아티카에 돌아왔지만, 이미 카스트로와 폴리데우케스가 헬레네를 데려갔을 뿐 아니라 그의 어머니까지 노예로 삼아버린 뒤였다. 그림에서 형제 중 하나는 헬레네의 허리를 감싸고, 다른 한 명은 그녀의 왼팔을 다정하게 받치며 '고생했지?'라고 말하는 듯한 눈빛으로 바라보고 있다. 헬레네도 오른팔을 오빠의 어깨에 걸쳐 신뢰와 우애를 표시한다. 왼쪽에는 그의 부하들이 테세우스의 어머니를 잡아가고 있다.

이와 비슷한 구도와 스토리텔링을 가진, 디오스쿠로이 소재 작품들은 그 무렵 신고전주의 회화에서 적잖이 발견된다. 19세기 신고전주의 화가 아마

블-폴 쿠탕Amable-Paul Coutan(1792~1837)이 그린 작품도 그중 하나다.

쌍둥이 형제의 신부 납치나 테세우스의 헬레네 강탈은 고대사회의 약탈혼 모습을 보여준다. 남성이 폭력적으로 여성을 납치, 혹은 겁탈해 강제로 결혼하는 약탈혼은 인류사에서 아시아, 유럽, 아프리카, 오스트레일리아, 아메리카 전 세계에 걸쳐 존재했던 풍습이다. 우리나라에서도 보쌈이라는 관습이 있었다. 몽골에서는 징기스칸도 약탈혼당한 어머니에게서 태어났고 그의 아내도 납치당했다. 그리스 신화에서는 아가멤논이 탄탈로스를 죽이고 그의 아내 클리타임네스트라를 약탈했고, 로마인들도 이웃 사비니 부족의 여인들을 강탈해 혼인했다. 이슬람 문화권에서는 성혼 전 성행위가 엄격히 금지되었기 때문에 욕정을 해소하기 위해 여인을 강탈하기도 했다. 현대에서는 대부분의 국가에서 불법으로 규정하고 있지만 완전히 소멸한 것도 아니다.

여성 강탈과 약탈혼은 야만과 폭력의 역사다. 예술작품 속에서는 아름답게 표현되었지만, 실제로 강제 약탈혼을 당한 당사자와 가족의 고통은 깊었다. 카스토르와 폴리데우케스는 정의의 이름으로 약탈당한 자신의 여동생을 구하려 했을 것이다. 더구나 헬레네는 열두 살의 미성년이었다. 그런데 모순적이게도 그들 역시 자신의 사촌들과 정혼한 여인들을 강제 납치해 아내로 삼았다. 두 사람은 생사까지 같이한 영혼의 짝이었지만, 악행까지 함께하는 우정, 혹은 우애가 바람직한 관계일까?

게자리

CANCER

파괴적이고 부정적인 모성의 이면

헤라클레스를 물어버린 거대한 게 카르키노스

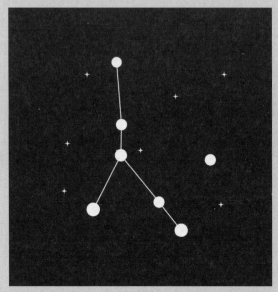

게자리

헤라는 히드라를 돕기 위해 거대한 게 카르키노스를 보내
헤라클레스의 아킬레스건을 물어뜯게 한다.
격분한 헤라클레스에게 밟혀 죽자
이를 불쌍히 여긴 헤라가 하늘의 별자리로 만들어주었다.

게자리는 황도 12궁의 네 번째 자리로 거해궁이라고도 하며, 늦겨울 남쪽 하늘에서 볼 수 있다. 황도 12궁 별자리들은 대부분 밝은 별로 이루어진 반면, 네 번째 별자리 게자리와 열두 번째 물고기자리는 어두운 별들로만 구성되어 있다. 특히 게자리는 밝고 화려한 별들이 많은 겨울 별자리들 속에 있어 더욱 초라하게 빛난다. 가장 밝은 별이 4등성으로 황도 12궁 중 제일 어두워 동서양 문화권에서 모두 불길한 별자리로 취급했다. 동양에서는 무덤이라는 뜻의 귀수 혹은 상여라는 의미의 여귀라고 일컬었으며, 서양에서는 '켄서Cancer'라고 부른다. '암cancer'은 암세포가 게다리같이 생긴 것에서 유래했다.

게자리(ⓒ천문우주기획)

고대 바빌로니아 점성술에서 게자리는 지하 세계의 입구를 상징함으로써 불행과 어둠의 동의어로 불리기도 했다. 게자리는 바다뱀자리인 히드라 옆에 있는데, 그리스 신화에서도 게가 히

드라의 은신처 옆 지하 세상의 문을 지키고 있다. 한쪽 다리를 잃은 게의 사체답게 눈에 잘 띄지 않고 음침한 별자리지만, 게자리에는 밤하늘에서 아주 유명한 프레세페 성단이 있다. 황소자리와 플레아데스 성단과 함께 가장 두드러진 이 성단은 별들이 촘촘히 모여 있어 갈릴레오는 '벌통 성단'이라고도 이름 붙였다.

게자리는 그리스 신화의 최고 영웅 헤라클레스와 관계가 있다. 헤라클레스는 광기에 사로잡혀 아내와 아이들을 죽이고, 이 죄를 씻기 위해 에우리스테스 왕 밑에서 노예 생활을 하게 된다. 그는 왕의 명을 받아 12가지 과업을 해결해야만 했는데, 그 두 번째 임무가 머리 9개 달린 물뱀 히드라를 죽이는 것이었다. 이때 헤라가 히드라를 돕기 위해 히드라와 같은 늪지대에 사는 거대한 게 카르키노스를 보내 헤라클레스의 발뒤꿈치 아킬레스건을 집게발로 물어뜯게 했다. 그러자 격분한 헤라클레스가 카르키노스의 한쪽 발을 짓밟아 부러뜨리고 죽여버렸다. 헤라는 자신의 임무를 수행하다 죽은 충성스러운 게를 불쌍히 여겨 하늘의 별자리로 만들어주었다. 다리 한쪽을 잃었기에 게자리 역시 다리가 한쪽밖에 없는 모양새를 하고 있다.

히드라와 괴물 게, 헤라클레스를 공격하다

헤라클레스의 12과업은 미술사에서 그림의 주요 소재로 사용되었다. 두 번째 과업인 히드라와 싸우는 장면 또한 자주 그려졌다. 헤라클레스는 물

뱀 괴수 히드라와 30일 동안이나 사투를 벌였다. 16세기 네덜란드 판화가 코르넬리스 코르트Cornelis Cort(1533~1578)의 동판화에서는 헤라클레스가 계속 새로 돋는 히드라의 머리를 쉴 새 없이 자르는 한편 왼쪽 발로는 게를 밟아 죽이고 있다. 화면 한쪽에서는 이올라우스가 히드라의 대가리를 불로 지져 새 머리가 자라 나오지 못하도록 고군분투하고 있다.

17세기 에스파냐의 화가 프란시스코 데 수르바란Francisco de Zurbarán(1598~1664)도 이 장면을 묘사했다. 그림 중앙에 위치한 헤라클레스가 화면을 대각선으로 가로지르며 몽둥이를 들고 내리치고 있다. 오른쪽 구석에 횃불을 든 사람은 이올라오스다. 이올라오스는 헤라클레스의 조카이자 동반자로 수많은 모험을 함께하며 그를 돕는다.

17세기 볼로냐의 화가 귀도 레니Guido Reni(1575~1642)의 작품도 눈여겨볼

코르넬리스 코르트, 〈레르네의 히드라를 죽이는 헤라클레스〉, 1565년

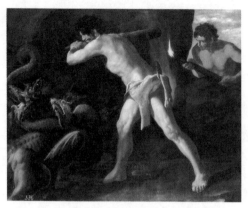

프란시스코 데 수르바란, 〈헤라클레스와 히드라〉, 1634년

만하다. 그는 이상적인 고전주의 화풍으로 신화, 종교 주제의 그림을 그린 당대의 거장이었다. 귀도 레니는 우아하고 이상적인 여성, 온화하고 섬세한 색채, 고요하고 차분한 분위기 등 라파엘로의 고전주의적 양식을 이었다. 한편, 격렬한 구성과 극적인 명암대비를 특성으로 하는 카라바조의 바로크 회화도 연구하고 받아들였다. 레니는 르네상스 고전주의를 근간으로 당대의 새로운 화풍인 바로크 양식을 조화롭게 통합해 독특한 화풍을 개발한 예술가였다.

〈레르네의 히드라를 죽이는 헤라클레스〉는 만토바 통치자 페르디난도 곤차가 빌라 파보리타의 방을 장식하기 위해 주문한 네 점의 시리즈 중 하나다. 네 점의 그림은 네수스에 의한 데이아네이라의 납치, 장작더미 위에서 타죽는 헤라클레스 등 모두 헤라클라스를 주제로 했다. 그는 이 그림에서 헬레니즘 조각을 연구하면서 배운 정교한 해부학, 인물의 움직임과 자세를 능숙하게 표현하고 있다. 헤라클레스는 물론이고, 시뻘건 입을 벌리며 위협하고 있는 히드라의 묘사도 매우 극적이고 정교하다.

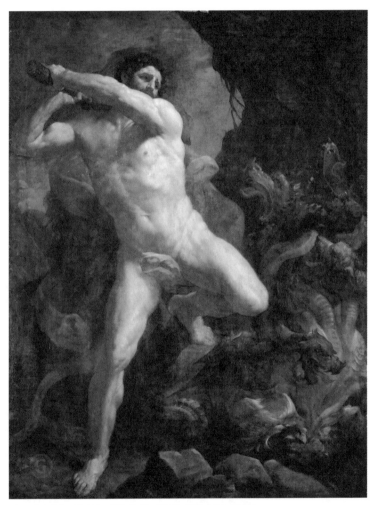

귀도 레니, 〈레르네의 히드라를 죽이는 헤라클레스〉, 1617~1621년

간섭하고 통제하는 어머니 헤라

그렇다면 헤라가 헤라클레스에게 게를 보내 히드라를 돕게 한 이유는 무엇일까? 아내와 자식을 살해한 헤라클레스를 응징하기 위함이라고는 했으나 사실은 그를 광기에 빠트려 살인을 저지르게 만든 것 역시 헤라였다. 제우스가 바람을 피워 낳은 자식인 것도 모자라 그에게 영웅적인 능력이 있다는 사실에 분개했기 때문이다. 제우스와 헤라 사이에 태어난 자녀들보다 제우스의 혼외자식들의 능력이나 됨됨이가 훨씬 뛰어났다. 그녀가 보기에 헤파이스토스는 손재주는 뛰어났지만 다리가 불편한 추남이었고, 전쟁의 신 아레스는 불같이 성급한 성격으로 실수가 잦았다. 이에 비해 인간 여성과의 사이에 난 헤라클레스는 힘이 세고 용맹했으며, 티탄족 여신 레토가 낳은 아폴론은 팔방미인형 미남이었고, 바다의 여신 메티스가 낳은 전쟁의 신 아테나는 아레스와 달리 지혜가 있었다.

한편으로는 헤라와 헤라클레스의 관계를 부모와 자식 간의 본질적 갈등 측면에서 생각해볼 수도 있지 않을까? 헤라는 헤라클레스의 양어머니이며, 비록 원한 것은 아니었지만 젖까지 먹인다. 제우스는 그녀의 분노를 잠재우기 위해 아기 이름을 '헤라의 영광'을 뜻하는 헤라클레스로 지었고, 헤라클레스도 헤라를 공경했다. 어쨌든 헤라와 헤라클레스는 모자지간인 것이다.

헤라가 헤라클레스에게 젖을 먹이는 장면을 묘사한 유명한 그림이 있다. 틴토레토Tintoretto(1518~1594)의 〈은하수의 기원〉이다. 이 작품은 신성로마제국 황제인 루돌프 2세의 프라하 궁전을 장식하기 위해 그린 네 개의 신화

소재 연작 중 하나다. 제우스는 테베의 왕 암피트리온의 아내 알크메네에게 남편으로 위장해 접근한 뒤 동침하여 헤라클레스를 낳는다. 헤라의 보복을 두려워한 알크메네가 아기를 성 밖에 버리자, 제우스가 데려가 헤라가 잠든 사이 몰래 젖을 빨게 한다. 잠에서 깬 헤라가 소스라치게 놀라 아기를 젖가슴에서 떼어내자 아기 헤라클레스가 어찌나 세차게 빨았던지 젖이 사방으로 분출한다. 하늘로 쏟아진 젖은 은하수가 되고, 땅으로 뻗은 젖은 흰 백합이 되었다. 헤라가 원하지 않았다 할지라도, 결과적으로는 아기

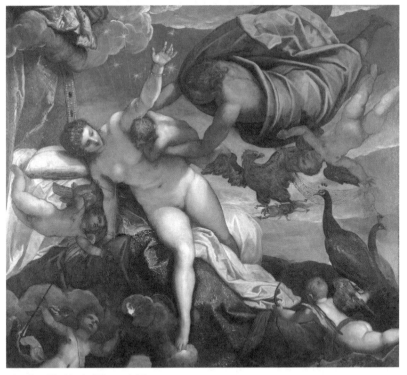

틴토레토, 〈은하수의 기원〉, 1575년경

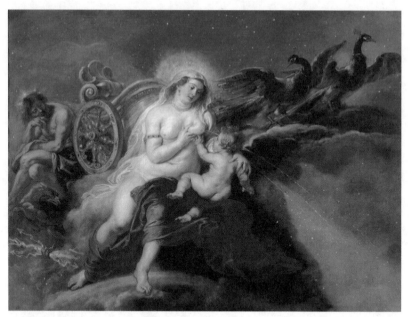

페테르 파울 루벤스, 〈은하수의 기원〉, 1636~1638년

헤라클레스에게 수유하는 어머니의 역할을 한 것이다.

반면 루벤스는 틴토레토와 달리 헤라를 헤라클레스에게 애정을 가지고 수유하는 어머니의 모습으로 그렸다. 그의 작품에서 헤라는 투명한 베일과 허벅지 부근에 살짝 걸친 붉은 옷자락 속에 드러낸 육감적이고 에로틱한 누드로 표현되었지만, 생명을 살리는 고귀한 모성의 아이콘이기도 하다. 루벤스와 틴토레토와 그림은 마치 어머니의 두 측면, 즉 자애롭고 사랑이 넘치는 어머니와 부정적인 어머니의 모습을 묘사한 것 같아 흥미롭다.

헤라클레스에게 가혹한 시련을 주고 끊임없이 괴롭혔다는 점에서 헤라

는 어머니는 어머니이되 파괴적인 어머니로 해석될 수 있다. 어머니는 자녀를 양육하고 보살피는 생명과 풍요의 근원이지만 한편으로는 어둡고 억압적인 존재다. 헤라가 보낸 게는 어머니의 부정적인 측면, 즉 자유와 독립을 찾아 나선 아들을 자신의 지배 아래 두려 하고 심지어는 파괴하는 어머니를 상징하는 존재다. 헤라클레스는 이런 어머니에게서 벗어나려는 영웅적인 자아를 상징한다. 어머니는 자식을 삶의 위험과 고통으로부터 보호하기 위해 통제하고 간섭하지만, 아이들은 고난과 도전을 통해서 배우고 성장할 수 있으며 스스로 독립적인 자아를 성취할 수 있다. 현실에서도 안전하게 보호한다는 구실로 주체적인 성장을 막고 자녀를 질식시키는 어머니들이 있다. 그들은 자식에 대한 소유욕이 강하고 늘 과잉보호하려고 한다.

우리 전래 동화 '해와 달이 된 오누이'에서도 자식의 성장 과정에 부정적 영향력을 행사하는 어머니의 모습이 나타난다. 산고개에서 만난 포악한 호랑이가 떡장수 어머니에게 '떡 하나 주면 안 잡아먹지'라고 하자 아이들에게 닥칠 위험한 순간을 시간적으로 유예하기 위해 떡을 하나씩 던지는 어머니는 숭고한 모성을 가진 따뜻하고 자애로운 어머니다. 반면, 어머니를 죽여 치마저고리를 빼앗아 입고 어머니로 가장해 아이들을 찾아간 호랑이는 부정적인 어머니의 측면을 표상한다. 사실 떡장수 어머니와 호랑이는 동일 인물이다. 어머니는 아이들에게 호랑이 엄마로 변하곤 하지 않는가. 오누이는 호랑이를 피해 동아줄을 타고 하늘로 올라갔고, 호랑이는 썩은 줄에 매달려 끝까지 쫓아가려다 수수밭에 떨어져 죽는다. 어머니를 극복해야 성장할 수 있기 때문에 호랑이로 상징된 어머니는 반드시 죽어야만 하

는 것이다. 오누이가 하늘의 빛나는 해와 달이 되는 것은 어머니에게서 독립해 성숙한 자아를 찾는 것을 뜻한다. 그러나 한편 호랑이는 어머니인 동시에 아버지이기도 하다. 아버지는 어머니보다 훨씬 위압적이고 폭력적인 존재일 수 있다. 이렇게 보면, 호랑이는 어린이에게 부정적 모습으로 비친 부모다. 현실에서 일어나는 수많은 아동학대 사건도 우리가 외면하고 싶은 부모의 어두운 측면의 한 모습이라고 볼 수 있지 않을까.

어머니의 부정적인 모습은 전 세계의 신화나 민담 설화에서 찾아볼 수 있다. 백설공주, 신데렐라, 헨젤과 그레텔 등 옛이야기에 등장하는 나쁜 계모들도 원작에서는 본래 친모였다. 그러던 것이 17세기 프랑스 문학가 샤를 페로와 19세기 독일 민속학자 그림 형제가 민담을 수집, 편집하며 어둡고 잔인한 이야기를 순화하는 과정에서 계모로 수정되었던 것이다. 그 시대의 중산층 가치관으로는 악한 어머니를 친모라고 하기가 불편했기 때문이다. 어머니는 어린이가 전적으로 의지할 사랑의 대상인 동시에 자신의 어머니가 계모일지도 모른다고 상상할 만큼 갈등과 상처를 경험하게 하는 이원적 존재다. 또한 성장 과정에서 주체적인 홀로서기와 자유로운 독립을 가로막는 방해물이기도 하다. 계모가 아니라도 어머니라는 존재 자체는 충분히 어린이에게 부정적 요소로 작용할 수 있다. 이렇게 보면, 헤라와 헤라클레스의 불화와 대립은 헤라가 의붓 어머니이기 때문만은 아닌 것 같다.

사자자리

LEO

자아에 대한 승리

네메아의 사자와 헤라클레스

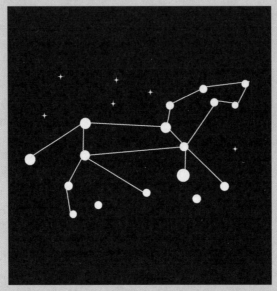

사자자리

헤라클레스의 첫 과업은 네메아의 사자를 죽이는 것이었다.
이는 에고에 대한 승리를 상징한다.
제우스는 사자자리를 별자리로 만들어
헤라클레스의 용맹함을 모두가 기억하게 했다.

　사자자리는 별자리 이름과 형태가 아주 그럴듯하게 들어맞는 별자리로, 사자가 동물의 왕다운 위용으로 밤하늘을 지키고 있는 모습이다. 페르시아, 시리아, 인도, 바빌로니아 등의 고대 국가에서도 모두 이 별자리의 이름을 사자라고 불렀다. 그리스 신화에서는 제우스가 네메아의 사자를 죽인 아들 헤라클레스의 업적을 자랑스럽게 여겨 그 용맹함을 기리기 위해 하늘로 올려 사자자리로 만들었다고 한다.

　사자자리를 이루는 별들은 1등성인 알파별 레굴루스를 비롯해 모두 1~4등성으로 매우 밝다. 레굴루스는 '작은 왕'이라는 뜻으로, 고대 페르시아에서 하늘의 네 수호자로 불린 '네 개의 황제별' 중에서도 우두머리로 여겨졌다. 서양 점성술에서는 이 별 아래에서 태어난 이는 부와 명예, 권력을 모두 얻는다고 믿었다. 매년 11월 이 근방에서 유성우를 볼 수 있다.

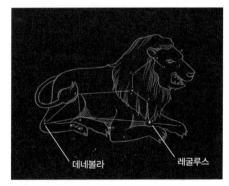

사자자리(ⓒ천문우주기획)

피로에 지친 슈퍼히어로

신화에서 사자자리의 주인공은 '네메아의 사자'다. 이 사자는 트레토스 산의 네메아 골짜기에 살며 그 인근 마을과 멀리는 티린스와 미케네 지방에까지 출몰해 사람과 가축을 죽였다. 눈에서 번갯불과 불꽃을 내뿜는 100개의 용 머리와 거대한 뱀 하반신을 가진 괴물 티폰과 여성의 상반신과 뱀의 하반신을 가진 에키드나의 자식이라고도 하고, 머리가 2개 달린 개의 모습을 한 오르토스와 에키드나의 자식이라고도 한다. 부모가 누구든 끔찍한 괴물들의 자손이니 네메아의 사자 역시 가공할 존재임에는 틀림없다.

헤라클레스의 유명한 12과업 중 첫 번째가 바로 이 네메아의 사자를 죽이는 것이었다. 네메아의 사자는 공격을 받을 때마다 입구가 두 개인 동굴로 도망쳐버리는 데다 그 가죽은 어떤 칼이나 화살, 창으로도 뚫리지 않아 도무지 처치할 수가 없었다. 그러자 헤라클레스는 동굴 입구 하나를 바위로 막고 반대편 입구에서 자신의 올리브 나무 몽둥이로 사자의 머리를 일격한 후 목을 졸라 죽였다. 사자를 죽인 후 가죽을 벗기려 했지만 어떤 도구로도 도저히 찢을 수가 없어 전전긍긍하다가 사자 발톱을 사용해 겨우 벗겨내고 갑옷으로 입고 다녔다. 이 때문에 헤라클레스는 많은 예술작품에서 가죽을 뒤집어쓴 모습으로 묘사된다. 네메아 사자의 가죽이 헤라클레스의 독특한 시그니처 패션이 된 것이다. 헤라클레스 이야기는 사람들이 가장 좋아하는 영웅신화였기에 그리스의 도기 그림이나 대리석, 청동 조각, 루벤스나 수르바란 같은 후대 미술가들의 작품 속에서 수없이 재현되었다.

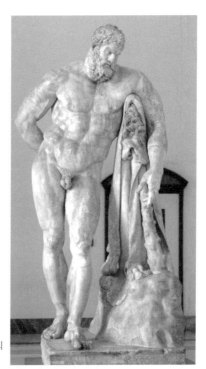

리시포스의 〈파르네세 헤라클레스〉를 글리
콘이 대리석으로 모사, 기원전 211~217년

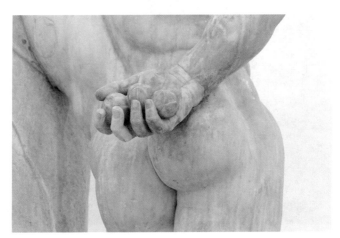

〈파르네세 헤라클레스〉의 뒷면

〈파르네세 헤라클레스〉 조각상은 알렉산드로스 대왕의 궁정 미술가였던 리시포스의 청동상(기원전 4세기경)을 아테네의 조각가 글리콘이 대리석 조각(3세기경)으로 모사한 것이다. 1546년에 로마의 카라칼라 목욕탕에서 발견되었는데, 나중에 파르네세 궁 안뜰로 옮겨져 오랫동안 이곳에 있었기 때문에 〈파르네세 헤라클레스〉로 불린다. 현재는 나폴리 고고학 박물관이 소장하고 있다.

3.5미터에 이르는 거대한 크기와 과도한 근육 덩어리가 보는 이를 압도한다. 사람들이 상상하는 헤라클레스라는 신화 속 영웅의 이미지를 정말 그럴듯하게 재현했다. 리시포스의 헤라클레스 청동상은 고대에 가장 많이

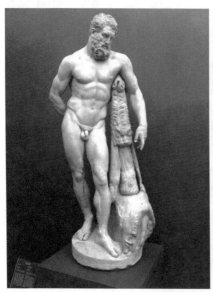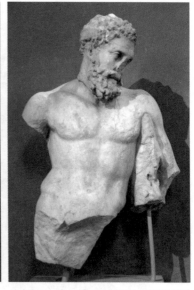

우피치 미술관에 소장된 2세기의 헤라클레스 조각상 살라미스의 김나지움에서 발견된 2세기의 헤라클레스 조각상

모사된 작품 중 하나로 원본은 소실되었다. 현재 살아남은 50개 이상의 사본 중 가장 유명한 것이 바로 〈파르네세 헤라클레스〉다. 미술사학자들은 리시포스의 원작은 198쪽의 두 사본처럼 좀더 자연스러운 모습이었을 것으로 판단한다. 몸이 가늘고 우아하며, 근육은 있지만 비현실적으로 묘사되지는 않았고, 얼굴 표정에서 지치고 피곤한 느낌이 전해진다. 반면, 〈파르네세 헤라클레스〉는 신체가 훨씬 우람하고 튼튼하며 근육은 심하게 울퉁불퉁한 과장된 형상이다. 표정 역시 더 근엄한 모습으로 표현되어 있다. 아마도 화려하고 역동적인 헬레니즘 미술, 그리고 로마 양식의 영향 때문일 것이다. 이 조각상에서 헤라클레스는 네메아의 사자 가죽으로 덮인 몽둥이에 왼팔을 두른 채 몸을 기대고 있다. 근육질로 이루어진 강건한 육체와 대조를 이루는 힘 없이 축 처진 표정은 그가 과업을 수행하느라 많이 지쳤음을 보여준다. 제아무리 헤라클레스라도 인간적 한계를 가진 영웅이라는 것을 말하는 듯하다.

등 뒤로 돌린 헤라클레스의 오른손에 쥐어진 사과 세 알은 헤스페리데스의 황금 사과 따오기 과업을 의미한다. 황금 사과는 가이아가 제우스와 헤라의 결혼 선물로 보낸 가지에서 열린 것이다. 헤라는 불멸의 황금 사과를 헤스페리데스 세 자매와 용 라돈에게 지키게 했다. 사과를 따러 가는 여정에서 헤라클레스는 바위산에 묶여 독수리에게 영원히 간을 쪼아 먹히는 형벌을 받고 있는 프로메테우스를 구해주고, 아틀라스를 이용해 사과를 따오게 하라는 조언을 듣는다. 그의 말대로 헤라클레스는 제우스에 대항한 죄로 대양에서 하늘을 들고 서 있는 벌을 받은 티탄족 아틀라스에게 자신이

하늘을 떠받치고 있을 테니 사과를 따와 달라고 부탁한다. 아틀라스가 사과를 따오자 헤라클레스는 그를 속이고 황금 과일을 가지고 도망친다. 이것이 12과업 중 11번째였으니, 저런 피로한 모습이 나올만 하지 않은가.

영적인 초인 헤라클레스

수르바란은 그만의 독특한 영적 신비주의로 헤라클레스가 네메아의 사자와 싸우는 첫 번째 과업 장면을 담아냈다.

수르바란은 가톨릭교회 세력이 지배하는 반종교개혁적인 세비야에서 활동했다. 독실한 가톨릭 수호자로서 주로 수도사, 수녀, 순교자를 그린 종교적 그림을 제작했다. 그의 작품들은 숭고하고 묵상적인 가톨릭의 영적 무드를 강하게 보여준다. 〈네메아의 사자를 죽이는 헤라클레스〉와 〈칼페 산과 아빌라 산을 분리하는 헤라클레스〉는 종교적 모티프가 아닌 그리스 신화를 소재로 한 것이지만, 빛과 어둠의 강렬한 대조로 인해 그의 종교화에서 나타나는 특유의 엄숙하고 신비로운 분위기를 보여준다. 이러한 키아로스쿠로는 수르바란의 그림에서 일관되게 보이는데, 수르바란Zurbarán이라는 이름도 '카라바조Caravaggio'의 스페인어로서, 카라바조처럼 키아로스쿠로를 그의 작품의 주요 요소로 사용했기 때문에 붙여진 것이다. 수르바란의 어두운 톤의 색조는 카라바조보다 더 내면적이고 종교적인 느낌을 준다.

그의 그림에 두드러지게 나타나는 명암 대비는 정신과 육체의 대결, 그

프란시스코 데 수르바란, 〈네메아의 사자를 죽이는 헤라클레스〉, 1634년

프란시스코 데 수르바란, 〈칼페 산과 아빌라 산을 분리하는 헤라클레스〉, 1634년

리고 정신의 승리를 의미한다. 한편, 레슬링하는 헤라클레스와 사자의 모습이나 두 산을 떨어트려 놓으려고 허리를 굽혀 힘을 쓰는 모습이 매우 단순명료한 형태로 표현되어 있다. 배경 역시 단순화되어 별다른 특징이 없고 매우 어둡다. 이렇듯 전체적으로 간결하고 소박한 형태와 어두운 색조는 수르바란의 특징인 고요하고 명상적인 분위기를 창출해낸다. 같은 주제의 작품에서 다른 화가들이 인간 영웅과 괴물 사자의 물리적·육체적 전투에 더 초점을 맞춘 것과 달리, 수르바란은 헤라클레스의 정신적 승리, 혹은 영적인 승화의 과정을 암시하려 한 것 같다.

강인한 근육질 초인 헤라클레스

네메아 사자와 헤라클레스의 싸움 주제는 루벤스의 그림에도 등장한다. 울퉁불퉁 근육질 누드의 헤라클레스 발밑에 턱이 벌어진 호랑이가 깔려 있고 옆에는 인간의 두개골이 나뒹군다. 루벤스는 통통하고 감각적인 여성 누드로 유명하다. 19세기에 가서는 그의 작품 속 여인들의 모습에서 유래한, 살집이 있는 풍만한 여성을 지칭하는 '루베네스크Rubenesque'라는 용어까지 만들어졌다. 루벤스는 건장한 근육형 남성 누드에도 관심이 많았다. 그는 성서와 신화 속 영웅이나 왕, 지도자 등 강력한 남성을 주제로 하여 격렬한 신체적 움직임과 용맹성을 보여주는 남성 누드를 그렸다. 적과 싸우는 헤라클레스 역시 루벤스에게는 더할 나위 없이 훌륭한 남성 모델이었다.

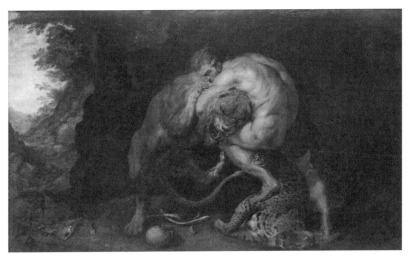

페테르 파울 루벤스, 〈헤라클레스와 네메아의 사자〉, 1615년

1615년작 〈헤라클레스와 네메아의 사자〉에서는 곤봉을 들고 곧장 사자를 향해 돌진한 헤라클레스가 좁은 동굴 안에서 사나운 사자의 발톱을 피해가며 목을 졸라 죽일 때까지 격렬하게 씨름하는 모습을 담았다. 루벤스는 인간과 광포한 짐승의 레슬링 경기를 묘사하는 데 아주 창의적이고 이상적인 포즈를 찾아낸 듯하다. 몸을 약간 구부린 채 왼팔로 사자의 머리를 조여 부수는 헤라클레스의 안정적인 자세는 힘의 우세를 실감나게 보여준다.

인간의 에고를 은유하는 네메아의 사자

많은 문화권에서 사자가 상징하는 가장 일반적인 특성은 왕의 위엄, 힘, 용기, 권위다. 그러나 그리스 신화에서는 이 동물을 헤라클레스에 의해 죽임당하는 초자연적인 힘을 지닌 사악한 사자로 등장시킨다. 피상적으로 보면, 헤라클레스의 12과업의 여정은 한 영웅이 괴물들을 물리치는 이야기, 할리우드 대작영화나 인터넷 게임에서 차용될 만한 흥미진진한 오락 판타지다. 그러나 그 심층에는 심리적·문화적 상징이 보물처럼 무궁무진 숨겨져 있다.

헤라클레스가 길고 힘든 노역에서 첫 번째로 처리해야 하는 네메아의 사자 퇴치는 자아에 대한 승리를 상징한다. 백수의 왕 사자는 인간의 에고ego를 연상시킨다. 사자의 강력한 힘과 용맹성은 자부심, 혹은 자존심으로 연결된다. 얼핏 긍정적으로 보이지만, 한편 이러한 것들은 이기심과 오만함, 독선의 이웃이기도 하다. 인간의 허영심과 잘못된 믿음은 어떤 무기에도 뚫리지 않는 네메아 사자의 두꺼운 가죽같이 질기고 단단한 방어 장벽층을 만들어 이를 깨트리려는 어떤 시도도 막아버린다. 이는 진정한 자아, 영적 자아로 발전하는 것을 방해한다. 그러나 칼이나 창으로도 찢지 못하는 가죽을 사자의 발톱으로 잘라냈다는 사실은 우리가 자신의 고치 안에 스스로를 해체할 씨앗을 품고 있다는 것을 암시한다. 사자 가죽을 벗겨내 들고 있는 헤라클레스는 에고를 극복하고 한층 더 성장한 인간의 모습을 상징한다. 고집 세고 편협한 자아를 이겨내야 비로소 어떤 일을 해결할 수 있고

스페인 리리아(발렌시아)에서 발견된 헤라클레스의 12과업 모자이크, 3세기

계속 앞으로 나아갈 수 있다. 네메아 사자를 죽이는 일이 12과업 여정에서 첫 번째 과제가 된 이유다.

한편 이러한 괴물 퇴치는 한 인간의 자아 찾기 여정이자 인류의 문명화 과정에 대한 알레고리이기도 하다. 네메아의 사자를 비롯한 괴물 뱀, 괴수 새, 반인반수는 과학이 발달하지 못했던 시대의 초기 인류가 자연에 대해 가졌던 원시적 공포감과 경외심을 형상화한 것이다. 따라서 헤라클레스가

이런 가공할 존재들을 모두 처치했다는 것은 인류가 이제 만물의 영장으로서 자연을 통제할 수 있는 충분한 자신감을 갖게 되었음을 은유한다.

궁수자리

SAGITTARIUS

이성으로 본능을 제압할 수 있을까?

반인반마 켄타우로스

궁수자리

케이론은 방탕한 다른 켄타우로스와는 달리
의술과 궁술에 능하고 수많은 영웅을 길러낸 현자다.
별자리가 되어서도 오리온을 죽이려 한 전갈이
말썽을 일으키지 못하도록 활을 겨눠 하늘의 질서를 지킨다.

궁수자리는 황도 12궁의 하나이며 전갈자리의 동쪽, 염소자리의 서쪽에 있는 별자리다. 고대인들은 이 별자리를 활을 당기는 켄타우로스의 모습, 즉 켄타우로스 현인 케이론으로 생각했다. 사실 이 별자리의 생김새가 반인반마 켄타우로스처럼 보이지는 않는다. 그보다는 오히려 물이 끓는 주전자에서 김이 내뿜어져 나오는 것 같다고 하여 '주전자 별', 혹은 '우유 국자'라고도 부른다.

우리나라에서는 궁수자리 전체를 보기가 힘들고 윗부분만 비교적 잘 보인다. 이 부분은 주전자 형태의 손잡이와 뚜껑을 이루는 별들인데, 그 전체적인 모양이 북두칠성과 매우 비슷하다. 동아시아에서는 중앙의 밝은 별 여섯 개가 국자 모양의 북두칠성과 비슷하다 하여 남두육성이라고 부른다. 중국 점성술에서는 북두칠

궁수자리(ⓒ천문우주기획)

성을 죽음을 결정하는 별, 남두육성은 탄생을 결정하는 별로 보고, 사람이 태어나면 북두 신선과 남두 신선이 서로 상의해서 그 사람의 수명을 정한다고 한다.

신화 속 궁수자리의 주인공 케이론은 의술, 음악, 사냥, 예언 등 다양한 분야에 능통한 현인이었으며 불사의 운명을 타고났다. 그런데 뜻하지 않은 불운으로 죽음에 이르게 된다. 헤라클레스와 시비가 붙은 켄타우로스족이 힘에 부쳐 케이론이 살고 있는 동굴로 도망쳤는데, 이들을 뒤쫓아 온 헤라클레스가 실수로 케이론의 무릎에 화살을 쏜 것이다.

헤라클레스의 화살은 레르네의 독사 히드라의 피를 바른 독화살이었기에, 케이론은 극심한 고통을 끝내는 방법은 오직 죽는 것뿐이라고 생각하고 제우스에게 그의 불멸성을 없애달라고 간청했다. 이에 제우스는 독 중 독으로 영원히 고통받아야 하는 케이론을 불쌍히 여겨 죽을 수 있게 해주었고, 수많은 영웅을 길러낸 그의 업적을 기리기 위해 하늘에 올려 궁수자리로 만들어주었다. 그리스 신화에 따르면, 케이론이 별자리가 되어서도 활을 겨누고 있는 이유는 용사 오리온을 죽이고 그 공으로 성좌가 된 전갈이 하늘에서 말썽을 일으켰을 때 곧바로 쏘아죽일 수 있도록 하기 위함이라 한다.

출생은 미천해도 삶은 고귀하게

케이론은 우라노스와 가이아의 아들이자 제우스의 아버지인 크로노스가 아름다운 바다 요정 필리라에게 접근해 낳은 자식이다. 필리라는 대양의 신 오케아노스와 양육의 여신 테티스 사이에 태어난 총 3,000명의 딸들인 오케아니데스 중 한 명이다. 케이론이 반인반마의 모습으로 태어난 것은 어머니 필리라가 크로노스의 겁탈을 피하려고 암말로 변신해 있던 상태에서 잉태되었기 때문이다. 혹은 크로노스가 아내 레아에게 발각되지 않으려고 종마로 변신했기 때문이라는 설도 있다.

필리라는 원래 원치 않았던 데다 모습마저 괴물 같은 아기를 낳자 혐오감을 느껴 케이론을 산에 버리고, 신들에게 간청해 자신은 보리수 나무로 변신해버렸다. 한편, 태양신 아폴론은 케이론을 가엾게 여겨 데려다 키우며 동물의 본성을 억누르고 고귀하게 살아갈 수 있는 품성을 길러주었다. 아폴론은 케이론에게 예언과 신탁, 치유, 음악, 노래와 시, 양궁을 가르쳤고, 아폴론의 쌍둥이 남매 아르테미스도 양어머니로서 교육을 담당했다.

이런 이유로 케이론은 기품과 지혜, 의학 지식, 음악과 무예에 능한 학자이자 존경받는 교사가 되었다. 그는 헤라클레스, 페르세우스, 이아손, 테세우스 등 그리스 신화 속 수많은 영웅의 스승으로서 그들에게 말타기, 활쏘기, 레슬링, 달리기, 창던지기 등을 가르쳤다.

같은 반인반마 종족이지만, 케이론은 난폭하고 야만적인 다른 켄타우로스들과 판이했다. 네 개의 말 다리를 가진 켄타우로스족과는 달리, 케이론

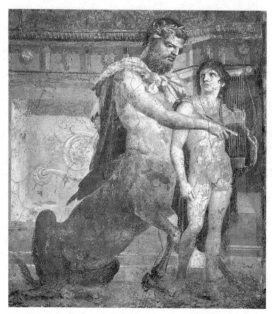

헤르쿨라네움 프레스코화 〈아킬레스를 교육하는 케이론〉, 1세기

은 처음에는 말의 앞다리가 아닌 인간의 다리를 가졌고 뒷다리만 말 형체였
다. 켄타우로스들이 뾰족한 귀와 거친 머리카락을 지닌 반면, 그의 얼굴은
강인함과 고전적인 아름다움을 갖고 있다. 그림 속에서 케이론은 종종 월
계관을 쓴 형상으로 묘사되며, 문명화된 존재임을 나타내기 위해 옷을 입고
있다.

이렇듯 케이론이 다른 말인간들과 출생부터 차이가 나는 혈통을 이어받
았기 때문에 훌륭한 외모와 품성을 지녔다는 그리스 신화의 설정은 사회계
급에 따라 인간을 보는 고대 그리스인의 가치관을 보여준다. 당시 그리스

는 청동기 시대로서 지배층과 평민으로 계급이 분화된 사회였다. 또한 아폴론의 교육을 받고 야수였던 케이론이 문명화되었다는 스토리는 고대 그리스인이 교육의 중요성을 깊이 인식하고 있었음을 말한다.

케이론의 모습은 고대의 많은 조각상, 도자기 그림, 벽화에서 나타난다. 일반적으로 그는 현명하고 신중한 모습의 인물로 묘사된다. 케이론은 잔인하고 폭력적이며 날고기를 먹고 약탈을 일삼는 그의 종족과 전혀 달랐다. 그래서 그리스의 화병 화가들은 그를 다른 켄타우로스와 구분하기 위해 말의 뒷다리 두 개 외에는 완전히 인간의 모습을 한 존재로 표현하기도 했다. 케이론을 그린 고대의 가장 유명한 벽화는 헤르쿨라네움(79년 베수비오 화산이 폭발할 때 파괴된 이탈리아 고대 도시)에서 발견돼 현재 나폴리 국립미술관이 소장하고 있는데, 케이론이 아킬레스에게 리라 연주법을 가르치는 장면이 그려져 있다. 미술사에서 케이론은 특히 트로이 전쟁의 영웅 아킬레우스를 교육하는 엄격하면서도 아버지같이 다정한 모습으로 자주 등장한다.

케이론과 아킬레스의 멘토십 로맨스

케이론은 소년이 남자가 되는 데 필요한 기술과 교양, 품성을 교육했다. 그는 결혼했지만, 젊은 제자들에 대한 애정이 깊었다. 신화 속의 이 사랑은 단순한 스승과 제자 사이의 순수한 관계가 아니라 동성애적인 요소가 있음을 간과할 수 없다. 고대의 신화와 예술, 문학 작품 속의 자유분방한 섹슈

얼리티는 중세의 기독교 학자들에 의해 체계적으로 말살되었다. 그러나 수 세기에 걸쳐 검열과 각색이 이뤄졌음에도 동성애의 파편들이 여전히 남아 있는 것을 보면 동성애가 당시에 그만큼 일반적인 현상이었음을 말해주는 것이다.

'페데라스티Pederasty'는 원래 성인 남성과 소년 간의 성행위를 뜻하는 고대 그리스의 성 관습이었다. 지금은 그 의미를 남성 동성애로 확대해 사용하고 있다. 남성의 동성애는 사회적으로 널리 인정되고 심지어 가장 고귀한 사랑의 형태로 권장되었다. 이로 인해 수염이 있는 장년의 남성과 아직 수염이 없는 어린 소년 간의 키스 장면이 묘사되어 있는 그리스 화병도 흔히 발견된다. 반면 남녀 간의 키스 그림은 거의 없다. 이성애적 사랑을 공공연하게 드러내는 것은 윤리적으로 문제가 되었기 때문이다. 중세 기독교 시대에 오면서 동성애가 금기시된 이래 근대에 이르기까지 죄악의 상징처럼 여겨졌지만, 당시에는 성인 남성의 지식과 지혜가 이러한 관계를 통해 소년들에게 전수되므로 궁극적으로 사회 발전에 기여한다고 생각했다. 이것이 고대 그리스 사람들이 동성애가 단지 육체적 기쁨뿐 아니라 정신적 숭고함을 지녔다고 생각한 이유다. 케이론과 아킬레스도 멘토십 로맨스 관계에 있었다고 볼 수 있다.

장 밥티스트 르뇨Jean-Baptiste Regnault(1754~1829)는 프랑스 신고전주의 화가로, 이상적인 고전 미술 양식보다는 사실주의적 묘사에 치중했기 때문에 그의 그림에서는 영웅적인 긴장감이 덜하다. 귀도 레니의 아름답고 섬세한 색채, 선명한 형태 및 우아함에 깊은 영향을 받은 르뇨는 프랑스 신고전

주의에 레니의 감각적인 양식을 융합
했다. 1782년작 〈케이론의 아킬레스
교육〉에는 뒤에 설명할 귀도 레니의
〈데이아네이라의 납치〉에서도 볼
수 있는 완벽한 색채, 몸통의 구불거
리는 아라베스크 선 형태가 그대로 엿
보인다.

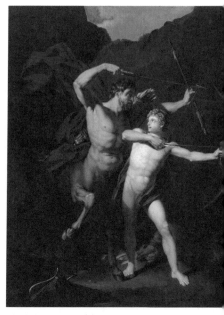

장 밥티스트 르뇨, 〈케이론의 아킬레스
교육〉, 1782년

　이 그림은 케이론이 유아기부터 키
우고 멘토링한 아킬레스에게 활쏘기
를 가르치는 장면을 묘사한다. 많은
그리스 왕자와 신의 아들이 케이론에
게 보내져 교육을 받았다. 어린 아킬
레스의 활쏘기 수업은 훗날 그가 트로
이 전쟁에서 발뒤꿈치에 화살을 맞아 죽게 되는 운명을 암시한다. 장년 남
성으로 묘사된 케이론이 매우 친밀한 관계 속에서 사춘기 소년 모습의 아
킬레스에게 수업을 하고 있다. 보기에 따라 멘토십 로맨스 같기도 하고, 단
지 아버지 같은 자상함으로 제자를 교육하는 스승 같기도 하다.

　사랑에는 많은 형태가 있다. 동성애에 대해 비정상이라는 선입견의 안경
을 벗어버리면 비로소 보인다. 동물의 세계, 그리고 우리 인간의 역사에서
도 이미 충분한 사례가 있다. 인간의 다양한 성적 특성을 정상과 비정상으
로 이분하는 것에는 무리가 따른다. 고대 그리스 사회의 성문화에서도 볼

수 있듯이, 결국은 사회문화적인 가치관이 정상과 비정상을 나누는 것이기
때문이다.

야만·본능·방종의 상징 켄타우로스

켄타우로스족은 케이론과는 다르게 대체로 저열한 품성과 본능적 욕망
을 가지고 있다. 사람들은 왜 인간의 상체와 말의 하체를 가진 이토록 기이
한 생물체의 형상을 생각해낸 것일까? 고대 그리스인이 반인반마의 신화를
만들어낸 것은 말에 올라탄 스키타이족을 보고 느낀 충격과 공포의 결과라
고 한다. 땅에 서 있는 사람의 입장에서 말에 탄 사람이 무시무시한 속도로
공격해 들어올 때 어떤 두려움을 느낄지 생각해보면 이해할 수 있다.

유라시아 초원지대의 유목민족인 스키타이족은 뛰어난 기마술을 가진
호전적인 전사였다. 그들은 적의 피를 마시고 머릿가죽을 벗겨 냅킨으로
사용했다고 할 만큼 악명이 높았다. 이런 이미지들이 그리스인에게 야만적
이고 거친 켄타우로스 종족의 이야기를 상상하도록 했을 것이다. 고대 그
리스의 역사가 헤로도토스는 『역사』에서 "나는 다른 점에서는 스키타이족
이 훌륭하다고 생각하지 않지만, 그들은 한 가지 점에 있어서는 모든 부족
을 능가한다.…… 말타기와 활쏘기에 능하고 농경이 아니라 목축으로 살
아가는 그들이 어찌 불패의 부족이 되지 않을 수 있겠는가?"라고 서술한 바
있다.

한편, 고대 그리스인은 일반적으로 자신들이 문명인이며 다른 지역의 사람들은 야만인이라는 인식을 갖고 있었다. 그들은 개개인이 평등한 민주 시민사회인 자신들의 도시에 대한 자부심이 강했고, 도시 바깥의 전제군주 체제하에 사는 사람들은 미개인이며 노예와 다를 바 없다고 믿었다. 켄타우로스 같은 반인반수의 상상적 존재는 고대 그리스인의 이런 믿음에서 나온 것이리라.

그렇다면 켄타우로스 종족은 케이론과 어떻게 다를까? 그리스 신화에 따르면, 켄타우로스족은 그리스 테살리아의 왕 익시온의 후예라고 한다. 어느 날 올림포스 산에서 열리는 신들의 잔치에 동석한 익시온이 헤라를 보고 음심을 품는다. 이를 눈치챈 제우스가 헤라의 모습으로 변신한 구름의 님프 네펠레를 대신 보내 동침하게 한다. 그 사이에서 태어난 자손이 바로 켄타우로스족이다. 켄타우로스는 광활한 들판에 모여 사는데 성질이 난폭하고 술을 좋아해 디오니소스 무리와 어울려 추태를 부리기도 한다. 이 점에서 사티로스와 비슷하다. 라피타이족과 켄타우로스의 싸움, 켄타우로마키아Centauromachia는 이들의 특성을 잘 보여주는 이야기다.

고대 로마 시인 오비디우스는 『변신 이야기』에서 켄타우로마키아를 극적인 서사로 묘사했다. 라피타이족의 왕인 페이리토스는 자신의 결혼식에 이웃인 켄타우로스족을 초대했다. 그런데 피로연에서 에우리티온이라는 켄타우로스가 술에 만취해 신부 히포다메이아에게 갑자기 달려들어 머리채를 휘어잡고 납치하려고 했다. 이를 본 다른 켄타우로스들도 야성이 발동해 그만 자제력을 잃고 다른 여성 하객들을 집단적으로 낚아채 가려 했고,

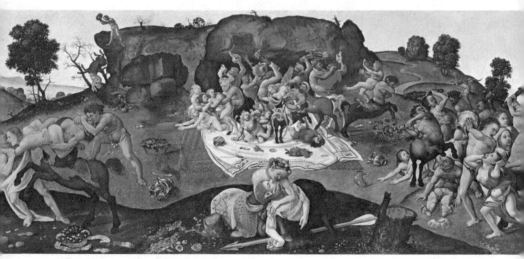

피에로 디 코시모, 〈라피타이족과 켄타우로스의 싸움〉, 1500~1515년경

이에 격분한 라피타이인들과 유혈이 낭자한 패싸움이 벌어졌다. 싸움에서
패한 켄타우로스들은 거주지인 테살리아의 펠리온 산에서 쫓겨나 그리스
각지로 뿔뿔이 흩어졌다. 이렇듯 켄타우로스족은 과도한 성욕과 난폭한 성
격 탓에 적의를 품은 이들에게 피살되는 경우가 많았다.

켄타우로마키아 장면은 피에로 디 코시모Piero di Cosimo(1462~1522)의 그림
에 잘 묘사되어 있다. 그는 피로연 장소를 동굴로 서술한 오비디우스의 시
를 각색해 야외로 바꾸어 그렸다. 코시모의 그림에서는 어떤 종교적이고
도덕적인 메시지가 읽힌다. 그는 당시 피렌체의 도덕적 황폐함을 격렬하게
비판했던 도미니크 수도회 수사 사보나롤라를 추종했는데, 범법적이고 야
만적인 켄타우로스족이 초래한 잔인한 난투극에 빗대 도시의 윤리적 타락

을 묘사하려 했을지도 모른다. 화면 중앙에는 종족 간의 치열한 전투와 폭력적인 강탈 장면이 어지럽게 얽혀 있고, 화려한 흰 식탁보 위에 차려졌던 구운 닭고기, 굴, 과일, 포도주, 식기 등은 여기저기 흩어져 난장판으로 뒹굴고 있다. 캔버스의 오른쪽에 머리채를 잡힌 채 푸른 드레스가 찢겨 흰 살이 드러난 여인이 히포다메이아다. 특히 눈에 띄는 장면은 한가운데 켄타우로스 실라로스를 안은 그의 아내 히로노메가 마지막 키스를 하고 있는 모습이다. 그녀는 결혼식에 참석한 유일한 여성 켄타우로스로 죽은 남편을 따라 자신의 몸에 창을 찔러 자살한다.

그리스 신화는 단순한 이야기가 아니라 인간의 본질과 특성을 설명하는 원형이다. 켄타우로스는 야만성, 혼돈, 방종을 상징한다. 아마도 이들은 우리 인간이 이성과 판단력을 잃고 본능에 따를 때 맞닥뜨리는 위험한 격정과 폭력성에 대한 은유가 아닐까? 케이론과 마찬가지로, 켄타우로스의 모습은 그리스 도자기와 조각, 르네상스와 바로크 회화에 자주 등장한다.

헤라클레스의 아내를 탐한 네소스

귀도 레니는 〈데이아네이라의 납치〉에서 남의 아내를 강탈하려는 야만적인 열정의 화신 네소스의 모습을 통해 켄타우로스의 특성을 잘 보여준다. 라피타이족과의 전쟁에서 진 켄타우로스들 중 하나인 네소스는 에우에노스 강의 나룻배 사공이 되었다. 『변신 이야기』에 따르면, 절세 미녀 데이

아네이라와 결혼한 헤라클레스가 트라키아로 가던 길에 강을 건너게 되자 네소스에게 신부를 맡긴다. 그런데 데이아네이라의 미모에 반한 네소스가 아직도 정신을 못 차리고 그녀를 납치하려 한다. 이에 헤라클레스는 곧장 자신이 죽인 히드라의 피가 묻은 독화살을 쏘았고, 네소스는 죽어가면서도 복수하기 위해 히드라의 독에 오염된 자신의 피를 '사랑의 묘약'이라 속여 데이아네이라에게 준다. 그러면서 헤라클레스에게서 영원한 사랑을 얻으려면 그에게 자신의 피가 묻은 옷을 입혀야 한다고 속삭인다. 이후 헤라클레스가 공주 이올레에게 빠졌다고 오해한 데이아네이라는 네소스의 피를 묻힌 옷을 그에게 입히고, 헤라클레스는 피부가 타고 뼈가 드러나는 듯한 극심한 고통에 시달린다. 결국 그는 스스로를 산 채로 불태워 죽음을 맞이한다. 데이아네이라도 자신의 어리석음을 깨닫고 절벽에서 몸을 던진다. 제우스는 불에서 헤라클레스의 육신을 꺼내 별자리로 만들어주었고, 그의 영혼은 올림포스로 올라가 불멸의 삶을 얻고 신이 되었다.

귀도 레니의 〈데이아네이라의 납치〉를 보자. 오른쪽 배경의 반대편 해안에 있는 헤라클레스는 한쪽에 아주 작게 그려져 있고, 네소스가 여인을 납치하려는 장면이 캔버스의 중심을 이루고 있다. 환희에 도취된 네소스의 만족스러운 얼굴은 데이아네이라의 공포에 질린 표정과 대조를 이룬다. 화가의 주요 관심은 네소스 몸의 팽팽하게 긴장된 근육 묘사, 즉 육체의 해부학적 세부 묘사에 집중되어 있다.

귀도 레니는 로마에서 12년 동안 장기 체류하면서 고전 조각상과 라파엘로의 작품의 영향을 받았는데, 부드럽고 섬세한 색상과 인체의 해부학적

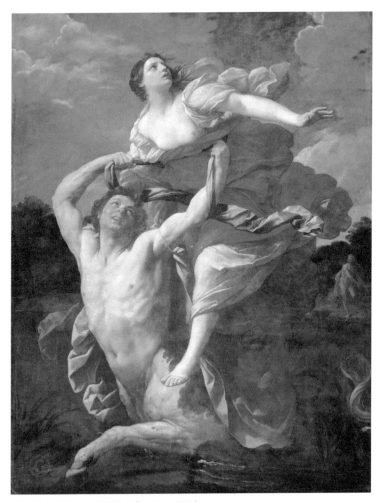

귀도 레니, 〈데이아네이라의 납치〉, 1620∼1621년

세부 묘사는 여기서 비롯되었다. 그러나 어지러운 몸의 비틀림, 과도한 몸짓, 옷자락의 유연한 리듬은 역동성을 특징으로 하는 바로크 회화를 수용했음을 알 수 있다. 고전주의와 바로크 양식을 종합하여 일가를 이룬 귀도 레니는 교황의 후원을 받는 당대 최고의 예술가였다.

〈데이아네이라의 납치〉는 1617년에서 1621년 사이에 헤라클레스의 삶을 묘사한 네 개의 작품으로 구성된 시리즈 중 하나다. 이 작품들은 만토바 공국의 페르디난도 곤차가 공작이 자신의 부와 권력을 과시하기 위해 건축한 새 궁전 빌라 파보리타의 방을 장식하기 위한 것이었다. 공작은 사치품에 대한 취향과 광적인 예술품 수집으로 유명한 사람이었고, 빌라 파보리타는 수많은 예술가의 작품으로 채워졌다. 그중 귀도 레니에게 의뢰한 헤라클레스 연작은 신화적 영웅의 힘과 용맹을 통해 곤차가 가문의 위세를 과시하기 위한 것이었다. 곤차가 공작의 열정적인 예술 후원 덕분에 지금 우리는 걸작들을 감상할 수 있게 되었지만 국고는 바닥이 났다. 공작 사후 이 미술품들은 곤차가 가문의 재정적 악화로 유럽 국가들에 판매되었다. 레니의 그림들은 한때 영국의 찰스 5세의 소장품이 되었다가 이어 프랑스 루이 14세에게 팔려 베르사유 궁을 장식하기도 했다. 현재는 루브르 미술관에 소장되어 있다.

아테나에게 쩔쩔매는 켄타우로스

산드로 보티첼리Sandro Botticelli(1445~1510)의 15세기 작품 〈팔라스와 켄타우로스〉는 본능에 충실한 야만스러운 켄타우로스를 길들이고 문명화하려는 아테나 여신의 모습을 보여준다.

왼쪽에는 켄타우로스, 오른쪽에는 가죽 샌달을 신은 채 등에 방패를 메고 크고 정교한 창을 들고 있는 여인이 등장한다. 켄타우로스는 자신의 머리카락을 움켜쥐고 서 있는 여인에게 완전히 제압당해 복종하는 것처럼 보인다. 이 여인은 누구일까? 온몸에 아테나 여신을 상징하는 올리브 잎을 두른 것으로 보아 그리스 신화의 팔라스 아테나다. 여신은 당당하고 위엄 있는 표정으로 켄타우로스를 내려다보고 있고, 켄타우로스는 잔뜩 주눅 들어 쩔쩔매고 있다. 이 작품은 통제되지 않는 욕망과 본능을 상징하는 켄타우로스가 지혜의 여신 아테나에게 순종하는, 즉 야망과 방종에 대한 이성의 승리를 의미한다. 르네상스는 미신이

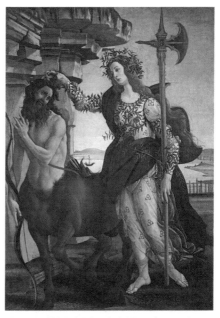

산드로 보티첼리, 〈팔라스와 켄타우로스〉, 1482년

나 마술 같은 것을 믿는 비이성적인 태도에서 벗어나 과학적이고 합리적인 근대사회로 가는 길목이었다. 따라서 보티첼리는 이 작품에서 이러한 시대 변화를 은유하려 했는지도 모른다.

한편, 이 그림은 당시의 복잡한 정치적 현실도 반영한다. 아테나는 켄타우로스로 재현된 주변의 정적들을 정복하는 로렌초를 상징한다. 머리카락을 쥐고 두려움 없이 당당한 표정으로 상대를 내려다보는 아테나로 그려진 로렌초는 이성과 정의를 대표하는 인물이며, 켄타우로스로 표현된 정적들은 본능과 욕망으로 뭉친 짐승이다. 월계수는 메디치가의 상징으로, 아테나 여신이 머리에 쓴 월계관과 화려한 드레스 가슴 부분과 팔에 엉켜 있는 월계수 잎사귀에서도 그 관련성을 확인할 수 있다. 이 작품은 1895년 영국인 예술가가 피티 궁의 한 방에서 발견하기 전까지 거의 알려지지 않았고, 1922년에야 우피치 갤러리로 옮겨져 관람객에게 소개되었다.

케이론과 켄타우로스는 각각 인간의 이성과 본능을 상징하는 존재다. 인간은 양면성을 가지고 항상 그 사이에서 갈등한다. 케이론이 될지 켄타우로스가 될지, 선택은 각자의 몫이다.

염소자리

CAPRICORNUS

왜 인간은 원초적 욕망에 끌리는가?

숲과 목축의 신 판

염소자리

목축의 신 판은 티폰의 공격을 피해 물속으로 뛰어들며
급히 주문을 외우는 바람에 반은 염소, 반은 물고기가 됐다.
그 와중에도 팬파이프를 불어 제우스를 구해주었고,
이를 기특하게 여긴 제우스가 판을
반양반어의 모습 그대로 하늘의 별자리로 만들었다.

염소자리는 남쪽 하늘의 별자리이며, 황도 12궁 중 하나다. 오늘날의 국제 표준 88개 별자리 중 하나로, 과거에는 프톨레마이오스의 48개 별자리에도 포함되었다. 독수리자리, 궁수자리, 현미경자리, 남쪽물고기자리, 물병자리에 둘러싸여 있다. 한 해를 시작할 때 태양은 염소자리를 지나간다고 한다. 염소자리는 게자리 다음으로 황도 12궁 중에서 가장 어두운 별자리다.

알려진 별자리 중에서 가장 오래된 염소자리는 3천 년 전 바빌로니아의 점토판에도 그 기록이 남아 있다. 북반구인 바빌로니아에서 볼 때 동지점을 기점으로 낮의 길이가 점점 길어지므로 고대 점성술에서는 동지점을 중요하게 생각했다. 이는 태양이 다시 살아나는 것으로 믿었기 때문이다. 바빌로니아인들이 기록에 남길 만큼 염소자리에 관심을

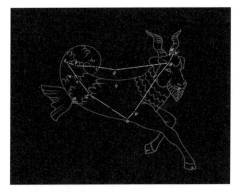

염소자리(ⓒ천문우주기획)

가진 것은 당시 동지점이 이 별자리 근처에 있었기 때문일 것이다. 이런 이유로 동지선은 현재에도 '염소자리의 동지선'이라고 불린다.

옛사람들은 역삼각 모양의 염소자리를 상체는 염소, 하체는 물고기인 바다염소의 형상으로 보았다. 이 별자리는 숲과 목축의 신 판과 관련이 있다. 거대한 괴물 티폰의 공격을 받은 판이 변신해 물속으로 피신하려 했을 때 급히 주문을 외우는 바람에 반은 염소, 반은 물고기가 되는 실수를 하고 말았다. 이 와중에도 멀리서 제우스가 위기 상황에 처한 것을 본 판은 팬파이프를 불어 티폰을 딴곳으로 유인해주었다. 이에 제우스는 그 은혜를 갚기 위해 반양반어半羊半魚의 이상한 모습 그대로의 판을 하늘의 별자리로 만들어 주었다고 한다.

그리스 신화에 등장하는 말의 꼬리와 다리, 혹은 인간의 다리를 가진 숲의 정령 사티로스는 후에 염소 뿔과 다리를 가지고 있는 판으로 변형되며, 로마 시대에는 파우누스로 맥을 잇는다. 판은 늘 '시링크스'라는 팬파이프를 가지고 다닌다.

판은 인생의 시작점인 출생부터 비극적이었다. 헤르메스가 인간 여자를 사랑해 판을 낳았는데, 매정하게도 그 어미는 반인반수의 모습으로 태어난 자식을 보고 경악해 그를 버렸던 것이다. 판이라는 이름은 올림포스의 신들이 지어주었다. 판pan은 '~를 다 포함하는', '전체의'라는 뜻으로, 인간의 모습과 짐승의 모습을 모두 가지고 있다는 의미이다. 영어에서는 전 세계적으로 유행하는 전염병이란 뜻의 '팬데믹pandemic'처럼 앞에 'pan-'이라는 접두사가 붙는 단어들이 있다. 또한 끔찍한 괴성을 질러 적을 놀래켜 도망

가게 했기 때문에 공포를 의미하는 영단어 '패닉panic'의 어원이 되기도 한다.

갈기 같은 머리카락, 짐승 같은 얼굴, 들창코의 우스꽝스럽고 흉측한 모습을 한 판은 행동도 거칠고 광적이다. 술의 신 디오니소스의 친구로, 대체로 술과

12세기 영국의 애버딘 동물 우화집에 악마의 모습으로 묘사된 판.

노래, 춤을 즐기고 여인과 님프를 유혹하며 성적 쾌락을 쫓는 호색가로 묘사된다. 즉 반인반수 모습을 한 무절제, 탐욕, 음란함 등 인간의 원초적 욕망을 드러내는 존재다. 이 때문에 중세와 르네상스 시대에 판은 이교적인 악마, 사탄의 상징이 되어 사람들의 머릿속에 부정적인 이미지로 새겨졌다.

그러나 미술 분야에서는 사람들이 매혹을 느끼는 에로틱한 장면을 표현할 수 있는 좋은 소재가 되어주었다. 특히 르네상스, 바로크 시대에 와서는 님프와 함께 있는 사티로스, 혹은 판의 모습이 많은 유럽 예술가들의 마음을 사로잡았다. 한편, 숲과 들판 같은 야생의 자연에 살고 있는 판은 도시적 세련됨, 예의범절, 문명의 대척점에 있는 세력을 대변한다고도 할 수 있다. 이렇듯 다양한 측면으로 보여지는 사티로스, 혹은 판의 면면을 명화를 통해 들여다보자.

사티로스 에로티카

19세기 프랑스의 화가 알렉상드르 카바넬Alexandre Cabanel(1823~1889)은 로마에서 르네상스 미술을 연구했고 미켈란젤로와 라파엘로에게서 큰 영감을 받았다. 그의 작품은 이들 과거 거장에게서 물려받은 유산과 그 자신의 독창성을 함께 보여준다. 카바넬은 고도로 숙련된 테크닉을 통해 이상적인 아름다움을 묘사하려 했고, 풍부하고 조화로운 색채를 구사했다.

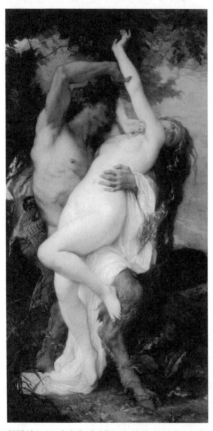

알렉상드르 카바넬, 〈파우누스에게 납치된 님프〉, 1861년

〈파우누스에게 납치된 님프〉를 한번 살펴보자. 로마 신화의 파우누스는 그리스 신화의 판과 비슷한 존재다. 욕정의 화신인 이 반인반수는 항상 인간 여자와 님프들을 괴롭힌다. 그런데 카바넬이 그린 이 그림의 주제는 님프를 납치하는 못된 파우누스보다는 여

인의 이상적인 아름다움에 초점을 맞추고 있다. 파도 위에 몸을 꼰 채 누워 있는 그의 유명한 작품 〈비너스의 탄생〉의 인물과 비슷한 여인이 여기서도 등장한다. 세련되게 늘어진 머리채, 둥글고 탐스러운 무릎, 길고 날씬한 몸매, 도자기같이 매끄럽고 흰 피부. 나폴레옹 3세는 이런 유형의 여인에 대한 열광적인 팬이어서 이 작품과 〈비너스의 탄생〉 모두를 구매했다고 한다. 한결같이 달콤하고 섹스어필한 카바넬 그림 속 여인들은 부유한 귀족층이나 부르주아지 구매자들을 유혹했고 고객이 줄을 이었다. 그는 대중의 요구를 완전히 만족시키는 매혹적이고 관능적인 여인을 그렸던 것이다.

월리엄 아돌프 부그로William-Adolphe Bouguereau(1825~1905)는 카바넬과 마찬가지로 전통적인 프랑스 아카데미 회화를 대표하는 화가다. 신화 주제를 빌려 여성의 고전적이고 이상적인 신체를 표현한 화가로 유명하다. 당시 새로운 미술사조인 인상주의자들로부터 거센 비판을 받은 전형적인 살롱 화가였지만, 그의 작품은 당대 엄청난 인기를 얻었고 비싼 값으로 팔렸다. 그의 신고전주의 양식은 나폴레옹 3세와 부르주아지 후원자들의 관심을 끌었고, 프랑스를 넘어 유럽 전역의 화가들에게 영향력을 끼쳤다. 1873년 작 〈님프들과 사티로스〉를 보면, 왜 그렇게 부그로의 그림이 인기를 끌었는지 짐작할 수 있다.

이 그림에는 한적한 숲속 연못에서 목욕을 즐기던 중 사티로스의 등장으로 놀라는 한 무리의 님프가 등장한다. 오른쪽 구석에는 겁에 질려 그늘 속에 숨어든 님프들도 보인다. 그보다 좀 더 용감한 님프들은 장난기가 발동해 사티로스를 차가운 물 속으로 끌어들이려고 그의 두 팔을 잡아끌거나

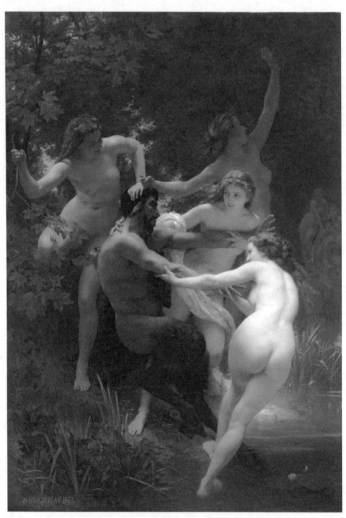

윌리엄 아돌프 부그로, 〈님프들과 사티로스〉, 1873년

머리를 밀고 있다. 사티로스는 저항하지만 이미 발 한쪽이 물에 빠져 젖어 있다.

부그로는 인물 각각의 포즈를 수없이 스케치해 기본 작업을 한 후 이것들을 하나의 조화롭고 리드미컬한 구성으로 연결했다. 아름답고 짓궂은 님프들과 여인들 사이에서 어쩔 줄 몰라하며 수줍어 보이기까지 하는 사티로스 간의 희롱과 시시덕거림의 유희가 몽환적인 숲의 분위기와 함께 시적 서사로 다가온다.

애도하는 사티로스

판은 사티로스, 혹은 실레노스와 동일시되거나 유사한 종족이다. 신화에서 과장되게 발기된 남근을 가진 것으로 묘사되며, 미술에서도 대체로 음악과 술, 여인에 중독된 음탕한 존재로 등장한다. 발가벗은 젊은 님프를 놀라게 하고 괴롭히는 동물적 본능의 목양신 판은 색욕과 강한 번식력의 의인화로 볼 수 있다. 그러나 판은 신화에서 이러한 이미지와는 상반된 모습으로 등장하기도 한다. 목축의 신답게 팬파이프를 부는 목가적이고 평화로운 성격도 보여준다.

피에로 디 코시모의 〈님프의 죽음을 슬퍼하는 사티로스〉는 그 대표적인 예다. 거친 난봉꾼으로 묘사된 사티로스, 혹은 판의 모습이 아니라 죽음을 애도하는 매우 인간적이고 따뜻한 감성을 보여준다. 런던 내셔널 갤러

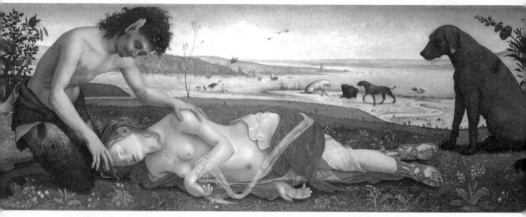

피에로 디 코시모, 〈님프의 죽음을 슬퍼하는 사티로스〉, 1495년경

리가 소장한 이 그림은 '프로크리스의 죽음'이라고도 알려져 있다. 하지만 화가 자신은 결코 제목을 붙인 적이 없어 논쟁의 여지가 있다. 19세기에 와서 오비디우스의 『변신 이야기』에 영감을 받은 사람들이 이 작품을 프로크리스 이야기와 연관지어 그 같은 제목을 붙인 것으로 추정된다. 그리스 신화에서 사냥꾼 케팔로스는 프로크리스와 사랑에 빠져 결혼하지만 그를 연모한 새벽의 여신 에오스의 이간질로 아내를 의심하게 되고 다른 남자로 변장해 아내의 정절을 시험한다. 이 사실을 모르는 프로크리스가 유혹에 넘어가고 둘은 이별한다. 결국 부부는 다시 화해하고 아내는 남편에게 사냥개와 무엇이든 맞힐 수 있는 창을 준다. 그런데 이번에는 케팔로스가 바람을 피운다고 의심한 프로크리스가 남편의 사냥길을 몰래 미행한다. 풀숲에서 바스락거리는 소리가 나자 들짐승으로 오해한 케팔로스는 창을 던져

프로크리스를 죽인다. 그림을 프로크리스 이야기로 보면 사랑과 상실에 관한 서글픈 이야기로 해석할 수 있다. 부부 사이의 불신과 질투가 사랑하는 남녀의 행복을 어떻게 산산이 부숴버렸는지를 잘 보여준다.

이 그림은 직사각형의 포맷으로 보아 아마도 스팔리에라(르네상스 시대 침대의 헤드 보드나 서랍장에 부착된 그림 혹은 조각으로 장식된 나무판)나 피렌체 시의 궁전 벽을 장식하는 판넬 용도로 제작되었을 것이다. 부드러운 물결 형태의 곡선을 이루는 님프의 육신이 황금빛으로 가득한 풀밭에 눕혀 있고, 호기심 많은 사티로스가 무릎을 꿇은 채 슬픈 표정으로 죽은 여인을 내려다보고 있다. 그녀의 손, 손목, 목에는 상처가 나 있다. 거칠고 주색에 탐닉하는 사티로스의 이미지에서 벗어나 애도를 표하는 섬세한 감성의 사티로스를 묘사했다는 점에서 매우 독특하다.

한편, 님프의 발치에는 충견으로 보이는 개가 슬픔에 잠겨 있다. 슬픔을 표현하는 개라는 점에서, 아마도 미술사에서는 최초로 인격화된 모습으로 등장한 동물일 것이다. 따라서 이 개의 존재는 매우 이례적이고 특이하다. 화가는 동식물들도 인간의 감정을 공유한다고 생각했을지 모른다. 배경에는 멀리 아름다운 하늘과 강가, 산이 묘사되어 있고, 펠리컨을 비롯한 다른 생물체들이 그려져 있다. 꽃은 매우 상세하게 그려져 마치 식물학 책의 삽화 같다. 코시모는 그림에서 인간과 동물이 공유하는 슬픔을 표현하면서도 명확한 상황을 알 수 없는 신비로운 미스터리 상태로 남겨두었다.

그런데 이 그림을 케팔로스와 프로크리스를 그린 것이라고 보기에는 미심쩍은 부분이 있다. 케팔로스 대신 엉뚱하게도 사티로스가 등장하며, 여인

의 몸에 있는 상처의 위치는 창에 찔린 것으로는 보이지 않기 때문이다.

이 그림이 죽음에 대한 승리를 상징하는 연금술적 철학을 표현했다는 해석도 있다. 그림과 연금술의 연관성은 프로크리스의 가슴에서 자라나오는 나무에서 찾을 수 있다. 이것이 연금술에서 말하는 이른바 철학자의 나무다. 철학자의 나무, 혹은 다이아나의 나무라고 알려진 것은 철학자의 돌과 비슷한 개념이다. 철학자의 돌은 금속을 금으로 바꾸는 마법의 돌이며 사람을 젊게 만들고 병을 치유하는 힘도 있는 가상의 물질이다. 연금술은 사이비 과학 혹은 단순한 화학적 실험 이상의 의미를 갖고 있다. 즉, 금속을 완벽한 금으로 만드는 철학자의 돌, 혹은 현자의 돌을 발견하려는 연금술사들의 노력은 우주의 원리와 진리를 알아내고 깨달음을 얻고자 하는 수행의 과정이기도 했다. 프로크리스의 포즈도 15세기 연금술 논문들에서 발견되는 삽화들과 비슷하다. 코시모 역시 마법의 돌을 만들기 위해 신비롭고 영적인 삶을 살려고 한 연금술사들과 비슷한 삶의 방식을 가진 사람이었다고 한다.

신에게 도전한 마르시아스

그리스 신화에서 종종 신과 경쟁하려는 대담한 인간들을 볼 수 있다. 그리고 그들의 자만은 크나큰 시련을 겪거나 비극으로 끝난다. 인간의 오만과 신의 복수라는 이야기 패턴이다. 아테나 여신보다 자신의 직조 기술이

더 낫다며 신과 시합을 벌였다가 거미가 된 아라크네, 자신과 딸이 바다의 요정들인 네레이데스보다 예쁘다고 자만해 포세이돈의 노여움을 산 카시오페이아, 아르테미스와 아폴론의 어머니 레토를 모욕한 대가로 14명의 아들과 딸을 모두 잃고 돌이 된 니오베 등이 대표적인 예다. 그리스 신들은 매우 잔인하다. 그들은 절대적인 힘을 가지고 살인하고 여인을 납치하고 겁탈한다. 그런데 이런 신들을 상대로 겨루기를 시도하다니!

판은 인간, 님프, 여신 등 다양한 부류의 여인들과 성애를 즐겼는데 때때로 연애에 실패하기도 한다. 한번은 시링크스라는 님프를 좋아해서 뒤쫓아 다녔지만, 그녀는 판을 아주 싫어해 도망쳤다. 달아나던 요정은 강둑에 이르러 그의 손아귀에 잡힐 지경이 되자 강의 신에게 소리쳐 도움을 요청했고 갈대로 변했다. 울적해진 판은 어느 것이 시링크스인지 구별할 수가 없어 갈대 한 움큼을 뽑아 실로 묶어 플루트를 만들었는데, 이것이 팬파이프, 혹은 팬플루트다. 갈대밭에 부는 바람 소리는 고대인에게 다른 세계, 신비롭고 영적인 세계와 소통하는 매개체이기도 했다.

팬파이프가 아닌 아울루스라는 관악기를 가진 사티로스의 이야기도 있다. 마르시아스는 그리스 신화에 나오는 사티로스로, 피리(아울루스)를 주워 밤낮으로 연습해 훌륭한 연주 솜씨를 갖게 되자 음악의 신 아폴론에게 도전했다. 이 피리는 원래 아테나 여신이 사슴 뼈로 만든 것인데, 불 때 뺨이 흉하게 부풀어 오르는 것을 본 다른 여신들이 비웃자 숲에 버렸다. 그리고 이것을 부는 자는 가죽이 벗겨져 죽으리라고 저주했다.

겨루기에서 아폴론은 비겁하게도 피리로는 할 수 없는 거꾸로 연주하기,

목소리로 노래 부르기 등 편법을 썼고, 뮤즈 여신들은 아폴론의 손을 들어 주었다. 그러자 아폴론은 신에게 도전한 마르시아스에게 괘씸죄를 물어 나무에 묶고 가죽을 벗겼다. 결국 아테나의 저주가 실현된 것이다. 친구 사티로스들의 눈물이 흘러 강이 되었다. 티치아노Vecellio Tiziano(1488?~1576)의 그림 〈마르시아스의 가죽을 벗기다〉에서 마르시아스는 두 다리가 나무에 묶여 있고 양팔도 묶인 채 거꾸로 매달려 있다. 아폴론은 마르시아스의 털 가죽을 벗겨내기 위해 왼쪽 무릎을 꿇은 채 가슴에 단도를 들이대고 있다. 한편, 마르시아스 이야기는 해석하기에 따라서는 필사자의 교만에 대한 신의 징벌이라는 문맥 대신 아폴론 대 디오니소스, 그리스인 대 야만족의 대결 구조로도 읽을 수 있다.

주세페 데 리베라Jusepe de Ribera(1591~1625)는 스페인 출신의 이탈리아 화가이자 판화가다. 극단적 폭력과 육체적 고통의 감각을 보여주는 주제에 집착한 매우 특이한 사람이었다. 그는 화살이 몸을 꿰뚫고 십자가에 못 박히고 피부를 벗기는 등 온갖 피비린내 나는 고문, 순교 장면을 섬뜩한 상상력으로 재현했다. 그가 새디스트였다는 증거는 없지만 성격이 매우 어두운 사람이었다고 한다. 아마 그의 끔찍한 고문 그림들은 미술사에서 가장 어둡고 무거운 부분을 차지할 것이다. 〈아폴론과 마르시아스〉에서는 오른쪽 구석에 마르시아스의 피리가 나무에 걸려 있고, 왼쪽 모서리에 아폴로의 현악기가 보인다. 리베라는 악기를 리라 대신 바이올린으로 표현했다. 사티로스가 고통의 비명을 지르지만 아폴론은 침착하고 무표정하게 마르시아스의 다리 피부를 벗기고 있다. 아폴로의 매끄럽고 눈부시게 흰 피부

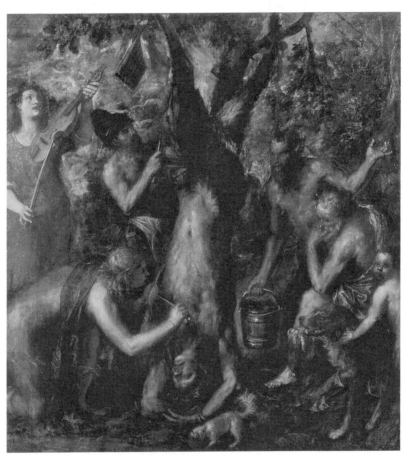

티치아노, 〈마르시아스의 가죽을 벗기다〉, 1570〜1576년

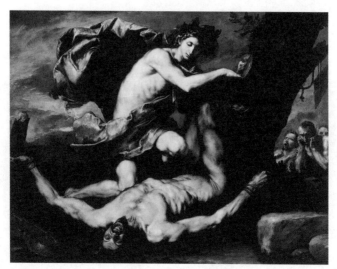

주세페 데 리베라, 〈아폴론과 마르시아스〉, 1637년

는 어두운 배경에 대조되어 더욱 빛난다. 찢어진 피부 안쪽 면의 주홍색은 신의 몸에 드리워진 망토의 색과 비슷하다. 맨 오른쪽 한 귀퉁이에 마르시아스의 친구들이 공포에 질려 이 장면을 쳐다보고 있다. 음악적 대결이 잔혹한 고문과 죽음으로 바뀌는 순간이다.

인간의 오만에 대한 우화라지만, 신의 잔혹함에 과연 악당은 누구인가에 대한 회의를 느낄 수밖에 없다. 그러나 절제되지 않은 자아도취에 빠져 인간의 한계를 망각하고 신(우주의 섭리)에 도전한 어리석고 무모한 객기가 가져온 비극임에는 틀림없다.

삶의 순간순간을 즐겨라!

　페테르 파울 루벤스의 사티로스는 좀더 익살스럽다. 1620년경에 그려진 〈과일 바구니를 들고 있는 사티로스와 젊은 여인〉은 삶의 기쁨, 풍요로움, 다산을 표현한다. 루벤스의 사티로스는 포도, 사과, 모과 등 탐스러운 과일들로 넘치는 바구니를 들고 마성의 미소를 짓고 있다. 표현이 풍부한 얼굴은 복잡한 음영으로 모델링되었고 붉은 뺨은 그가 얼큰히 취했음을 말해준다. 여기에는 방탕과 탐닉에 대한 어떤 절제도 없다. 건장하고 관능적인 육체는 환한 빛에 노출돼 있다. 옆에 있는 여인은 아마도 바쿠스 신의 여사제일 것이다.

　신화 주제 중에서 삶의 즐거움과 기쁨을 추구하는 사티로스는 루벤스가 가장 좋아하는 주제였다. 루벤스 전문가들에 따르면, 과일 바구니는 당시 정물화의 대가로 루벤스와 빈번하게 협업했던 프란스 스나이더Frans Snyder(1579~1657)가 그린 것이라고 한다. 자세히 들여다보면, 아마도 포도를 집어먹을 때 생겼을 것 같은, 바구니를 받치고 있는 사티로스의 오른손 손톱의 시커먼 때가 보인다. 믿을 수 없을 만큼 사실적인 세부 묘사다. 무엇보다도 인상적인 것은 신화 소재를 현실의 인간 모습, 생생한 삶의 현장으로 끌어내렸다는 점이다.

　이 작품의 사티로스는 루벤스가 일 년 전에 그린 〈두 사티로스〉 중 정면을 보고 있는 남자의 모습을 재현한다. 약간 고개를 숙이고 장난스러운 미소를 지으며 관람자와 눈을 맞추는 인물은 루벤스가 당대 최고의 인물

페테르 파울 루벤스, 〈과일 바구니를 들고
있는 사티로스와 젊은 여인〉, 1620년경

페테르 파울 루벤스, 〈두 사티로스〉,
1618~1619년

화가였음을 입증한다. 그는 마치 살아있는 듯 생기가 넘친다. 이 작품을 그리기 5년 전 루벤스는 이탈리아에서 공부했고, 거기서 카라바조의 키아로스쿠로 기법에 영향을 받았다. 극적인 명암대비법이 사티로스의 얼굴을 더욱 음험하고 사악하게 보이는 효과를 준다.

루벤스는 1610년대부터 바쿠스, 사티로스 주제에 관심을 기울였다. 루벤스의 1615년작 〈바카날리아〉 역시 바쿠스 축제가 소재다. '바카날리아'는 바쿠스를 기리는 로마 시대의 종교의례이자 축제다. 왼쪽에 그려진 실레노스(뚱뚱하고 대머리로 묘사되는 바쿠스의 양부)는 술에 잔뜩 취해 혼자서는 서 있지도 못하고 여자 사티로스의 부축을 받고 있다.

염소 다리를 가진 여자 사티로스는 루벤스의 그림에서 처음으로 등장한다. 화가는 취해서 광란을 연출하는 미녀들인 바칸테bacchante(바쿠스신을 추종하는 여신도 혹은 여사제) 대신 여자 사타로스를 그려 넣었다. 화면에는 여러 남녀 사티로스가 둥글게 원을 그리며 다이내믹한 움직임 속에 배치되어 있다. 오른쪽 밑에는 여인의 가슴에 매달려 젖을 빠는 아기 사티로스도 보인다. 인물들은 전혀 이상화되지 않았다. 꾸미지 않은 현실 속 사람들이다. 화면은 전체적으로 유쾌한 금색을 중심으로 하여 따뜻한 색채로 그려졌고, 활기찬 리듬과 조화를 보여준다. 화면 구성은 비대칭적이다. 파도같이 올라가고 내려가는 부드럽고 율동적인 선을 통해 운동감을 부여한다. 여기에는 어떤 도덕적 중압감도 없다. 루벤스는 그림을 통해 인생의 순간순간을 즐기고 가능하면 삶이 주는 모든 기쁨을 누려야 한다고 말하는 듯하다.

사티로스, 혹은 판은 욕정, 방종, 쾌락 추구 등 인간의 본능적 측면을 표

페테르 파울 루벤스, 〈바카날리아〉, 1615년

상한다. 화가들은 이 상상의 존재를 통해 때로는 음탕하고 에로틱하게, 때
로는 본분을 잊고 만용을 부린 무분별한 인물로, 때로는 삶의 즐거움을 만
끽하는 유쾌한 존재로, 그야말로 다양한 인간 본성을 표현할 수 있었다.

물병자리

AQUARIUS

죽을 운명을 지닌 인간 중 가장 아름다운 남자

올림포스로 납치당한 가니메데스

물병자리

모든 인간 중 가장 아름다운 가니메데스에게 반한 제우스는
그 아비에게 황금 포도나무와 불사의 암말 두 마리를 주고
올림포스로 데려와 술시중을 들게 한다.
물병자리의 가니메데스 손에 들린 것이 사실은 술병이었던 셈이다.

가을 밤하늘에서 가장 눈에 띄는 별자리는 페가수스자리다. 페가수스 사각형 남쪽으로 희미하게 반짝이는 3등성에서 4등성의 작은 별들 무리가 바로 황도 12궁의 열한 번째 별자리 물병자리다. 물병자리를 이루는 별들은 유독 행운을 뜻하는 이름을 많이 가졌다. 알파별은 사달메리크로 '왕의 행운', 베타별은 사달수드로 '행운 중의 행운', 감마별은 사다크비아로 '은둔자의 행운'이라는 뜻이다. 서양 별자리가 고대 메소포타미아에서 유래한 것이기 때문에 아라비아어에 기원을 둔 이름들이 많다.

물병자리와 관련해서는 가니메데스와 관련한 신화가 가장 잘 알려져 있다. 가니메데스는 트로이의 왕자로 그의 아름다운 외모에 한눈에 반한 제우스가 독수리로 변신해 천상으로 납치한다. 제우스는 그에게 영원한 젊음과 생명을 주고 신들이 마

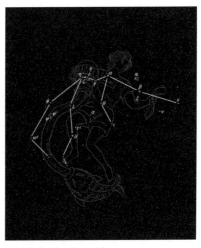

물병자리(ⓒ천문우주기획)

시는 불로불사의 술 넥타르를 따르는 일을 시킨다. 그리스인들은 이 별자리를 물병을 들고 있는 가니메데스의 모습으로 상상했는데, 물병에서 흘러내리는 물이 남쪽물고기자리의 입으로 쏟아져 들어가는 모양새다. 하지만 신화 속 내용에 따르면 물병이 아니라 사실은 술병인 셈이다.

그런데 놀랍게도 1610년 갈릴레이가 발견한 목성의 세 번째 위성 가니메데 역시 물과 관련이 깊다. 나사의 허블 우주 망원경이 가니메데의 지하 바다를 발견한 것이다. 가니메데의 바다는 지구 표면의 모든 물보다 많은 물을 갖고 있는 것으로 추정된다. 액체 상태의 물이 가니메데에 존재한다는 사실은 인류에게는 매우 중요한 의미가 있다. 지구 너머 세계에 생명체가 거주할지도 모른다는 가능성을 열어주기 때문이다. 과학자들에 따르면 가니메데 바다의 두께가 100킬로미터로 지구 바다보다 10배나 더 깊다고 한다.

가니메데스 도상의 기원

납치당하는 가니메데스는 수세기 동안 회화와 문학 작품에서 동성애를 상징하는 가장 매혹적인 소재 중 하나였다. 시각예술에서는 신의 구애에 깜짝 놀라는 척하지만 사실은 행복해 보이는 미소년부터 거대한 새에게 낚아 채여 곧 잡아먹힐 순간에 겁에 질려 울부짖는 어린아이에 이르기까지 다양하게 표현된 수많은 작품들이 있다. 이들 대부분은 남성의 육체미와 동성애 코드에 초점이 맞춰져 있다. 대체로 가니메데스는 날씬한 몸매, 아

름다운 얼굴, 금발의 곱슬머리 소년, 혹은 청년의 모습을 하고 있으며, 르네상스부터는 도상학적으로 붉은색 망토가 추가되었다.

최초의 가니메데스와 제우스의 모습은 고대 그리스의 도자기에서 볼 수 있다. 가니메데스가 후프를 굴리면서 도망가고 제우스가 맹렬히 추격하는 모습을 묘사한 그림이다. 그냥 '아킬레스 화가'라 불리는 기원전 5세기에 활동한 아테네의 도예 화가에 의해 그려졌다. 한편, 독수리가 가니메데스를 납치하는 전형적인 도상은 그리스 조각가 레오카레스의 청동상에서 시작된다. 르네상스 시대에 이르러 가니메데스의 서사는 미켈란젤로의 새롭고 독창적인 드로잉으로 발전한다. 미켈란젤로는 하늘로 높이 솟구쳐 올라 가니메데스를 납치하는 독수리와 에로틱한 포즈를 한껏 드러내는 가니메데스 형상의 선례를 만들어냈다. 미켈란젤로가 동성애자였다는 사실은 잘

도자기에 그려진 제우스와 가니메데스, 기원전 5세기

레오카레스, 〈독수리에 납치당하는 가니메데스〉, 기원전 4세기(로마 시대 대리석 모사작)

미켈란젤로의 가니메데스 드로잉 모사작(종이에 검정 분필)

알려져 있는데, 어쩌면 그의 성향이 반영된 것인지도 모른다.

위 작품은 미켈란젤로가 그린 드로잉의 많은 모사작 중 하나다. 1532년 57세의 미켈란젤로는 17세의 귀족 토마소 데이 카바리에리를 처음 만나는데, 이 귀족 소년의 뛰어난 외모와 지성에 즉각적으로 매료된다. 그는 그림과 건축 지식을 가르치며 소년의 예술적 관심을 자극했고, 평생을 통해 소네트와 편지, 그림 등을 보내며 인간관계를 유지했다. 다음은 그의 사랑을 열렬히 표현하는 시다.

사랑이 나를 사로잡는다
아름다움은 내 영혼을 묶어버린다
상냥한 눈에 깃든 연민과 자비

나의 심장에 속일 수 없는 희망을 깨운다

미켈란젤로는 자신이 그린 〈티튀오스의 처벌〉, 〈파에톤의 추락〉, 〈가니메데스의 납치〉 같은 고대 신화를 주제로 한 그림들을 그에게 선물로 주었다. 신화의 인물들은 모두 예술가의 마음속에 타오르는 불길을 상징한다. 가니메데스 드로잉 역시 미켈란젤로가 자신의 마음을 표현한 작품이라고 볼 수 있다.

납치당하는 가니메데스와 동성애 코드

안토니오 다 코레조Antonio da Correggio(1489~1534)는 16세기 이탈리아 회화에서 가장 활기차고 관능적인 작품들을 제작했다. 다이내믹한 구성과 절묘한 원근법을 이용한 그의 화풍은 16세기의 마니에리슴, 17세기의 바로크, 18세기의 로코코 미술에 영향을 주었다. 코레조는 종교화 외에도 오비디우스의 『변신 이야기』에서 영감을 받아 그리스 로마 신화를 소재로 한 그림을 많이 제작했다. 그중 〈독수리에게 납치당하는 가니메데스〉는 레다, 다나에, 가니메데스, 이오와 주피터의 사랑 이야기를 소재로 한 네 개의 시리즈 중 한 작품이다. 만토바의 군주였던 페데리코 2세 곤차가 신성로마제국 황제 카를 5세에게 정치적 목적으로 선물하기 위해 주문했거나, 곤차가 공작 자신의 궁을 장식하려고 의뢰했을 것이다. 코레조의 가니메데스는 어린

안토니오 다 코레조, 〈독수리에게 납
치당하는 가니메데스〉, 1531~1532년

소년티를 벗지 못했다.

　반면 가브리엘 페리에Gabriel Ferrier(1847~1914)의 그림에서는 가니메데스
가 청년의 모습이다. 화관을 쓴 청년이 오른팔을 독수리의 목에 얹고 왼팔
로는 날개를 껴안은 채 그 품에서 평화롭게 잠들어 있다. 같은 주제의 그림
중 가장 납치 같지 않은 납치 장면일 것이다. 독수리 역시 맹금류라기보다
는 백조같이 우아하게 날개를 펼치고 잠에 빠진 가니메데스의 아름다운 얼
굴을 다정하게 바라본다. 배경도 환한 햇살이 가득 차 있어 밝고 경쾌한 분
위기라 폭력적인 강탈의 주제와는 어울리지 않는다. 모로의 가니메데스 역
시 납치라는 상황에 대해 별로 놀라지 않는 표정과 요염하게 살짝 비튼 날

가브리엘 페리에, 〈가니메데스〉, 1874년

귀스타브 모로, 〈가니메데스〉, 1886년

씬하고 여성스러운 몸매로 인해 페리에의 그림과 유사한 느낌을 준다.

독일 화가 페터 에드워드 스트로일링Peter Edward Stroehling(1768~1826)의 그림에서는 좀 더 깊숙한 사적 공간에서 내밀한 욕망이 야릇하게 분출되고 있다. 한 손에 술병을 들어 소년이 가니메데스임을 암시하지만, 화가는 올림포스의 연회가 아닌 동굴 속의 허니문 장면으로 연출하고 있다. 아무도 찾을 수 없는 외진 동굴 속 부드러운 불빛이 서로 애무하고 있는 듯한 제우스와 가니메데스를 비춘다. 동굴 밖 밤이 내린 숲에서는 잔잔한 냇물이 보름달을 비추며 고요히 잠들어 있고, 동굴에 스며든 교교한 달빛은 로맨틱한 분위기를 고조시킨다.

페터 에드워드 스트로일링, 〈가니메데스〉, 1801년

한편, 가니메데스 이야기를 독수리에 의한 납치 장면이 아닌 제 모습의 제우스가 어린 소년 가니메데스와 함께 있는 이미지로 보여주는 그림도 있다. 독일 화가 안톤 라파엘 멩스Anton Raphael Mengs(1728~1779)는 로마에 가서 라파엘의 데생과 구성, 티치아노의 색채를 배워 자신만의 독창적인 신고전주의 양식을 창조했고, 당대의 가장 위대한 화가로 명성을 떨쳤다. 그

의 1760년작 〈가니메데스에게 입맞추는 제우스〉에서는 곱슬머리와 검은 수염을 가진 제우스가 왕좌에 앉아 있다. 그의 어두운 피부색, 근육질 체격과 대조적으로 가니메데스의 몸은 여리고 창백한 색채로 묘사해 두 캐릭터의 연령 차를 강조한다. 멩스는 하늘을 배경으로 독수리가 가니메데스를 강탈하는 진부한 전통적

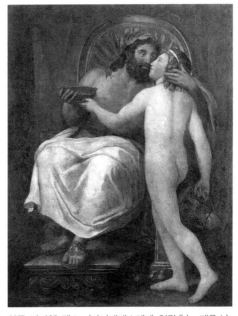

안톤 라파엘 멩스, 〈가니메데스에게 입맞추는 제우스〉, 1760년

이미지에서 벗어나 제우스가 한손으로 소년의 머리를 사랑스럽게 끌어안고 입맞춤하려는 순간을 포착했다.

프란체스코 알바니Francesco Albani (1590~1660)는 17세기 이탈리아 볼로냐 출신 화가다. 안나발레 카라치의 조수로 많은 종교 제단화와 신화를 소재로 한 우화를 그렸는데, 우아하고 서정적인 작풍으로 회화의 시인이라고 불렸다. 알바니는 납치 직후 제우스가 변장을 벗고 본래 모습으로 돌아온 후 가니메데스에게 자초지종을 설명하고 욕망을 고백하는 장면을 그렸다. 알바니 역시 멩스와 마찬가지로, 한손으로 소년의 얼굴을 떠받쳐 들고 키

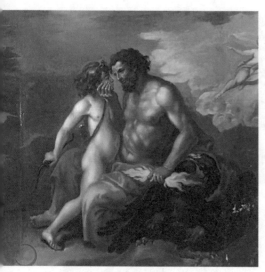

프란체스코 알바니, 〈제우스와 가니메데스〉, 17세기

스하려는 순간을 묘사했다.

이 그림 속 장면들은 미성년자와의 성적 관계, 혹은 소아 성애를 범죄시하고 엄격하게 금지하는 현대의 가치관과 법체계로 보면 매우 불편한 상황이다. 그러나 역사적으로 동성애는 아테네, 스파르타, 테베, 크레타 등 거의 그리스 전 지역에서 승인된 문화였다. 그리스 남성 동성애 문화가 특이한 것은 동년배 사이에서 이루어진 것이 아니라 40세 미만의 '에라스테스'라 불리는 성인 남성과 '에로메노스'라 일컫는 12~15세 정도의 미성년자와의 관계라는 점이다. 많은 그림들에서 가니메데스가 그토록 솜털 보송보송한 어린 소년으로 묘사된 까닭이다. 이런 '소년에 대한 사랑'은 아르카익기(기원전 8~6세기)에 귀족계층 남성들을 중심으로 성행한 귀족문화였다. 그들은 체육관(김나지움)에서 벌거벗은 몸으로 레슬링을 하면서 서로 뒤엉키는 가운데 사랑을 키웠다. 성인 남성은 소년에게 선물도 주고 경륜과 지혜를 전수하며 후견인 역할을 했고 소년은 젊고 아름다운 청춘을 제공했다. 특히 크레타에서는 소년을 납치하는 풍속이 만연했다. 귀족 남성이 점찍은 소년의 부모와 사전 협상한 후 납치해 성적인 관계를 맺고 소년의 후견인이 되었다.

여성은 열등한 존재로 아이를 낳기 위해서만 필요하며, 정신적으로 통하는 남성들 간의 관계만이 진정한 사랑이라는 인식이 널리 퍼져 있었다.

신화에서 소년 납치에 대한 일화는 심심찮게 등장한다. 가니메데스를 납치한 제우스뿐만 아니라, 포세이돈도 펠롭스를 납치했다. 신화 속에 그 시대의 현실과 모습이 투영되어 있다는 사실은 부인하기 어렵다. 신화는 고대인의 삶과 가치관을 비추는 거울이기 때문이다.

죽은 아기를 추모하다

한편, 가니메데스를 아름다운 얼굴과 이상적인 몸을 가진 소년 또는 청년으로 묘사하지 않은 화가들도 있었다. 렘브란트 판 레인Rembrandt Van Rijn(1606~1669)이 1635년에 그린 〈가니메데스의 납치〉에서 가니메데스는 공포에 울부짖는 어린 아기 모습으로 표현되었다. 이 그림은 렘브란트가 네덜란드의 칼뱅파 후원자에게 주문받아 그렸기 때문에 동성애 코드가 제거되었던 것 같다. 독수리에게 낚아채인 가니메데스의 얼굴은 아기의 얼굴이라기에는 놀라울 만큼 성숙해 보이지만 전체적으로 보면 막 걷기 시작한 아기다. 이제까지 본 작품들 속 가니메데스와는 확연히 다르다.

렘브란트는 에로틱한 동성애 테마에서 벗어나 가니메데스를 공포에 전율하는 아이, 또는 너무 이르게 그 삶을 빼앗기는 사랑스러운 아이로 표현했다. 독수리는 왼쪽으로 몸을 홱 틀며 큰 소리로 울부짖는 금발 곱슬머리 아

렘브란트 판 레인, 〈가니메데스의 납치〉, 1635년

이의 왼팔을 발톱으로, 오른팔은 날카로운 부리로 물고 있다. 아이는 정면으로 등을 보인 채 얼굴을 돌리며 독수리에 저항하는 듯한 포즈를 하고 있다.

렘브란트는 그리스 신화를 주제로 많은 그림을 그렸으나 다른 화가들과는 달리 신화의 서사보다는 항상 인물의 심리 묘사에 초점을 맞췄다. 이 작품에서도 신화의 에로틱한 동성애가 아니라 아이의 공포심을 표현하려 했다. 그러나 자세히 보면 궁극적인 주제는 희망적이고 종교적임을 알 수 있다. 왼쪽으로부터 밝은 빛이 아이의 온몸을 환히 비추고, 지상의 부분은 완전한 어둠 속에 두었는데, 이는 독수리를 통해 아이가 지상의 슬픔과 죽음의 세계를 떠나 빛의 세계, 즉 천국에 이른다는 기독교적 주제를 표현했기 때문이다. 유아 사망률이 높았던 당시 사람들은 제 명을 다 못 살고 죽는 아이들이 신의 인도를 받아 빛의 세계로 간다고 생각하고 싶어 했다. 렘브란트 역시 아내 사스키아와의 사이에 낳은 아이 4명 중 3명을 잃는 고통을 겪었고, 가니메데스 신화를 천상의 세계로 가

는 아기 이야기로 각색해 그렸을 것이다.

　가니메데스를 아기로 표현한 작품은 또 있다. 렘브란트의 수제자인 17세기 네덜란드의 화가 니콜라스 마스Nicolaes Maes(1632~1693)의 〈가니메데스로 그려진 조지 드 비크〉다. 마스는 렘브란트의 스타일을 답습해 그림 중 일부는 스승의 작품으로 오해받기도 했다. 그러나 마스의 가니메데스는 렘브란트의 그림보다 더 세밀하고 색상도 밝다. 이 아기 초상화 역시 렘브란트의 작품과 마찬가지로 17세기 네덜란드의 유아 사망에 대한 애도와 관련이 있다. 대부분의 미술사학자는 그의 그림 속에 가니메데스로 그려진 아기들이 유아기에 사망한 아이들을 의미한다는 데 동의한다. 마스의 그림들은 죽은 아기를 추모하고 슬퍼하는 부모들을 위로하는 순기능을 했다.

니콜라스 마스, 〈가니메데스로 그려진 조지 드 비크〉, 1681년

　그러나 한편으로는 무대 위의 연극같이 인위적으로 장면을 구성해 그린 죽은 아이의 초상화는 귀족 계급, 혹은 유산계층의 허위의식을 보여주는 것이기도 하다. 마스는 암스테르담의 부유한 부르주아지 고객이나 그 자녀들을 신화 속 인물로 꾸며 역사화하거나 우화적

설정으로 재현했다. 그들은 고전적 건축 기둥과 조각상, 화려하고 장식적인 커튼, 목가적인 풍경을 배경으로 자신들의 초상이 그려지는 것을 매우 좋아했다. 어렸을 때 죽은 아이들을 독수리 등에 탄 가니메데스로 그린 그림들 역시 좋은 반응을 얻었다. 17세기에는 죽은 아이들을 천사로 묘사하는 것이 더 흔했는데, 마스는 때때로 가니메데스 주제에 아기천사를 결합해 그리기도 했다.

고대 그리스인의 자유로운 정신은 개방적인 성문화를 발전시켰다. 동성애는 전혀 반사회적, 비주류적인 것이 아니라 공공연하게 향유된 사회문화적 현상이었다. 이런 문화는 그리스 신화에서도 찾아볼 수 있다. 신화뿐 아니라 예술과 문학에서도 오랫동안 거침없이 제우스와 가니메데스를 동성 연인으로 묘사해왔다. 렘브란트의 경우는 그가 동성애를 매우 싫어했고 주문자 역시 경건한 칼뱅파 신교도 고객이었기 때문에 예외였다. 현대인은 소년과 성인 남성과의 동성애를 암시하는 가니메데스 그림들을 보는 것이 유쾌하지 않다. 오늘날에는 소아, 혹은 미성년자 성착취를 끔찍한 범죄로 보기 때문이다. 시대와 사회에 따라 사랑을 보는 시각도 이렇게 달라질 수 있다는 사실이 흥미롭다.

물고기자리

PISCES

인간은 왜 끊임없이 괴물을 상상할까?

티폰과 키마이라, 케르베로스

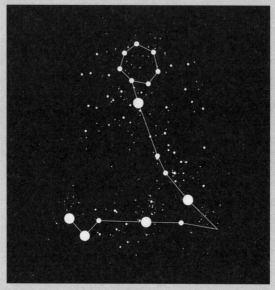

물고기자리

신들조차 두려워했던 강력한 괴물 티폰의 공격으로
연회를 즐기고 있던 신들은 혼비백산해 모두 달아난다.
이때 아프로디테와 에로스는 끈으로 서로를 묶고 물고기로 변해
강물로 뛰어들었는데 이 모습이 그대로 별자리가 되었다.

물고기자리는 물병자리와 양자리 사이에 위치하며, 황도 12궁 중 하나다. 안드로메다자리, 페가수스자리와 가까이 있으며 물고기 두 마리가 하나의 끈에 묶여 있는 모습이다. 물고기자리는 가을철의 대표 길잡이 별자리인 페가수스 사각형의 남쪽과 동쪽에서 찾을 수 있다. 혹은 두 마리 물고기를 묶어놓은 줄이 시작되는 곳이 고래자리의 머리 위이기 때문에 이 별자리를 통해서도 찾을 수 있다. 그렇지만 알파별조차 4등급의 밝기여서 도시의 밤하늘에서는 잘 보이지 않을 정도로 희미한 별자리다.

물고기자리는 현재의 춘분점이 있는 별자리로도 유명하다. 춘분점은 태양이 남반구에서 북반구로 이동하면서 적도와 교차하는 지점이고, 추분점은 반대로 북반구에서 남반구로 갈 때 지나는 지점이다. 태양이 춘분점에 있을 때 지구의 북반구는 봄이고, 지구의 남반구는 가을이다.

물고기자리는 그리스 로마 신화에서 아프로디테, 에로스와 관

물고기자리(ⓒ천문우주기획)

런이 있다. 강가에서 신들이 연회를 열고 있을 때 갑자기 강에서 100개의 머리를 가진 괴물 티폰Typhon이 나타나 공격했다. 티폰은 회오리 바람을 일으키는 강력하고 무시무시한 거인으로, 태풍을 뜻하는 타이푼Typhoon의 어원이기도 하다. 그는 대지의 여신 가이아와 태초의 신이자 지하세계인 타르타로스 사이에서 태어난 마지막 자식이다. 제우스가 티탄족을 타르타로스에 가두자 분노한 가이아가 티폰으로 하여금 올림포스 신들을 공격하게 했다. 혼비백산한 신들은 제각기 동물로 변신해 도망쳤는데 아폴론은 매, 아르테미스는 고양이, 디오니소스는 염소, 그리고 아프로디테와 에로스는 물고기로 변해 강물 속으로 피했다. 아프로디테는 아들을 놓칠까 봐 끈으로 몸을 묶었다. 이렇게 두 마리 물고기가 끈으로 이어져 헤엄치는 모습이 별자리가 되었다고 한다.

이번 장에서는 물고기자리의 주인공인 아프로디테와 에로스 대신, 물고기자리가 탄생하는 데 중요한 역할을 했던 무시무시한 괴물 티폰과 신화 속 괴물들에 대해 살펴보려 한다.

신들조차 두려워한 반인반수 괴물 티폰

티폰이 대체 얼마나 무시무시한 괴물이었길래 올림포스의 신들이 기절 초풍하며 달아났을까? 티폰은 상반신은 인간의 몸통, 대퇴부에서부터는 똬리를 튼 뱀의 형상을 한 가공할 외모와 힘을 가진 반인반수의 거인 괴물이

다. 머리 뒤쪽에는 눈에서 불을 내뿜는 100개의 용 머리가 돋아 있고, 산을 쩌렁쩌렁 울리는 포효하는 듯한 목소리를 지녀 모든 신과 인간을 공포에 떨게 했다. 온몸을 덮은 깃털과 날개는 늘 스스로 일으키는 격렬한 폭풍에 휘날렸다. 하늘에 어깨가 닿고 머리카락이 별들을 빗질할 정도로 거대하고, 두 팔을 벌리면 세계의 동쪽, 서쪽의 끝에 이르고, 날개를 활짝 펼치면 태양을 가려 어둠이 내렸다. 힘은 또 얼마나 센지 하늘과 땅을 찢을 정도이고 그가 지나간 곳에는 모든 것이 파괴되고 불타버리니 올림포스 신들이라 할지라도 당할 재간이 없었다. 오직 제우스만이 그를 대적했고 천신만고 끝에 티폰의 머리를 번갯불로 내리쳐 불태우고 에트나 산에 던져 영원히 가둬버렸다. 활화산인 에트나 화산이 가끔 분출하는 것은 티폰이 몸부림치기 때문이라고 한다. 사실 티폰은 지구의 파괴적인 화산 활동을 의인화한 것이다.

고대 예술가들은 티폰을 화병이나 작은 조각상으로 재현할 때 머리의 수를 줄이는 것으로 묘사의 어려움을 해결했다. 그는 종종 머리가 한 개로 나타나기도 하고 고대 신전 페디먼트 같은 곳에서는 머리 셋 달린 악마로 등장하기도 한다.

고대 그리스 왕국 페르가몬에 세워진 제우스 제단 프리즈에는 올림포스 신들과 거인족 기간테스의 전쟁 '기간토마키아'를 묘사한 부조 조각상들이 격렬한 동작의 근육질 육체, 뒤틀린 표정과 비명 지르는 입 등 생생한 표현으로 재현되어 있는데, 여기서도 티폰의 무시무시한 형상을 볼 수 있다. 19세기에 독일 고고학 발굴단이 페르가몬 지역의 유적을 발굴한 후 길이

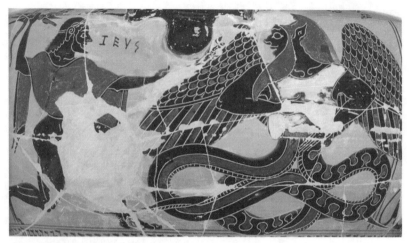

티폰과 제우스, 암포라(항아리) 그림, 기원전 550년

티폰, 기원전 4세기

티폰과 싸우는 모이라, 180~159년(페르가몬의 제우스
제단 북쪽 프리즈)

113미터에 이르는 제우스 제단 프리즈는 베를린에 지은 페르가몬 박물관으로 모두 옮겨졌다.

티폰의 괴물 아내 에키드나

티폰의 아내 역시 괴물이다. 그리스어로 살모사를 뜻하는 에키드나이다. 상체는 긴 속눈썹을 깜박이는 아리따운 여인이며 하체는 똬리를 튼 거대한 뱀이다. 대지의 여신 가이아와 태초의 신 타르타로스의 딸이자 하데스의 수문장 개 케르베로스, 독사 히드라, 네메아의 사자와 키마이라의 어머니다. 키마이라는 페가수스를 탄 벨레로폰에게, 네메아의 사자와 히드라는 헤라클레스에게 죽임을 당하는 등 신화의 영웅들에게 자식을 모두 잃는다. 세상과 멀리 떨어진 음산하고 외딴 동굴에 살면서 밤이 되면 가축이나 나그네를 사냥해 잡아먹는다.

그리스 신화뿐 아니라 세계의 신화, 민담, 설화에는 뱀이 많이 등장한다. 뱀이 지닌 의미와 상징은 무엇일까? 뱀은 아담과 이브에게 선악과를 따먹게 해 타락시킨 사탄이었기 때문에 서구 기독교 문화권에서는 죄악의 상징이 되었다. 기독교 이전의 그리스 로마 시대에서도 메두사, 히드라 등의 괴물은 영웅에게 처단되는 사악한 존재로 등장한다.

다른 한편으로는 전 세계의 수많은 문화권에서 뱀은 신성하고 신비로운 존재로도 나타난다. 뱀은 죽을 때까지 계속 허물을 벗고 부활하는 동물이

에키드나, 기원전 510년

다. 표피를 벗을 때 마치 부활하는 모습처럼 보여 사람들은 뱀에게서 영원한 젊음과 생명력을 떠올렸다. 그리스 로마 신화 속 의술의 신 아스클레피오스는 뱀이 휘감긴 지팡이를 짚고 다녔는데 여기서도 뱀은 탈피, 재생, 치유, 부활을 상징한다. 오늘날 각국의 의사협회와 세계보건기구WHO의 휘장에 지팡이와 뱀의 엠블럼이 있는 것은 이런 이유에서다.

뱀은 이집트나 중앙아시아, 아메리카의 문명에서 신성하게 여겨졌고, 고대 메소포타미아의 길가메시 서사시에도 부활과 재생의 상징으로 나온다. 한국에서는 전통적으로 뱀을 영물로 여겼고, 중국 신화에서는 인류의 시조로 치는 복희와 여와가 뱀의 형상이다. 여와는 여자의 얼굴에 뱀의 몸통

을 가진 여신으로, 삼황오제 복희, 신농과 더불어 우주 창조의 여신, 생명의 여신이다. 또, 뱀은 대지를 기어 다녀 땅과 관련된 동물로 여겨졌기 때문에 다산과 풍요, 생명력의 상징이기도 하다.

그러나 독을 지닌 데다가 두 갈래로 갈라진 혀를 날름거리는 모습 때문에 사악함의 대명사이기도 하다. 모든 문명권에서 뱀은 이로움과 해로움, 성스러움과 사악함을 두루 갖춘 복잡한 특성으로 나타난다.

하이브리드 괴수 키마이라

키마이라는 머리는 사자, 몸통은 염소, 꼬리는 뱀 혹은 용 모양인 하이브리드 야수로, 그리스 신화에서 가장 유명한 여성 괴물 중 하나다. 하나의 생물체 안에 서로 다른 종의 유전 형질이 함께 존재하는 현상인 '키메라 chimera'라는 생물학 용어는 이 괴물 이름에서 유래한 것이다. 고대 청동상인 〈아레초의 키마이라〉를 보면 그 모습을 알 수 있다. 그녀는 고대 소아시아의 도시 리키아에 살았는데, 입에서 불을 뿜어 사람과 가축을 해치고 숲과 농작물을 태워 황폐하게 만들었다. 키마이라는 결국 많은 괴물을 죽인 위대한 용사 벨레로폰에 의해 죽임을 당한다. 천마 페가수스를 타고 키마이라의 머리 위로 날아오른 벨레로폰은 불을 뿜어대는 괴수의 목구멍에 납을 바른 창을 던져넣었고, 불에 녹은 납이 기도를 막아 질식해 죽었다. 고대 그리스인은 화산 활동이 땅속 깊은 곳에 있던 마그마가 지각의 갈라

작가 미상, 〈아레초의 키마이라〉, 기원전 4~5세기경

진 틈을 뚫고 분출하는 현상이라는 것을 알지 못했고, 키마이라가 불을 내뿜는 것이라고 상상했다. 티폰의 존재와 마찬가지로 화산 활동에 대한 은유의 신화라고 보면 되겠다.

프랑스 상징주의 미술의 선구자 오딜롱 르동은 동시대 유행한 인상파의 화사한 빛과 색채를 멀리하고, 50대에 이를 때까지 자신이 '누와르Noirs'라고 이름 붙인 단색 목탄 그림과 석판화 작업에 몰두했다. 그의 작품에서는 잘린 머리, 인간의 머리를 가진 곤충과 식물, 눈알, 아메바 같은 구형의 생명체들이 아무런 서사 없이 생뚱맞게 나타나서 관람자를 불가해한 불안과 몽환의 세계로 이끈다. 르동은 스스로 자신의 작품은 영감에 의해 제작된 것이며, 음악처럼 명확한 정의를 내릴 수 없는 모호한 영역에 있다고 말했다.

르동의 〈키마이라, 환상적 괴물〉에서도 얼굴과 꼬리로 이루어진 도무지 알 수 없는 생명체가 공중에 떠 있다. 화가는 이 기이한 생물을 키마이라라고 했지만, 신화 속 무시무시한 하이브리드 괴수의 모습은 온데간데없고, 공허하고 슬픈 눈빛을 가진 연약한 존재일 뿐이다. 르동은 〈키클롭스〉라는 작품에서도 외눈박이 거인을 짝사랑에 상처를 받은 부드럽고 순한 모습으로 묘사하는 등 괴물조차 따뜻한 공감과 연민의 시선으로 묘사했다.

오딜롱 르동, 〈키마이라, 환상적 괴물〉, 1883년

지옥의 수문장 케르베로스

단테가 글로 지옥을 묘사했다면, 15세기 네덜란드 화가 히에로니무스 보스Hieronymus Bosch(1450~1516)는 그림을 통해 최악의 악몽을 시각화했다. 성경에서 언급된 불구덩이 지옥이 아니라 소름끼치는 기괴한 방식으로 인간을 고문하는 초현실적 생물들로 가득 찬 지옥을 보여준다. 세 개의 패널이 서로 맞붙은 세 폭짜리 그림 트립티크 형식으로 그려진 〈쾌락의 동산〉이 그것이다. 왼쪽 패널은 아담과 이브, 이국적이고 환상적인 동물을 그린 낙원, 중앙 패널은 지상의 쾌락의 정원, 그리고 오른쪽 패널은 죄인들이 고문과 징벌을 받고 있는 지옥을 묘사했다. 지옥에는 온갖 그로테스크한 생물체, 하이브리드 동물, 악마가 등장하고, 독창적인 고문 장면과 죄인들이 만들어내는 갖가지 희한한 악몽의 드라마가 펼쳐진다.

보스는 여기서 케르베로스를 철갑을 두른 개로 재현한다. 케르베로스는 밑에 깔린 채 무방비 상태인 나체의 남자를 잡아먹고 있다. 보스의 지옥에서는 토끼나 새 등 우리가 현실에서 흔히 보는 사랑스러운 동물들이 모두 돌연변이가 되어 인간을 고문하고 집어삼키는데, 개도 예외는 아니다. 화가는 신화 속 케르베로스보다는 훨씬 양순한 생김새로 묘사했지만, 반려견의 이미지에 익숙한 사람들에게 식인개라는 끔찍한 모습을 제시함으로써 표현하기 힘든 불쾌감과 공포를 느끼게 한다.

500년 전 화가의 지옥 그림이 마음을 끄는 것은 엽기적인 것에 대한 호기심과 함께 시대를 초월해 영원히 존재하는 인간의 어리석음에 대한 자

히에로니무스 보스, 〈쾌락의 동산〉 중 오른쪽 패널 하단에 그려진 케르베로스

각, 죽음에 대한 공포, 원죄 의식, 이런 것들이 우리 내면에 있기 때문이 아 닐까?

케르베로스는 티폰과 에키드나의 자식이자 히드라와는 남매, 네메아의 사자와는 형제지간이다. 머리가 세 개로, 하나는 하데스의 지하세계 입구 에서 죽은 자의 혼을 맞이하고, 다른 하나는 산 자의 침입을 막으며, 또 다 른 하나는 무한지옥 타르타로스를 빠져 나가려는 혼백들을 감시한다. 주둥 이에서는 불꽃이 뿜어져 나오고 등에는 수많은 뱀이 붙어 꿈틀거리며 꼬리 역시 여러 마리의 뱀으로 되어 있다. 한번 들으면 걷잡을 수 없는 공포에 사로잡힌다는 그 날카로운 쇳소리로 짖어대며 턱밑으로는 늘 더럽고 끈적

페테르 파울 루벤스, 〈헤라클레스와 케르베로스〉, 1636년

윌리엄 블레이크, 〈케르베로스〉, 1824~1827년

한 침이 흘러내린다. 헤라클레스는 이 사나운 괴물 개를 사슬로 묶어 사자 가죽으로 싸서 둘러맨 채 저승을 빠져나왔다.

루벤스의 그림 〈헤라클레스와 케르베로스〉에서는 헤라클레스가 역동적인 구도 속에서 케르베로스와 격렬하게 싸우고 있고, 하데스와 페르세포네로 보이는 두 인물이 곁에서 이 공포스러운 장면을 지켜보고 있다. 루벤스는 헤라클레스의 과업을 묘사한 오비디우스의 『변신 이야기』 서술에 의거해 이 그림을 그렸다. 토레 드 라 파라다 별궁을 장식하기 위해 제작된 모든 그림 중 가장 표현력이 뛰어난 것 중 하나다.

영국의 화가이자 시인인 윌리엄 블레이크William Blake(1757~1827)의 〈케르베로스〉도 인상적이다. 블레이크는 죽기 3년 전부터 삶의 마지막 순간까지 단테의 『신곡』의 삽화들을 그렸다. 목탄과 연필, 펜과 잉크로 그린 이 그림은 『신곡』 중 살아있을 때 식탐의 죄를 지은 이들이 벌을 받는 제3지옥 장면에 삽입된 일러스트레이션이다. 끔찍한 몰골의 수문장 케르베로스는 주홍색으로 활활 타고 있는 불길이 보이는 지옥 입구에 앉아, 세 개의 머리로 각각 다른 방향에서 산 자와 죽은 자의 영혼들을 감시하고 있다.

레르네 늪의 독사 히드라

그리스의 아르고스 근처 늪지대인 레르네에 살고 있는 히드라는 머리가 아홉 개나 달린 독뱀이었다. 머리를 하나 자르면 금방 그 자리에 두 개가

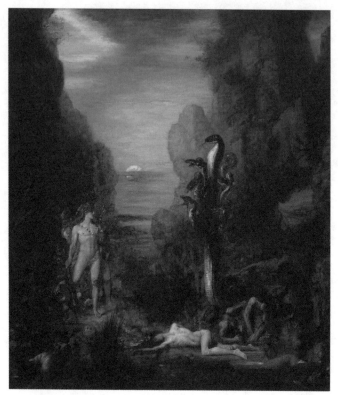

귀스타브 모로, 〈헤라클레스와 레르네의 히드라〉, 1876년

새로 생겨 아무도 죽일 수 없었다. 게다가 매우 강력한 독을 갖고 있어 히드라의 독이 닿거나 그녀가 내뿜는 숨을 살짝 들이마시기만 해도 생명을 잃었다. 그러나 천하의 영웅 헤라클레스는 히드라의 대가리를 자를 때마다 불로 지져서 새로운 머리가 나오지 못하도록 하는 꾀를 써서 완전히 제거해버린다. 아무리 잘라도 계속 돋는 머리는 욕망을 충족시키는 순간 다른

욕구가 생김을 의미한다. 히드라는 만족을 모르는 집요한 욕망과 애착의 화신이다. 이것을 끊어버린 헤라클레스는 한층 성장할 것이다.

귀스타브 모로의 1876년작 〈헤라클레스와 레르네의 히드라〉에서는 어둡고 음산한 배경 속에서 거대한 히드라가 헤라클레스와 대치하고 있다. 사투를 벌이기 직전, 거대한 히드라가 잔뜩 위로 몸을 쳐들어 헤라클레스를 제압하려 하고, 헤라클레스 역시 결기에 찬 눈빛으로 상대방을 쏘아보고 있다. 히드라 밑에는 희생자들이 처참하게 죽어 쓰러져 있다. 모로는 헤라클레스를 강인한 근육질의 영웅적 풍모보다는 호리호리하고 우아한 신체를 가진 귀공자로 묘사한다.

인간과 동물의 혼합종, 반인반수

그리스 신화에는 인간과 동물이 결합한 반인반수들이 수많이 등장한다. 반인반마 켄타우로스를 위시해 스핑크스, 에키드나, 미노타우로스, 고르곤 자매와 메두사, 사티로스, 하르피이아, 키마이라에 이르기까지 갖가지 환상적인 존재들이 있다. 고대 이집트, 메소포타미아, 중국, 인도 등 전 세계 문화에서도 비슷한 혼합 생물체들이 나타난다. 중국 고대신화의 삼황오제 중 복희와 여와 역시 사람의 머리에 뱀의 몸통을 가졌고, 신농은 소의 머리에 인간 몸을 지녔다.

왜 인류는 이런 괴이한 인간과 동물 간의 하이브리드 생명체들을 상상했

던 것일까? 사람들은 자연재해나 자연현상, 세상에서 일어나는 여러 가지 일 등 이해할 수 없는 것들을 설명하기 위해 신과 괴물들을 만들어냈다. 예를 들면, 고대 그리스인은 화산이 폭발해 수천 명이 죽을 때 땅 밑에 숨어 있는 티폰이 움직이는 것이라고 했다. 실제로 그렇게 생각했다기보다 괴물을 통해 자연재해를 은유적으로 표현한 것이다. 티폰의 무시무시한 외모는 자연의 위력과 파괴력에 대한 공포를 시각화한 것이다. 이렇듯 괴물과 괴수, 하이브리드 생물체는 사람들이 세상을 이해하는 방식이었다.

다른 관점에서 생각할 수도 있다. 인간은 항상 동물이 가진 힘과 특성들을 부러워했다. 만물의 영장으로 가장 뛰어난 두뇌를 갖고 있지만 육체적인 측면에서는 한없이 나약하다. 날카로운 이빨과 발톱을 가진 사자, 빠르게 달리는 말, 하늘을 나는 새, 허물을 벗어 끝없이 재생하는 듯한 뱀과 같은 동물들의 능력을 갖고 싶어하지 않았을까. 만약 인간의 정신과 동물의 육체적 장점을 결합한다면 더욱 완벽한 존재가 될 수 있지 않을까 상상했을 것이다.

한편, 반인반수의 존재는 특정한 동식물을 숭배하는 토테미즘과도 연관된다. 토템 신앙을 가진 원시인들은 자신의 부족이 어떤 동물이나 식물과 혈연관계에 있다고 생각했다. 따라서 토테미즘이 발달한 아시아, 아프리카, 아메리카 문화권에서는 인간과 동물이 합체된 반인반수를 괴물로 보지 않고 신성하게 여겼다. 단군신화에서는 우리 민족이 곰의 후손이라고 하며 중국의 신농 같은 반인반수 신들은 높이 떠받들어졌다. 반인반수는 인간과 동물(자연)을 개별적 존재로 분리하지 않고 서로 연관된 친족으로 본 토테미

즘, 즉 옛사람들의 유기적이고 총체적인 우주관의 산물이기도 하다.

상상력이 만들어낸 이종간 결합의 기이한 생물들은 점차 인간이 판타지와 신비의 세계를 잃으면서 사라져갔지만 공교롭게도 과학기술이 발달함에 따라 현실에서 실현될 가능성도 있다. 현재 세계 각지의 유전공학자들은 실험실에서 인간과 동물 간 DNA를 섞은 하이브리드 생명체를 연구하고 있다. 질병을 치료하고 장기를 얻는다는 목적을 내세우고 인간의 DNA를 쥐, 토끼, 고양이, 소, 양 등에 이식하는 실험을 계속하고 있다. 인간과 동물의 세포를 함께 배양하게 되면 사람의 뇌를 가진 동물도 태어날 가능성도 있다.

약 40억 년 지구의 역사에 비하면 현생인류의 탄생은 겨우 몇 만 년에 불과하지만, 그 짧은 시간 동안 인간이 만들어낸 과학기술은 가공할 만한 것이다. 언젠가는 신화 속에서 읽고 상상하던 그 키마이라들이 현실 속에서 우리 주변을 어슬렁거리게 될 날이 올지도 모른다.

그림 속 별자리 신화

초판 1쇄 발행 2021년 6월 1일
초판 2쇄 발행 2021년 7월 10일

지은이 김선지
펴낸이 김종길 **펴낸 곳** 글담출판사 **브랜드** 아날로그

기획편집 이은지 · 이경숙 · 김보라 · 김윤아 · 안수영 **영업** 박용철 · 김상윤
디자인 엄재선 · 박윤희 **마케팅** 정미진 · 김민지 **관리** 박지웅

출판등록 1998년 12월 30일 제2013-000314호
주소 (04029) 서울시 마포구 월드컵로8길 41 (서교동 483-9)
전화 (02) 998-7030 **팩스** (02) 998-7924
블로그 blog.naver.com/geuldam4u **이메일** geuldam4u@naver.com

ISBN 979-11-87147-74-9 (03600)

만든 사람들 —————————————
책임편집 김보라 **표지디자인** 김종민 **본문디자인** 엄재선

글담출판에서는 참신한 발상, 따뜻한 시선을 가진 원고를 기다리고 있습니다.
원고는 글담출판 블로그와 이메일을 이용해 보내주세요. 여러분의 소중한 경험
과 지식을 나누세요.